KB102144

클립스튜디오 메이커 I

프로피·후와리·소유비 저

네오아카데미

클립스튜디오 메이커 I

초판 1쇄 발행 2019년 10월 31일
초판 2쇄 발행 2021년 03월 15일

지은이 프로피·후와리·소유비
펴낸이 노진
펴낸곳 네오아카데미

출판신고 2019년 3월 14일 제2019-000006호
주소 대구광역시 서구 국채보상로 184 3층(중리동)
네오아카데미 커뮤니티 cafe.naver.com/neoaca
에이트스튜디오 홈페이지 www.eightstudio.co.kr
네오아카데미 유튜브 〈유튜브 검색창에 '네오아카데미' 검색〉
독자·교재문의 books@eightstudio.co.kr

편집부 유명한·김예원
표지·내지디자인 디자인 숲·이기숙

ISBN 979-11-967026-4-9 (13650)
값 25,000원

※ 이 책은 저작권법에 따라 보호를 받는 저작물이므로 무단전재와 무단복제를 금지하며,
 이 책 내용의 전부 또는 일부를 이용하려면 반드시 저작권자와 네오아카데미의 서면동의를 받아야 합니다.
※ 잘못된 책은 구입하신 서점에서 바꾸어 드립니다.

preface

그림을 그릴 때 막히는 부분은 끊임 없이 나오기 마련입니다. 그러한 때에 막힘을 약간이라도 해소하고자 여러 사진이나 그림들을 참고하며 공부를 했었는데, 이 책이 여러분들의 그러한 부분들을 해결하는데 도움이 될 수 있도록 하는 바램으로 책을 썼습니다. 이 책 뿐만 아니라 다른 그림이나 사진, 매체 등을 통해 영감을 얻고 창작을 통해 즐거움을 얻으셨으면 좋겠습니다.

– 프로피

이번 책에 나오는 그림들은 평소 제가 좋아하는 주제라 작업하며 평소보다 더 즐겁게 그렸던 것 같습니다. 그림을 그리면서 느낀 것은 그림에 항상 흥미를 잃지 않고 집중하는게 실력 증진에 가장 도움이 된다는 것입니다. 이 책이 여러분들이 좋아하는 것들을 그리고 표현해내며 무언가를 완성한다는 멋진 경험에 도움이 되기를 바랍니다.

– 후와리

그림에 입문하시는 분들께 도움이 될 수 있는 기초적인 테크닉과 드로잉을 담았습니다. 기본기를 다지시면서 한 단계씩 성장해 나가는 즐거움을 느끼실 수 있으면 좋겠습니다.

– 소유비

>>> Contents

preface

#1
클립스튜디오 입문하기 ｜ 09

#2
클립스튜디오 기초 테크닉 & 드로잉 ｜ 59

#3

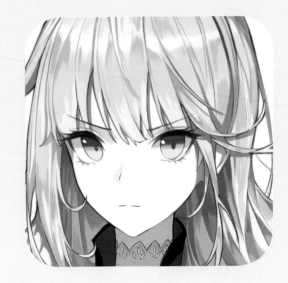

#4

ILLUST MAKER

MEGACADEMY ILLUST TUTORIAL BOOK SERIES

클립스튜디오 입문하기

 # #1 클립스튜디오 메이커

클립스튜디오 구매 방법에 대해 알아봅시다.

클립스튜디오는 2017년, 공식 한국어 버전이 런칭되었습니다. 홈페이지에 접속하여 쉽고 편하게 구매할 수 있으며, 업데이트 역시 한국어 버전으로 진행할 수 있습니다.

그리기에 최적화된 전문 도구

컨셉 아트 및 페인팅

캐릭터 및 드로잉

디자인 및 그래픽

만화 및 웹툰

애니메이션

클립스튜디오는 달러로 결제할 수 있으며, 구매하기 위해서는 해외에서 사용 가능한 카드가 있어야합니다. 구매 후 시리얼 넘버를 입력하면 정식으로 사용할 수 있게 됩니다.

클립스튜디오 한글판 홈페이지의 (https://www.clipstudio.net/kr/functions) 메인화면입니다.

우측 상단의 메뉴를 통하여 해당하는 정보를 볼 수 있으며, '다운로드' 혹은 '지금 구입' 메뉴를 누르면 클립스튜디오를 설치할 수 있습니다.

또한, 클립스튜디오의 경우 한 번 구매하면 한 개의 시리얼 코드로 2대의 PC에 설치할 수 있습니다.

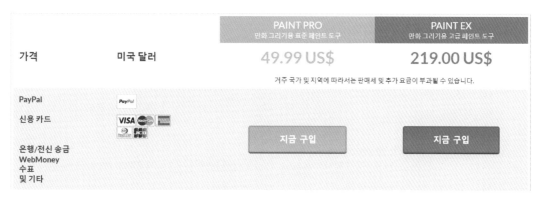

클립스튜디오의 제품을 선택하고, 결제할 수 있는 '지금 구입' 페이지 창입니다. 클립스튜디오의 제품은 크게 CLIP STUDIO PAINT PRO, CLIP STUDIO EX, CLIP STUDIO DEBUT 세 가지로 나뉩니다. 가장 널리 사용되는 것은 PRO 버전이며, 이 중 DEBUT 버전은 기본 번들 형태입니다.

라인업의 차이점

기본 기능		DEBUT	PRO	EX
단일 페이지의 일러스트나 만화 그리기	컬러나 흑백으로 일러스트나 만화를 그릴 수 있습니다. *DEBUT에서는 일부 기능을 사용할 수 없습니다.	○ *	○	○
여러 페이지를 하나의 파일로 관리	여러 페이지를 하나의 작품 기준으로 관리할 수 있습니다.			○
벡터 형식으로 그리기	확대/축소하더라도 선의 아름다움이 유지되는 벡터 형식으로 그릴 수 있습니다.		○	○
도구를 사용자 지정	펜, 브러쉬와 같은 모든 도구를 자유롭게 사용자 지정할 수 있습니다.		○	○
움직이는 일러스트와 애니메이션 기능	움직이는 일러스트와 애니메이션 만들기. *PRO 및 DEBUT에서는 최대 24프레임 길이의 애니메이션을 만드실 수 있습니다(초당 8프레임으로 재생하는 경우 3초).	○ *	○ *	○
LT 3D 모델 및 2D 데이터 변환	색조의 윤곽선과 포스터리제이션(posterization)을 통해, 3D 모델과 2D 이미지 데이터를 만화 같은 표현으로 변환할 수 있습니다.			○
여러 페이지가 있는 작품의 인쇄 및 내보내기	여러 페이지가 있는 파일을 일괄하여 인쇄하고 지정된 형식으로 내보낼 수 있습니다. * 이 기능은 iPad 버전에서는 사용할 수 없습니다.			○
포함된 톤 및 소재 수	PRO 및 EX에서는 동일한 수의 소재를 사용할 수 있습니다. *DEBUT에서는 일부 소재를 사용할 수 없습니다.	○ *	○	○

제품을 구매하기 전, 차이점을 확인하여 자신에게 맞는 버전의 클립스튜디오를 구매합니다.

DEBUT

가장 기본 형태인 버전입니다. 일러스트를 그리는데 사용할 수 있지만, 일부 기능은 이용할 수 없습니다.

PRO

표준 형태의 버전입니다. 기능의 대부분을 이용할 수 있으며, 기본적인 일러스트를 그리기 위해서는 해당 버전으로 충분합니다.

EX

PRO의 기능에 더해, 만화 원고와 애니메이션 제작에 특화되어있는 버전입니다. 3D 선화 추출등을 포함하여 더 다양한 기능을 사용할 수 있습니다.

CLIP STUDIO PAINT PRO

일러스트, 디자인, 만화 제작을 위한 기능을 갖춘 표준 버전. 애니메이션인 움직이는 일러스트 기능도 포함되어 있습니다.

Windows/macOS 버전	다운로드	49.99 US$	지금 구입
iPad 버전	월정액	4.49 US$	App Store에서 다운로드 하기
	연간 이용액	53.88 US$ → 24.99 US$ 연간 계약으로 53% 이득!	App Store에서 다운로드 하기

* PRO는 무료 기간이 없습니다. 처음 이용하시는 분은 6개월 무료 기간이 있는 EX를 신청해 주세요.

CLIP STUDIO PAINT EX

페이지 관리 도구를 포함, 일러스트, 디자인, 만화 및 웹툰 제작에 필요한 모든 기능을 완전히 갖춘 프로페셔널 버전. 고도의 2D 풀 애니메이션 기능도 포함되어 있습니다.

Windows/macOS 버전	다운로드	219.00 US$	지금 구입
iPad 버전	월정액	8.99 US$	App Store에서 다운로드 하기
	연간 이용액	107.88 US$ → 71.99 US$ 연간 계약으로 33% 이득!	App Store에서 다운로드 하기

* 신청 후 6개월간 무료

클립스튜디오는 아이패드에서도 부담 없이 사용할 수 있습니다. 그러나 아이패드의 경우 한 번 구매하여 사용하는 것이 아니라, 매달 정액제로 사용해야합니다. 금액을 비교하여, 월정액과 1년 중 본인에게 맞는 것을 선택하여 구매하면 됩니다.

클립스튜디오 저렴하게 구매하기

CLIP STUDIO PAINT
@clipstudiopaint　　　　　　　　　　　　　　　팔로우

【최대 　%할인】초특가 세일
　월　일() - 월　일()
이 기회를 놓치지 마세요!
clipstudio.net/kr/?utm_source ...

출처: 클립스튜디오 트위터 공식계정 @clipstudiopaint

클립스튜디오는 주기적인 할인행사를 통해 소비자들이 보다 저렴하게 구매할 수 있도록 마케팅을 공격적으로 진행하는 편입니다. 할인행사는 블랙 프라이데이, 크리스마스 시즌을 포함하여 연초, 연말을 제외하고도 3~5개월 단위로 진행됩니다.
할인행사가 진행중일 때에는 클립스튜디오의 홈페이지 메인이나, 위와 같이 클립스튜디오의 공식 계정 트위터에서 기간과 할인 %를 확인할 수 있습니다.
프로버전의 사용자들이 EX 버전으로 제품을 업그레이드할 때는 상시로 할인이 적용됩니다.

#2 클립스튜디오의 화면 구성 알아보기

클립스튜디오를 실행하면, 가장 먼저 보이는 창 입니다. 자주 사용하게되는 메뉴만 간단하게 다루었습니다.

1. PAINT 그림을 그리기 위해 작업영역을 불러오는 버튼입니다.

2. 3D 소재 설정 클립스튜디오의 3D 소재를 확인할 수 있는 영역입니다.

3. **작품관리** 클립스튜디오에서 그린 작업물을 확인할 수 있는 영역입니다.

4. **소재관리** 다운로드한 소재를 확인할 수 있는 영역입니다. 개인적으로 다운로드한 소재를 포함하여 클립스튜디오에서 지원하는 기본 소재들도 확인할 수 있습니다.

5. **사용법 강좌** 클립스튜디오의 기본적인 사용법을 확인할 수 있습니다. 초보자 수준부터 전문 일러스트를 그리는 기법까지 간단하게 다루고 있습니다.

6. Clip studio assets 소재를 다운로드할 수 있는 영역입니다. 일러스트와 만화에 사용되는 소재들을 구분하여 확인할 수 있습니다.

7. Works 최근에 작업한 PSD 파일을 볼 수 있는 영역입니다.

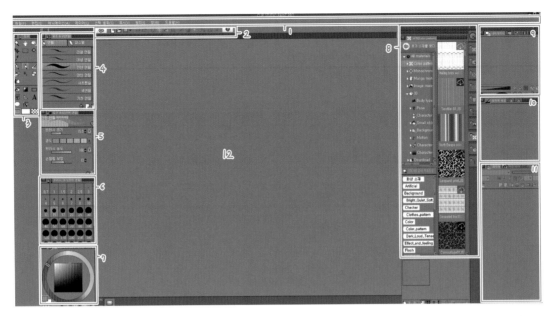

그림을 그릴 때 실제로 사용하게되는 클립스튜디오의 화면 영역입니다. 클립스튜디오는 본래 만화를 그리는데 특화된 툴로, 동인지를 포함한 인쇄물을 작업하는데 활용할 수 있는 기능들이 많습니다. 이 페이지에서는 기능들을 간단하게 소개하고, 본인에 맞게 설정하여 사용하는 방법을 익힙니다.

1. 메인 메뉴

클립스튜디오의 기본 메뉴입니다. 여러 가지 기본 편집과 이미지에 효과를 주는 기능, 저장과 불러오기, 내보내기 등을 포함합니다. 다른 메뉴를 숨기거나 볼 수 있게 편집합니다. 단축키의 편집도 메인 메뉴 바에서 작업하게 됩니다.

2. 커맨드 바

열려있는 파일을 간단하게 수정하고 편집하는 영역입니다. 저장과 불러오기, 삭제 등 간단한 기능들이 배치되어 있습니다. 해당 영역에 마우스 우클릭을하면 메뉴를 편집할 수 있습니다. 이 기능은 파일-커맨드 바 설정을 선택해도 사용할 수 있습니다.

3. 도구 팔레트

클립스튜디오의 기본 제공 브러쉬와 소재들을 포함하여, 다운로드한 소재들로 구성되어 있는 도구 팔레트입니다. 클립스튜디오로 일러스트, 만화를 작업할 때 가장 많이 사용하게 되는 메뉴입니다. 컷을 분할하는 기능과 말풍선, 그라데이션, 도형툴과 보조자 등이 포함되어 있습니다.

4. 보조 도구 팔레트

도구 팔레트에서 선택한 기능을 세부적으로 선택할 수 있는 메뉴입니다. 선택한 도구에 따라 고를 수 있는 내용이 달라집니다. 예를들어 도구에서 붓을 선택한 경우 수채, 유채, 먹 세 가지 카테고리에서 원하는 브러쉬를 선택할 수 있습니다.

5. 도구 속성 팔레트

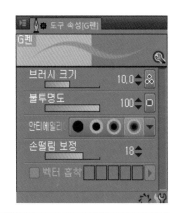

보조 도구에서 선택한 브러쉬와 소재에 추가적인 세부 설정을 할 수 있는 메뉴입니다. 브러쉬 크기와 경도 및 농도, 손떨림 보정 등 사용자에게 맞는 선과 툴로 설정이 가능합니다. 브러쉬별로 불투명도와 손떨림 보정 정도를 설정할 수 있으며, 안티에일리어싱을 조절할 수 있습니다. 우측 하단의 스패너 모양을 선택하면, [보조 도구 상세] 영역에서 더 세부적으로 조절할 수 있습니다.

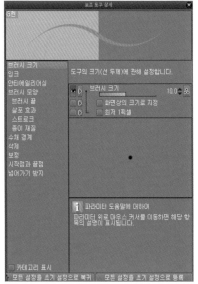

[보조 도구 상세] 영역을 연 모습입니다. 브러쉬 크기와 잉크 (불투명도), 안티에일리어싱을 포함하여 각 브러쉬의 모양과 살포 효과, 종이 재질등을 상세하게 설정할 수 있습니다. 브러쉬마다 세부적으로 설정을 나누어 사용하는 경우는 드물기 때문에 자주 사용하지는 않습니다. 다른 그림 툴을 사용하다가 클립스튜디오로 처음 넘어온 경우, 이 영역에서 브러쉬를 조절하면 좀 더 빠르게 적응할 수 있습니다.

6. 브러쉬 크기

선택한 브러쉬의 크기를 조절할 수 있는 영역입니다. 브러쉬 조절은 단축키 ([,])를 사용해도 편리하게 조절할 수 있습니다.

7. 컬러 서클

선택한 브러쉬의 색상을 지정합니다. 색의 색조, 명도, 채도를 쉽게 수정할 수 있으며 좌측 하단의 네모 박스를 통해 다른 색상을 지정할 수 있습니다. 키보드 키의 ' X '를 누르면 전경색에서 지정해둔 배경색으로 변경됩니다.

8. 소재 팔레트

클립스튜디오의 가장 큰 장점인, 소재를 모아둔 메뉴입니다. 브러쉬 종류를 포함하여 텍스쳐 이미지, 질감 텍스쳐, 3D 캐릭터와 오브젝트, 배경과 출판용 만화에 사용되는 다양한 모양의 말풍선과 톤 등 다운로드한 모든 소재들을 사용할 수 있습니다.

네비게이터 메뉴 좌측 상단의 화살표 버튼 (■)을 선택시 활성화 시킬 수 있습니다.

다운로드한 소재를 종류별로 확인할 수 있는 메뉴입니다. 패턴과 이팩트, 3D 오브젝트, 만화용 컷과 말풍선 등으로 나뉩니다. 직접 다운로드한 소재의 경우 [Download] 폴더에서 확인할 수 있습니다. 아래의 돋보기 메뉴에 소재의 이름을 검색하면 쉽게 찾을 수 있습니다.

다운로드한 소재의 이미지를 확인할 수 있는 메뉴입니다. 텍스쳐, 브러쉬, 말풍선 등 소재의 모양을 간편하게 확인할 수 있습니다.

다운로드한 소재를 종류별로 나누어 확인할 수 있는 폴더입니다. 8-1의 메뉴와 동일하며, 선택시 조금 더 상세한 구성을 볼 수 있습니다.

카테고리에 따라 클립스튜디오에서 지원하는 다양한 기본 소재들을 확인할 수 있습니다. 원하는 소재를 드래그하여 캔버스로 끌고오면 편리하게 사용할 수 있습니다. 브러쉬의 경우 브러쉬 카테고리로 드래그해야합니다. 체크박스로 표시된 일부 소재들은 클라우드에서 다운로드를 한 후에 사용할 수 있습니다.

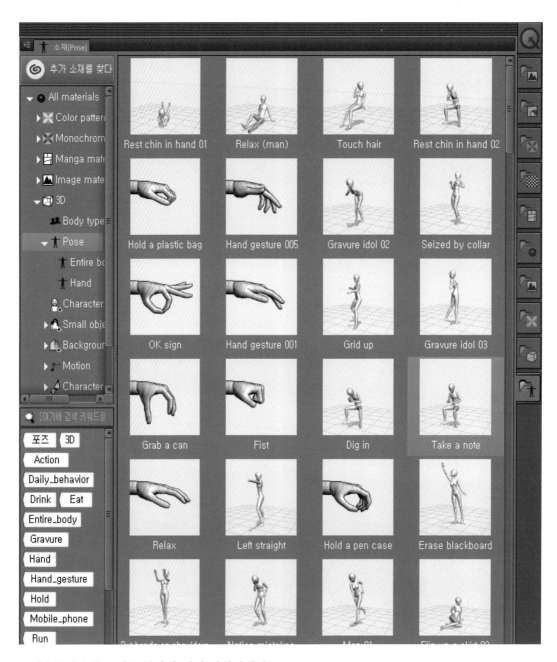

클립스튜디오의 소재중 하나인 데생 인형입니다.

데생 인형은 [소재] 팔레트의 [체형]에 수록되어 있으며, 다른 소재들처럼 캔버스 위로 드래그하여 편리하게 사용할 수 있습니다. 클라우드에서 다운받을 것 없이, 바로 사용 가능합니다.

3D 데생 인형은 사실적인 인체 데포르메와 일러스트, 만화에서 주로 등장하는 체형의 데포르메를 모두 지원하므로, 자신의 그림에 맞는 데생 인형을 불러와 체형을 조절하면 됩니다.

데생 인형을 응용하여 그림을 그리는 방법은 **p.41**을 참고하세요.

9. 네비게이터 작업을 진행중인 캔버스와 이미지를 볼 수 있는 영역입니다.

서브뷰 기능 사용하기

네비게이터 영역에서 사용할 수 있는 서브뷰 기능입니다. 참고 자료를 불러와 그림을 그릴때 유용합니다. 캔버스 옆에 띄워놓을 수 있으며, 하단의 체크박스에 표시된 **[가져오기]** 버튼을 통해 자료를 불러올 수 있습니다.

10. 레이어 속성 선택한 레이어에 효과를 줍니다. 경계 효과, 톤, 레이어 컬러 효과를 간단하게 사용할 수 있습니다.

테두리 경계효과와 수채경계의 차이

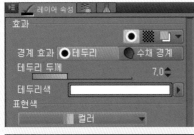
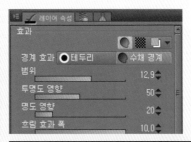

효과를 각각 적용한 모습입니다. 테두리 경계효과의 경우 신발끈과 실리본 종류에 응용하여 일러스트 작업에 자주 사용하기도 합니다.

11. 톤 속성 톤 효과를 적용하면 선택 중인 레이어에 자동으로 톤이 적용됩니다. 톤의 선 수와 농도, 톤 내부의 모양을 선택할 수 있습니다.

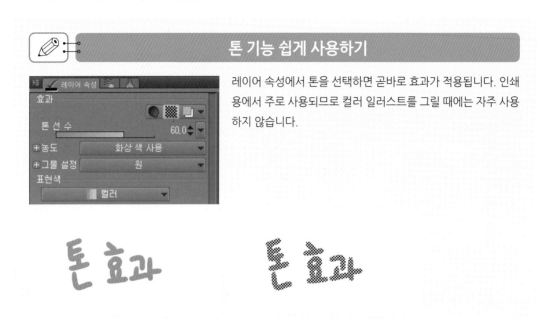

톤 기능 쉽게 사용하기

레이어 속성에서 톤을 선택하면 곧바로 효과가 적용됩니다. 인쇄용에서 주로 사용되므로 컬러 일러스트를 그릴 때에는 자주 사용하지 않습니다.

12. 레이어 컬러

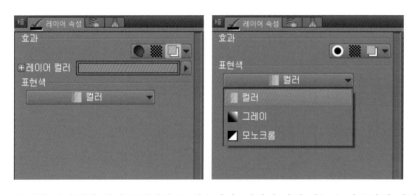

선택한 레이어의 컬러를 변경할 수 있습니다. 레이어 컬러 기능을 사용하여 컬러의 색상을 바꾸면, 선택한 색보다 연한 색상으로 변하게 됩니다. 레이어의 색조를 조절할 때에는 색조 보정 기능 (**Ctrl+U**) 기능을 사용하므로 자주 사용하지 않습니다. 표현색에서 [그레이]를 선택하면 쉽게 흑백 그림으로 변경할 수 있습니다.

13. 레이어 팔레트 그림을 그릴 때 레이어가 표시되는 메뉴입니다.

#3 클립스튜디오의 단축키 및 환경 설정하기

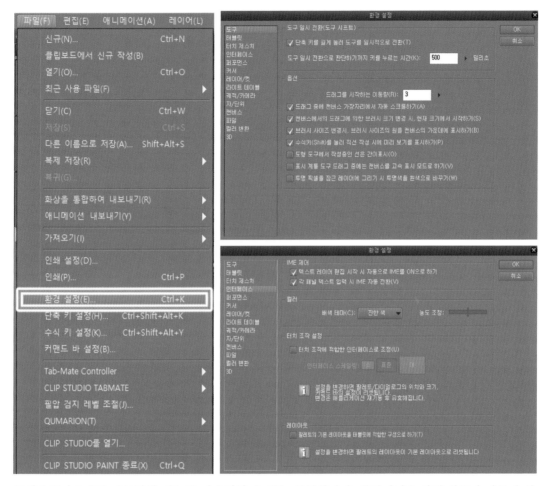

클립스튜디오에서 기본적인 메뉴를 커스텀할 수 있는 영역입니다. 인터페이스 관련 항목과 타블렛 설정 등을 편집할 수 있습니다. 인터페이스 항목에서는 클립스튜디오의 테마 색을 변경할 수 있습니다. 검은색으로 해두는 편이 시각적인 피로가 덜하므로 필자는 어두운 테마로 사용합니다.

환경설정에서 볼 수 있는 클립스튜디오의 자동저장기능입니다. 본인의 취향에 맞게 조절할 수 있습니다. 클립스튜디오는 갑자기 꺼지는 경우가 드물지만, 간혹 예기치 못하게 PC가 꺼지는 경우 파일 유실을 미연에 방지할 수 있습니다.

클립스튜디오의 환경설정 〉 자/단위 화면입니다. 인쇄용 일러스트를 그릴 때에는 길이 단위를 mm로 설정하며 웹용 일러스트에서는 px로 표시합니다. 기본적으로 웹에서 사용하는 빈도가 높기 때문에 px로 설정하여 사용합니다.

브러쉬의 크기가 이 환경설정의 단위에 따라 같은 값이라도 선의 굵기가 달라지므로, 본인이 사용하는 브러쉬 크기가 어색하거나 이상하다면 이 메뉴를 확인하는 것이 좋습니다.

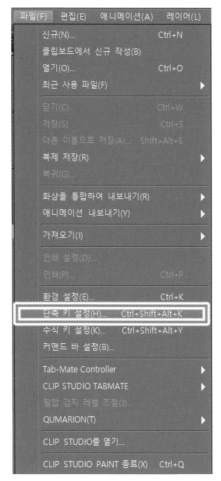

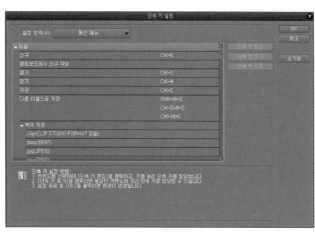

단축키 설정 메뉴

클립스튜디오의 단축키를 커스텀할 수 있는 영역입니다. 사용 빈도가 높은 툴일수록 단축키를 지정해두면 작업 시간을 단축할 수 있습니다. 좌측상단 〉 파일 〉 단축 키 설정 탭에서 편집할 수 있습니다. 설정 영역에서 메인 메뉴, 옵션, 도구, 오토 액션의 단축키를 편집할 수 있습니다.

클립스튜디오의 기본 워크스페이스 사용하기

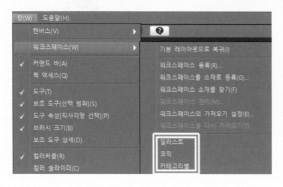

클립스튜디오에서 기본으로 제공하는 워크스페이스입니다. 창 메뉴 〉 워크스페이스에서 확인할 수 있으며, 체크박스의 [일러스트, 코믹, 카테고리별]을 설정할 수 있습니다. 워크스페이스 소재를 찾기 메뉴를 사용하여 다른 사람이 소재로 등록한 워크스페이스를 다운로드할 수도 있습니다.

 # #4 자주 사용하는 단축키 모음

1. 저장 `Ctrl + S`

파일을 저장합니다. 자주 저장하여 파일 유실을 최소화합니다.

2. 다른 이름으로 저장 `Ctrl + A + S`

PSD 파일 외에 다른 형식으로 파일을 저장합니다.

3. 복사 `Ctrl + C` / 붙여넣기 `Ctrl + V`

선택한 영역 혹은 레이어를 복사하여 사본을 만듭니다.

4. 실행취소 `Ctrl + Z`

작업을 한 단계 뒤로 되돌립니다.

5. 전체선택 `Ctrl + A`

캔버스 전체 영역을 선택하는 기능입니다.

6. 선택 영역 반전 `Shift + Ctrl + I`

선택한 영역을 반전시키는 영역입니다. 선화에 임시색을 채울 때 사용하면 유용합니다.

7. 확대/축소 `Ctrl + +` / `Ctrl + -`

캔버스의 배율을 조절합니다. 마우스 휠을 사용하여 조절할 수도 있습니다.

8. 레이어 전체 병합 `Ctrl + Shift + 드래그`

체크박스로 표시된, 눈을 뜨고 있는 모든 레이어를 병합하는 기능입니다. 용지 레이어를 켠 상태에서 병합하면 배경 용지와 합쳐지게 되므로 이 기능을 사용할 때에는 용지 레이어를 끄고 사용해야 합니다. 전체 병합 후 색감 보정을 하면 편리합니다.

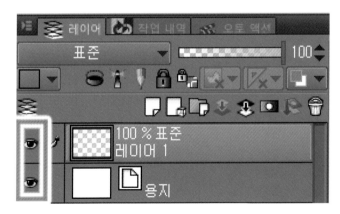

다른 그림툴을 사용하거나 클립스튜디오로 변경하는 경우나, 혹은 그림 툴을 처음 사용하는 경우에 가장 먼저 조절해야 하는 것이 바로 필압입니다. 캔버스 위에 선을 여러 번 그어보거나 그림을 그려 본 후 어색한 부분이 있다면 필압을 설정하는 것이 좋습니다. 사용하는 타블렛 기종을 바꾸거나 주로 사용하는 브러쉬를 변경할 때도 필압을 조절하면 용이합니다.

파일 〉 필압 검지 레벨 조절 메뉴를 선택합니다.

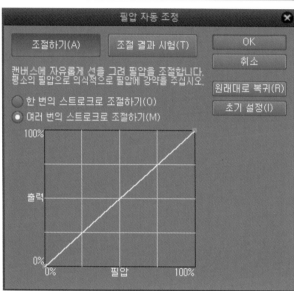

캔버스 위에 펜을 사용하여 본인이 사용할 때 가장 편리한 정도로 조절합니다. 조절한 필압은 [조절 결과 실험] 메뉴에서 확인할 수 있으며, OK 버튼을 누르면 적용됩니다. 이 메뉴에서 조절한 필압은 클립스튜디오에서 사용하는 전체 메뉴에 적용되므로 펜마다 개별적으로 설정할 필요가 없어 편리합니다.

브러쉬마다 개별적으로 필압 조절하기

도구속성의 메뉴에서 체크박스로 표시한 메뉴를 누르면 해당 펜에만 개별적으로 필압을 따로 적용할 수도 있습니다. 본인에게 맞게 조절하여 사용하면 됩니다.

클립스튜디오에서 편집할 수 있는 브러쉬 메뉴에 대해 간단하게 알아봅니다.

1. **브러쉬 크기** 브러쉬 크기를 조절할 수 있는 메뉴입니다.

2. **잉크** 브러쉬의 불투명도, 합성 모드를 조절할 수 있는 메뉴입니다. 레이어에서 조절하는 것과 다르게 해당하는 브러쉬의 설정을 변경할 수 있습니다.

3. **안티에일리어싱** 선이나 도형의 윤곽을 부드럽게 조절할 수 있는 안티에일리어싱 효과입니다. 적용하는 단계에 따라 선이 달라지므로 선의 모양이 이상하다면 이 메뉴를 확인하면 됩니다. [도구 속성] 메뉴에서도 간단하게 조절할 수 있습니다.

4. **브러쉬 모양** 브러쉬의 형태를 조절합니다.
 - **브러쉬 끝** 펜의 기울기와 방향에 따라 끝 모양을 조절합니다.
 - **살포 효과** 살포 효과를 선택할 경우 브러쉬 끝을 스프레이처럼 살포합니다.
 - **스트로크** 브러쉬 끝간의 간격을 조절합니다.
 - **종이재질** 브러쉬에 특정 재질을 입혀 텍스처 브러쉬로 응용할 수 있습니다.

5. **수채 경계** 설정할 경우 선의 가장자리를 굵게 만듭니다. 수채화 물감처럼 응용할 수 있습니다.

6. **삭제** 벡터 레이어를 주로 사용할 경우 유용합니다.

7. **보정** 펜 터치를 보정합니다.

8. **시작점과 끝점** 브러쉬를 사용할 때 끝 부분의 효과를 설정할 수 있습니다.

9. **넘어가기 방지** 선을 그린 레이어를 [참조 레이어]로 지정할 경우, 채색이 선을 넘어가지 않도록 조절할 수 있습니다.

#5 클립스튜디오의 상단 패널

| 파일(F) | 편집(E) | 애니메이션(A) | 레이어(L) | 선택 범위(S) | 표시(V) | 필터(I) | 창(W) | 도움말(H) |

클립스튜디오의 상단에 위치한 메인 메뉴들입니다. 클립스튜디오에는 많은 기능들이 포함되어 있으나, 일러스트를 그릴 때 자주 사용하는 기능 위주로 알아보도록 합니다.

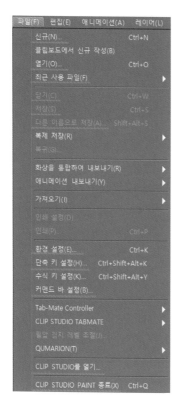

파일

새로운 캔버스를 불러오거나 저장, 환경설정에 관여하는 탭입니다. 클립스튜디오의 기본적인 동작을 할 수 있습니다.

- **신규** 새로운 캔버스를 만드는 기능입니다. 캔버스의 크기와 해상도를 설정하여 불러올 수 있습니다.
- **열기** 저장된 이미지, 파일을 불러올 수 있습니다.
- **최근 사용 파일** 최근에 사용했던 순서대로 파일을 불러올 수 있습니다. 최대 10개 파일까지 가능합니다.
- **닫기** 열고 있는 캔버스를 닫습니다.
- **저장** 열고 있는 캔버스를 저장합니다.
- **다른 이름으로 저장** 이름과 파일의 저장 형태를 변경하여 저장합니다.
- **환경 설정** 클립스튜디오의 기본 메뉴와 인터페이스를 편집하는 메뉴입니다.
- **단축 키 설정** 클립스튜디오의 단축키를 편집하는 메뉴입니다.
- **커맨드 바 설정** 커맨드 바를 편집합니다.
- **CLIP STUDIO를 열기** 클립스튜디오 실행 창을 여는 메뉴입니다.
- **CLIP STUDIO PAINT 종료** 클립스튜디오를 종료합니다.

캔버스 사이즈

신규 메뉴에서 불러올 수 있는 캔버스 화면입니다. 정해진 용지 사이즈를 불러오거나 커스텀을 통해 원하는 사이즈로 생성합니다. 캔버스 사이즈는 3000 × 4000, 해상도는 300dpi으로 작업하는 것이 가장 무난합니다. 캔버스 사이즈가 너무 작으면 같은 브러쉬를 사용하더라도 픽셀이 깨지거나하는 현상이 발생할 수 있습니다.

편집

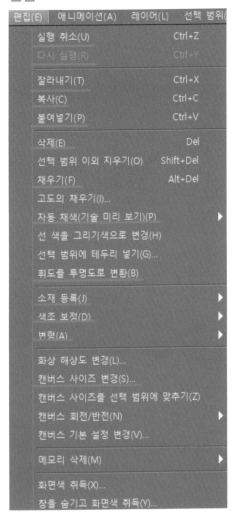

열려있는 파일의 작업 내역을 주로 다루는 탭입니다. 해당 탭의 기능들은 대부분 단축키를 사용하여 작업하게 됩니다.

- **실행취소** 이전 작업 내역으로 되돌립니다. 단축키는 Ctrl + Z로 설정되어 있습니다.
- **다시 실행** 취소했던 작업 내역으로 되돌립니다. 단축키는 Ctrl + Y 로 설정되어 있습니다.
- **잘라내기** 선택한 영역을 잘라냅니다. [도구 – 선택 도구]로 영역이 설정되어 있을 경우 사용할 수 있습니다.
- **복사** 선택한 영역이나 레이어 전체를 복사합니다. 단축키는 Ctrl + C 로 설정되어 있습니다.
- **붙여넣기** 복사한 영역이나 레이어 전체를 붙여 넣습니다. 붙여넣은 레이어는 새로운 레이어로 분리되어 나타납니다. 단축키는 Ctrl + V 로 설정되어 있습니다.

- **삭제** 선택한 영역이나 레이어 전체를 삭제합니다.
- **채우기** 선택한 영역이나 레이어에 색을 채웁니다. 단축키는 Alt+Delete 로 설정되어 있습니다.
- **자동 채색** 클립스튜디오에 추가된 새로운 기능입니다. 미리 어느정도 색상을 지정해두면 자동으로 채색됩니다.
- **휘도를 투명도로 변환** 열고있는 파일을 투명화된 이미지로 바꿉니다.
- **소재 등록** 선택한 레이어 혹은 화면 전체를 소재 목록에 등록합니다.
- **색조 보정** 선택한 레이어의 색을 보정 및 편집합니다. 마무리 단계에서 주로 사용됩니다.
- **변형** 선택한 영역의 원근과 축을 변형시킬 수 있습니다. 일반 변형은 Ctrl + T 로, 자유 변형은 Ctrl + Shift + T 로 사용할 수 있습니다.
- **캔버스 사이즈 변경** 캔버스의 크기와 해상도를 변경할 수 있습니다.

레이어

레이어 관리 탭 입니다. 클립스튜디오에서 사용하는 모든 레이어의 명령과 편집을 다룰 수 있습니다. 대부분의 경우 팔레트에서 명령할 수 있습니다.

- **신규 래스트 레이어** 새로운 레이어를 생성합니다. 주로 단축키로 사용하거나, 레이어 팔레트에서 생성합니다.
- **신규 레이어** 백터 레이어, 래스터 레이어, 그라데이션 레이어 등 효과가 포함된 레이어를 만듭니다.
- **신규 레이어 폴더** 레이어를 묶을 수 있는 폴더를 생성합니다. 그룹 클리핑 기능을 사용하면 편리합니다.
- **레이어 복제** 선택한 레이어를 복사합니다. 복사 – 붙여넣기 기능과 동일합니다.
- **레이어 삭제** 선택한 레이어를 삭제합니다. Delete 기능과 동일합니다.
- **레이어 마스크** 선택한 레이어 혹은 선택한 영역에 마스크를 지정합니다.
- **자/컷 테두리** 레이어 위에 가이드 선 혹은 만화 컷 테두리를 생성합니다. 생성한 선 위에는 직선만 그을 수 있습니다. 눈금 영역을 드래그하여 생성할 수도 있습니다.

- **레이어 설정** 레이어를 잠그거나 참조 레이어로 설정하는 등 편집할 수 있습니다.
- **레이어에서 선택 범위** 레이어 내에서 선택 범위를 지정합니다.
- **폴더를 작성하여 레이어 삽입** 선택한 레이어를 폴더에 삽입합니다.
- **아래 레이어와 결합** 아래에 위치한 레이어와 선택한 레이어를 병합하는 기능입니다. 레이어를 정리할 때 주로 사용합니다.
- **표시 레이어 결합** 표시된 레이어를 모두 합칩니다. 마무리 단계에서 보정을 할 때 주로 사용합니다.

선택범위

캔버스 혹은 레이어 내에서 영역을 선택하고 범위를 수정할 수 있는 탭입니다.

- **전체 선택** 레이어의 모든 범위를 선택합니다.
- **선택 해제** 선택한 범위를 해제합니다.
- **선택 범위 반전** 선택한 영역을 반전합니다. 선화에 임시색을 부어 확인할 때 사용하면 편리합니다.
- **선택 범위 확장** 선택한 범위를 픽셀 단위로 확장합니다.
- **선택 범위 축소** 선택한 범위를 픽셀 단위로 축소합니다.
- **경계에 흐림 효과 추가** 선택한 영역의 경계를 흐립니다.

도움말

클립스튜디오 프로그램에 관한 도움말 탭입니다. 주로 그림을 그리는 방법과 프로그램에 대한 설명이 포함되어 있습니다. 클릭할 경우 클립스튜디오의 공식 홈페이지로 연결되며, 클립스튜디오를 사용하면서 프로그램에 이상이 생기거나 문의사항이 있는 경우에도 사용할 수 있습니다. 클립스튜디오의 버전 정보와 라이선스 등록 정보도 살펴볼 수 있습니다.

창

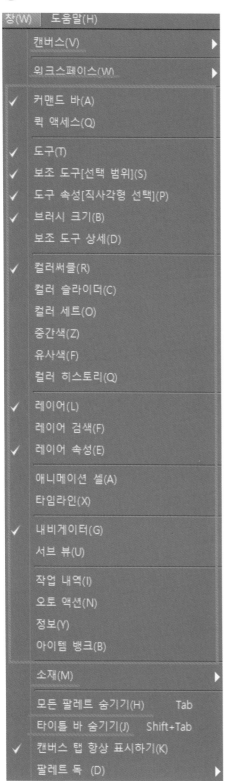

캔버스가 열려있는 화면과 클립스튜디오 프로그램에서 보이는 모든 팔레트 영역을 편집하고, 다룰 수 있는 영역입니다. 원하는 팔레트를 설정하거나 제외할 수 있습니다. 인터페이스 영역을 편집합니다.

- **캔버스** 현재 클립스튜디오에서 열고 있는 캔버스를 관리합니다. 새로운 창을 열거나, 열고 있는 모든 캔버스를 편집합니다.
- **워크스페이스** 클립스튜디오의 전체 화면과 팔레트의 배치를 설정할 수 있습니다.
- **커맨드 바 ~ 아이템 뱅크** 클립스튜디오 화면에 보이는 모든 팔레트를 편집합니다. 원하는 팔레트를 키고, 불필요한 것은 제외할 수 있습니다.
- **소재** 소재 영역을 활성화하여 확인합니다.
- **모든 팔레트 숨기기** 화면상에 활성화되어 있는 모든 팔레트를 비활성화합니다.
- **타이틀 바 숨기기** 클립스튜디오의 타이틀 바를 숨기는 기능입니다.

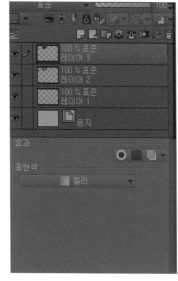

워크스페이스 영역을 선택 후 드래그하여 원하는 영역으로 옮길 수 있습니다.

#6 클립스튜디오의 도구 팔레트

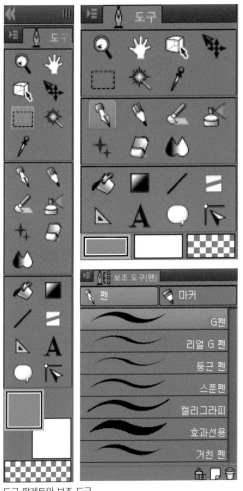

도구 팔레트와 보조 도구

클립스튜디오로 일러스트 작업을 하며 가장 많이 사용하게 되는 도구 팔레트입니다. 기본적으로 좌측에 놓여있으며, 대게 단축키로 지정하여 사용합니다. 단축키를 사용하여 작업할 경우 작업 시간을 단축시키고 더욱 효율적으로 그림을 그릴 수 있습니다. 일러스트를 작업하며 모든 도구 툴을 사용하지는 않습니다. 필자가 일러스트 작업을 할 때 주로 사용하는 툴을 중심으로 작성했습니다.

도구 툴은 사용자에 따라 배치를 바꾸거나, 클릭하여 이동하는 것으로 한줄 혹은 두줄로 정렬하여 사용할 수도 있습니다. 사용하면서 본인이 편한 쪽으로 편집하면 됩니다.

돋보기

화면을 확대하거나 축소합니다. 선택하지 않고 마우스 휠을 이용해도 해당 기능을 사용할 수 있습니다.

이동

이미지를 드래그하여 이동하거나 회전합니다.

🔲 선택 범위

원하는 영역을 지정하여 선택합니다. 올가미 툴을 사용하면 영역을 사용자 임의로 지정할 수 있습니다. 드래그로 연결하여 작업하며, 곡선과 직선 등 제한이 없어 섬세하게 영역을 나눌 수 있습니다. 채색 단계에서도 자주 사용하며 선화나 러프를 수정할 때에도 사용합니다. ⬚ Ctrl + Shift + I ⬚ 를 누르면 선택한 영역이 반전됩니다.

- **선택 펜** 브러쉬로 그으면 그려진 영역이 선택됩니다.
- **선택 지우기** 선택 펜과 반대로 그은 영역이 선택 해제됩니다.
- **슈링크 선택** 영역을 선택하면 영역 안의 오브젝트만 인식하여 선택합니다.

✴ 자동 선택

영역을 클릭하여 자동으로 선택합니다. 선택한 영역이 확실하게 분리되어 있는 경우에 사용합니다.

- **편집 레이어만 참조 선택** 선택되어 있는 레이어 내에서만 작용합니다. 다른 레이어의 범위는 선택되지 않습니다.
- **다른 레이어 참조 선택** 모든 레이어 내에서 작용합니다.
- **참조 레이어용 선택** 모든 레이어를 선택하되 현재 레이어에만 작용합니다.

🖊 스포이트

이미지에서 클릭한 위치의 색상을 추출합니다. 채색 단계에서 가장 많이 사용하게 됩니다.

- **표시색 취득** 클릭한 위치의 표시된 색상을 그대로 추출합니다. 가장 일반적으로 사용하는 스포이트 툴 입니다.
- **레이어에서 색 취득** 참조 설정한 레이어의 색을 추출합니다. 레이어 옵션이 설정된 경우 표시되어 있는 색이 그대로 나오지 않고, 옵션이 반영된 색으로 추출됩니다. 주로 옵션을 설정한 레이어에서 색을 추출할 때 사용합니다.

✒ 펜

그림을 그릴 때 사용하는 펜 브러쉬입니다. 가장 대중적으로 사용되는 G펜 브러쉬를 포함하며 셀 채색 위주의 그림이나 인쇄물에 어울리는 깔끔한 펜의 느낌을 가지고 있습니다.

펜 툴에서 볼 수 있는 클립스튜디오에 기본으로 포함된 브러쉬입니다. 실제로 일러스트 작업에서 가장 많이 사용되는 것은 G펜이며, 나머지 펜은 개인의 취향에 따라 다르나 널리 사용되지는 않습니다.

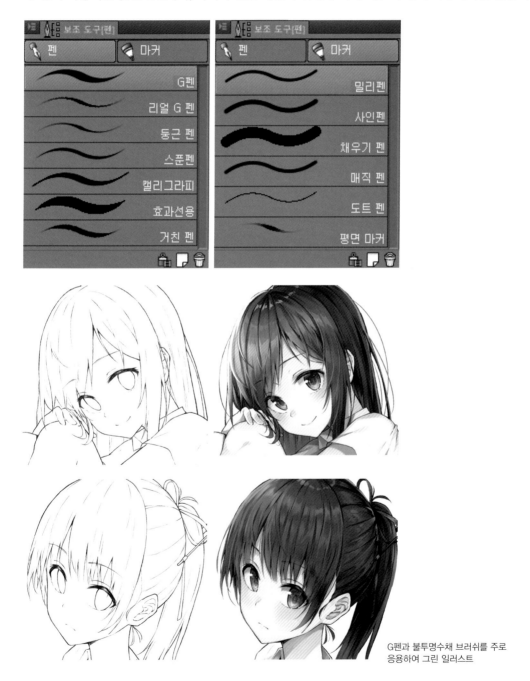

G펜과 불투명수채 브러쉬를 주로
응용하여 그린 일러스트

✏️ 연필

그림을 그릴 때 사용하는 펜 브러쉬입니다. 펜 툴과 비슷하나 샤프하게 끊기는 느낌보다는 부드럽게 이어지는 성향이 도드라지는 브러쉬입니다. 일러스트를 그리며 가장 많이 사용하게 되는 툴 입니다.

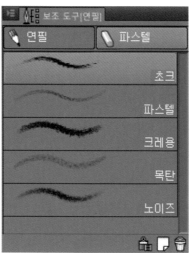

연필 툴에서 가장 자주 사용되는 것은 진한 연필과 연한 연필입니다. 선화 단계에서 외곽선은 진한 연필로, 안쪽의 주름 묘사는 연한 연필로 해두면 자연스러운 선화를 연출할 수 있습니다.

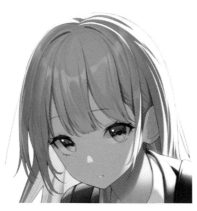

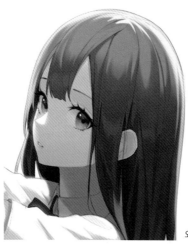

외곽 라인과 내부 라인의 차이

붓

채색 과정에서 자주 사용하게 되는 붓 브러쉬입니다. 실제로 사용하는 붓과 비슷한 터치감을 가지며, 경계가 또렷하지 않고 색이 부드럽게 섞이는 등 수채화 느낌이 강하게 납니다. 붓 도구에는 수채, 유채, 먹 세 가지 종류의 기본 브러쉬가 다양하게 존재하므로 개인에게 맞는 것을 골라 사용하면 됩니다. 자주 사용하는 불투명 수채와 투명 수채의 차이만 간단하게 다루고 넘어갑니다.

- **불투명 수채** 겹치는 부분의 색이 진해집니다. 필압의 영향을 받아 색이 약간씩 변하며 경계면이 섞입니다. 커스텀이 자유롭고 설정을 조절하여 다양하게 사용할 수 있습니다.

- **투명 수채** 불투명 수채와 비슷하나 색감이 훨씬 연하게 나오는 브러쉬입니다. 경계면이 불투명 수채보다 부드럽게 섞이는 특징이 있으나 대체로 비슷합니다.

에어브러쉬

부드럽게 퍼지는 브러쉬입니다. 색의 경계가 뚜렷하지 않고 부드럽게 섞이며 채색 단계에서 붓 종류만큼 자주 사용하는 툴 입니다. 필자는 에어브러쉬 툴 중에서는 특히 강함 설정과 부드러움 설정을 자주 사용합니다.

데코레이션

패턴과 효과, 다양한 이펙트 브러쉬가 포함되어 있는 툴 입니다. 클립스튜디오에서 기본으로 제공하는 다양한 효과 브러쉬를 가지고 있습니다. 일러스트를 보다 쉽게 작업할 수 있으며, 본인의 그림에 맞게 수정하여 사용할 수도 있습니다. 필자는 다운로드 받은 소재들을 이 보조 도구에 모아두고 사용합니다. 기본 제공 브러쉬의 경우 퀄리티가 아주 높지는 않습니다.

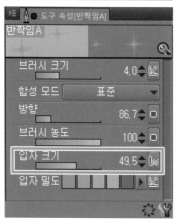

클립스튜디오 소재를 사용하며 소재 자체의 크기를 키워 그림에 적용하고 싶을 때에는 브러쉬의 크기가 아니라 입자의 크기를 조절하는 것이 좋습니다.

같은 브러쉬의 크기를 200으로 고정한 상태에서, 입자 크기를 다르게 했을때의 차이입니다.

지우개

캔버스에 그린 그림 중 원하는 부분을 지웁니다. 필자는 지우개 설정 중 [딱딱함]과 [부드러움]을 가장 많이 사용합니다. 단축키로 설정해두면 편리합니다.

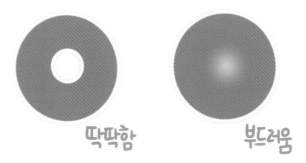

딱딱함 부드러움

💧 색 혼합

경계를 흐리게하여 색을 섞어주는 도구입니다. 색 묘사 단계에서 사용하면 편리합니다. CG 작업에 익숙하지 않은 초보자가 사용하면 부드러운 터치감을 남기며 작업할 수 있습니다.

🖌 채우기

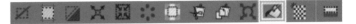

포토샵의 페인트 통과 같은 툴 입니다. 밑색을 한 번에 채울 때나 배경색을 작업할 때 빠르고 효율적으로 사용할 수 있습니다. 선택 영역을 지정한 경우 해당 영역에만 색이 채워집니다. 페인트 통을 사용할 때는 구역이 확실하게 나누어진 부분에 사용해야 색이 다른 영역으로 넘어가지 않습니다.

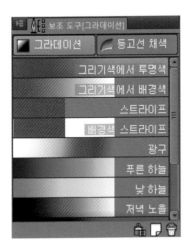

◼ 그라데이션

캔버스에 간편하게 그라데이션을 만들 수 있습니다. 배경 작업이나, 패턴식 화면을 만들 때 유용합니다. 마우스 드래그로 영역을 잡아 사용합니다.

•시작점

• **그리기에서 투명색** 전경색에서 투명색으로 그라데이션을 생성합니다.

• **그리기에서 배경색** 전경색에서 배경색으로 그라데이션을 생성합니다.

• **스트라이트** 전경색과 투명색으로 스트라이프를 생성합니다.

• **광구** 원형 그라데이션을 생성합니다.

• **하늘 그라데이션** 해당 형태로 그라데이션을 생성합니다.

끝점 •

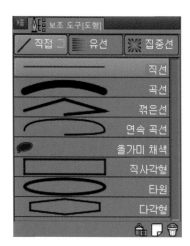

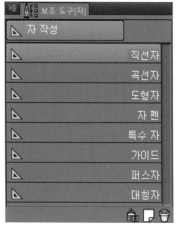

도형

여러 가지 도형을 그리는 툴 입니다. 디자인에 도형이 들어가거나 배경상 오브젝트가 필요할 때 도형을 이용하여 편하게 작업할 수 있습니다. 창틀, 빛 효과 등 다양하게 응용할 수 있습니다.

컷 테두리

만화 작업에 사용되는 컷 도구입니다.

텍스트

이미지 위에 텍스트를 입력하는 도구입니다.

자

직선을 포함하여 여러 가지 형태의 선을 긋기 위한 도구입니다. 자 기능을 사용하여 간단한 프레임을 쉽게 생성할 수 있습니다. 대칭자 기능을 응용하여 레이스나 장식 프레임을 만들 수 있습니다.

선 수정

벡터 레이어에서 선의 형태를 수정할 수 있는 툴 기능입니다. 클립스튜디오의 자유변형 기능의 단점을 보완할 수 있으나 벡터 레이어에서만 작동합니다.

대칭자 기능을 응용하여 프레임 만들기

대칭자 기능을 이용하면 장식 프레임과 도형, 레이스 무늬 등 다양한 응용이 가능합니다. 여러 가지 도형을 포함하여 작업할 수 있기 때문에 디자인 요소가 들어가는 마법사의 지팡이나 세밀한 레이피어, 레이스 등에 다양하게 응용할 수 있습니다.

출처: 네오아카데미 유튜브 – 대칭자를 사용해보자(https://youtu.be/yJG0ZU8Z2rk), 장식 프레임 그리기(https://youtu.be/hiVJozk4eD0)

 # #7 레이어 기능

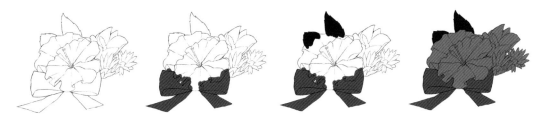

레이어란 곧 그림을 그리는 종이를 말 합니다. 이미지 위에 투명한 종이를 겹쳐 그림을 완성하게 되는 것 입니다. 레이어를 상세하게 나누어두면 파츠마다 관리하기 쉽고, 레이어에 효과를 적용하거나 색을 보정할 때 더욱 편리합니다. 작업 시간을 단축하고 효율적으로 그림을 그리기 위해서 레이어 관리는 필수적입니다. 클립스튜디오의 그룹 클리핑 기능을 이용하면 더욱 편리하게 레이어를 관리할 수 있습니다. 레이어가 너무 늘어나면 그림의 용량이 커지므로, 어느 정도 작업을 진행한 후에는 레이어를 합쳐가며 정리하는 것이 좋습니다.

필자는 레이어를 정리할 때 사물의 상하관계에 따라 나눕니다.

레이어의 세부 옵션

1. **표준** 레이어의 효과 속성을 결정하는 메뉴입니다. 표준 레이어는 레이어의 가장 기본 형태로 오버레이, 색상닷지, 곱하기 등 효과를 적용하여 바꿀 수 있습니다. 이에대한 용도를 이해하고, 속성을 다르게 적용하여 작업하면 시간을 단축할 수 있으며 작업물의 퀄리티도 올라가게 됩니다.

2. **불투명도** 해당 레이어의 불투명도를 결정하는 메뉴입니다. 러프, 선화 단계에서 자주 사용하게 됩니다.

3. **레이어 기능** 레이어에 사용하게 되는 기능입니다. 클리핑 레이어로 지정하거나 참조 레이어로 설정할 수 있으며 해당 레이어 잠금, 투명 픽셀 잠금 등을 설정할 수 있습니다. 투명 픽셀 잠금으로 설정하면 레이어에 그려진 영역 위에만 색이 칠해집니다.

4. **레이어 관리 메뉴** 레이어를 추가하거나 아래 레이어로 전사, 결합할 수 있는 메뉴입니다. 레이어 폴더를 설정할 수 있습니다.

5. **레이어** 레이어 영역입니다. 레이어의 이름을 설정할 수 있습니다.

6. **레이어 ON/OFF** 해당 레이어를 켜고 끄는 기능입니다.

#8 3D 데생 인형 소재 사용하기

p.18에서 다루었던 3D 데생 인형을 다루는 방법에 대해서 보다 더 자세히 알아봅니다. 클립스튜디오
에서 자체적으로 지원하는 기능이며, PRO 버전부터 사용할 수 있습니다.

클라우드에서 다운로드하지 않아도 곧바로 사용할 수 있으며 일러스트에 다양하게 응용할 수 있습니
다. 이번 챕터에서는 3D 데생 인형을 사용하여 간단하게 인체의 포즈를 잡는 방법과 사진을 응용하
여 3D 데생 인형에 적용하는 방법을 알아봅니다.

3D 데생 인형을 클립스튜디오 캔버스로 드래그하여 끌고 오면 곧바로 적용됩니다. 모델은 기본 제
공 모델입니다.

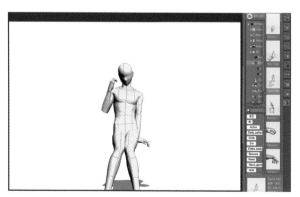

모델을 불러온 후 적용시킨 가장 기본 화면
입니다. 모델의 포즈와 구도를 보다 자연스
럽게 바꾸어 적용해봅시다.

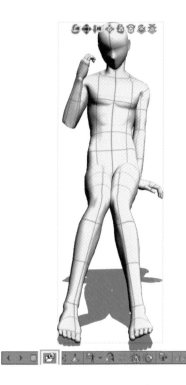

모델의 위치를 캔버스 가운데로 옮기고 체크박스에 표시된 메뉴를 클릭하면 데생 인형의 카메라 앵글을 조절할 수 있습니다.

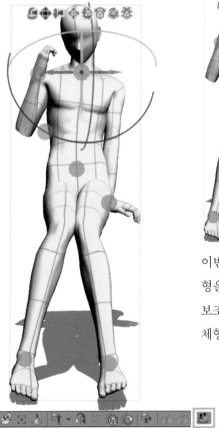

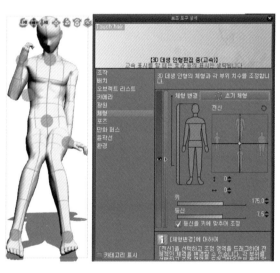

이번에는 모델의 체형을 조절해봅시다. 3D 데생 인형을 불러온 상태에서 체크박스 된 메뉴를 클릭하면 보조도구 창이 뜨며 표시된 그래프를 움직여 모델의 체형을 수정할 수 있습니다.

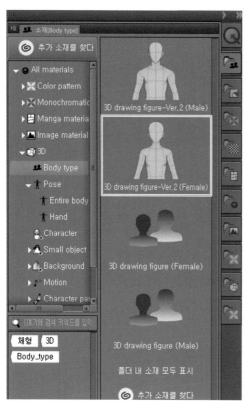

소재란의 3D 카테고리에서 바로 [Pose] 란의 인형을 불러올 경우 남성으로 적용됩니다. 여성 모델을 사용하고 싶은 경우에는 [Body type] 카테고리에서 체크박스로 표시된 [3D drawing figure – Ver.2 (Female)] 모델을 먼저 캔버스로 드래그하여 불러옵니다.

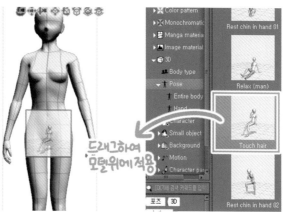

여성 모델에 포즈가 적용된 모습입니다. 다른 포즈를 적용하고 싶을 때에도 방법을 동일하게 하여 변경하고 싶은 포즈를 데생 인형의 위로 드래그하여 적용하면 변경됩니다.

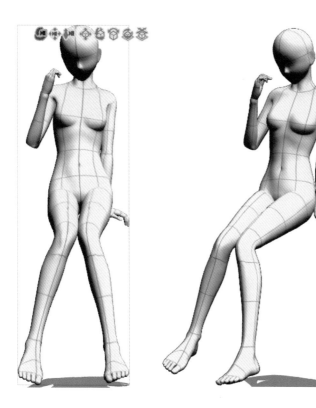

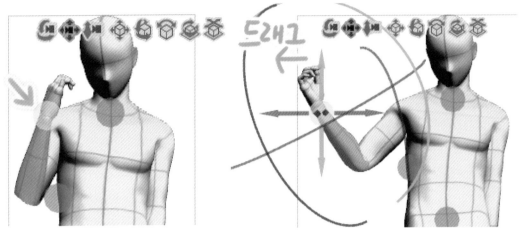

이번에는 소재로 불러온 인형의 포즈를 조절해봅시다. 조절하는 방법은 간단합니다. 움직이고 싶은 인형의 신체 부위를 클릭하여 드래그하면 됩니다. 인형의 파츠를 움직일 때는 [오브젝트] 툴을 클릭한 상태에서 사용하면 됩니다.

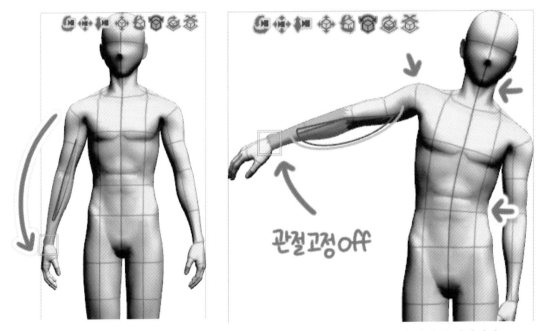

3D 데생 인형은 보다 자연스러운 포즈 변화를 위하여 각 관절들이 연계되어 함께 움직입니다. 이렇게 관절고정 옵션을 설정하지 않고 인형의 포즈를 변경하면 연결되어있는 어깨와 허리, 목 관절이 함께 움직여 원하는 포즈를 잡기까지 시간이 많이 걸리게 됩니다.

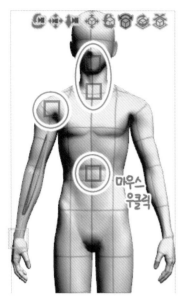

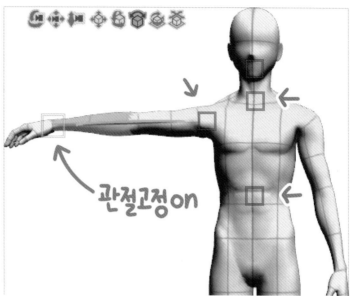

인형의 각 파츠에 마우스 우클릭을 통하여 간단하게 [관절고정 옵션]을 적용시킬 수 있습니다. 관절고 정 옵션을 설정한 상태에서 동일한 팔 파츠를 움직였을 때의 차이를 한 눈에 볼 수 있습니다. 하단의 메뉴에서 체크박스로 표시된 아이콘을 눌러도 동일한 옵션을 설정할 수 있습니다.

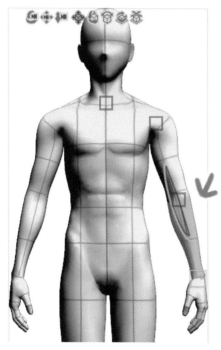

이번에는 데생 인형의 반대쪽 팔을 움직여 자세를 잡아봅 니다. 목과 어깨, 팔꿈치에 관절 고정 옵션을 적용하고 움 직입니다.

인형의 포즈를 잡을 때 관절의 움직임이 이상 하게 뒤틀리거나, 현실 적으로 불가능한 포즈 가 되는 경우가 있습니 다. 이때는 당황하지 말 고, 도구 속성에서 체크 박스로 표시된 [보조 도 구 상세] 메뉴로 들어갑 니다.

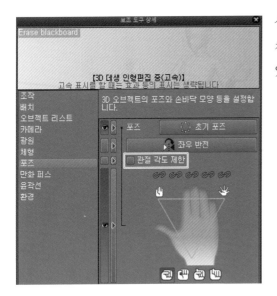

상세 메뉴창을 열고 [포즈] 카테고리를 클릭하여 체크 박스로 표시된 [관절 각도 제한]이 해제되어 있는지 확인합니다.

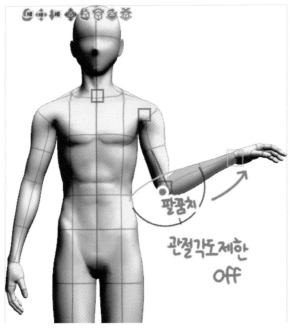
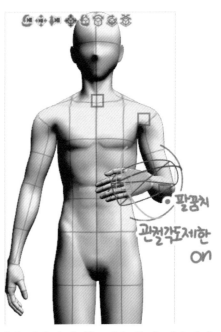

그림과 같이 옵션이 해제되어 있는 경우에는 관절이 각도 제한 없이 움직이는 것을 볼 수 있습니다. 옵션을 적용한 경우 사람의 인체와 동일하게 작동합니다.

이번에는 인형의 손에 포즈를 적용하여 일러스트에 응용해봅시다. 일러스트 초심자에게 손의 모양을 자연스럽게 그리는 것은 꽤 어려운 일입니다. 자신의 손을 보고 그리는 방법도 좋지만, 클립스튜디오의 기능을 응용하여 자신의 일러스트에 적용해봅시다.

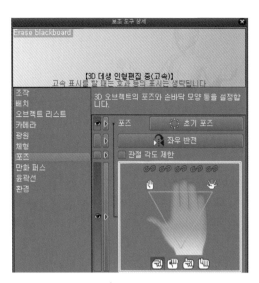

데생 인형에서 손을 다룰 경우 팔을 움직였던 방법처럼 부위마다 조절하는 것 보다는, 관절의 움직임을 한꺼번에 조절하는 것이 더 자연스럽고 편리하게 연출할 수 있습니다. [보조 도구 상세] 메뉴로 진입하여 [포즈] 카테고리를 클릭하면, 체크박스로 표시된 손 모양을 통해 한 번에 편집할 수 있습니다.

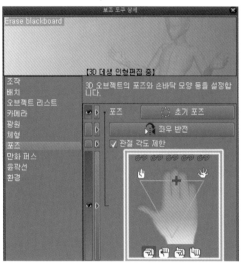

체크박스로 표시된 손바닥 모양 위에 드래그를 하면 데생 인형의 손 포즈가 변하는 것을 확인할 수 있습니다.

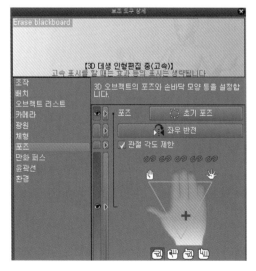

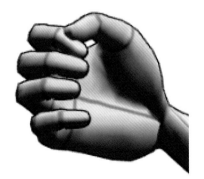

이번에는 드래그를 손바닥 중심으로 옮겨봅니다. 손가락이 자연스러운 형태로 굽어지며 부드럽게 주먹을 쥔 형태로 변한 것을 확인할 수 있습니다.

이번에는 [관절 고정 옵션]을 적용했던 것처럼, 손가락에도 [고정 옵션]을 적용하여 포즈를 바꿔봅니다. 체크박스로 표시된 고정 옵션의 좌측에서부터 엄지손가락에 해당됩니다. 엄지 손가락을 잠근 상태에서 드래그를 손가락 쪽으로 옮기면, 엄지손가락을 제외한 나머지 손가락만 자연스럽게 펼쳐집니다.

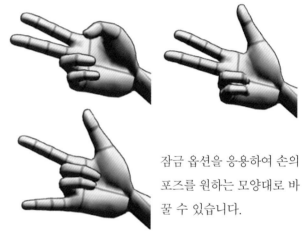

잠금 옵션을 응용하여 손의 포즈를 원하는 모양대로 바꿀 수 있습니다.

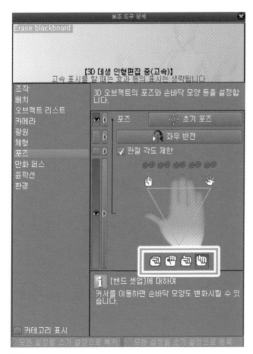

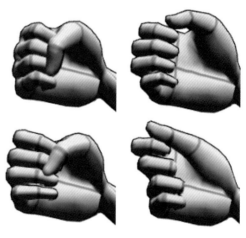

하단의 체크박스에 표시된 포즈 프리셋을 클릭하여 손의 모양을 바꿀 수도 있습니다

이번에는 3d 데생 인형에 사진을 적용시켜 포즈를 변형하는 [포즈 추정] 기능을 사용해봅시다.

캔버스에 불러온 3D 데생 인형을 [오브젝트] 도구를 선택한 상태에서 누르면, 하단의 메뉴가 나타납니다. 체크 박스로 표시된 영역을 클릭합니다.

[열기] 창이 나타나면, 3D 인형에 적용시킬 인물의 사진을 선택합니다. 이때 사진의 해상도는 관계 없습니다.

[포즈 추정] 기능을 적용시킬 경우 사진과 100% 똑 같은 포즈가 나타나지는 않습니다. 대략적인 포즈를 적용한 이후 미세한 부분은 직접 조정해야 합니다. 특히 손과 발의 경우 제대로 적용되지 않는 경우가 많습니다.

[포즈 추정] 기능은 좌측의 [도구 속성] 메뉴에서도 적용시킬 수 있습니다. 체크 박스로 표시된 아이콘을 선택하여 동일한 순서대로 적용하면 됩니다.

[포즈 추정] 기능은 클립스튜디오의 1.8.6 버전부터 인터넷이 연결된 경우에만 사용할 수 있습니다.

클립스튜디오의 버전 정보는 클립스튜디오 구동 화면에서 체크박스로 표시된 [?] 아이콘의 [버전 정보] 메뉴에서 확인할 수 있습니다. 클립스튜디오는 자동 업데이트를 제공하지 않으므로, 업데이트를 할 때에는 수동으로 진행해야 합니다.

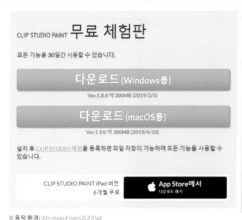

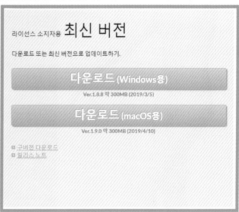

클립스튜디오 업데이트는 클립스튜디오 공식 홈페이지에 접속하여 다운로드 페이지에서 진행할 수 있습니다. 본인이 사용하는 PC에 맞는 버전을 선택하여 진행하면 됩니다. 라이선스 인증과 관련된 부분은 자동으로 진행되며 다시 인증을 받을 필요는 없습니다. 새로운 기능이 추가되는 경우에는 번거롭더라도 업데이트하여 사용하도록 합시다.

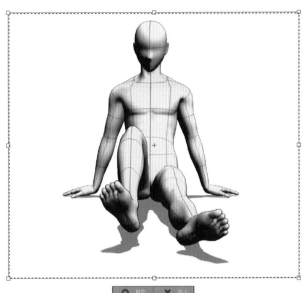

데생 인형의 포즈를 어느 정도 가다듬었다면, 그리려고하는 일러스트의 크기에 맞추어 데생 인형의 크기도 조절해 줍니다. 인형의 사이즈를 조절하여 적용시키는 방법은 여러 가지가 있으나, 필자는 이 방법이 가장 편리하여 주로 사용합니다.

[레이어] 메뉴에서 데생 인형의 레이어를 클릭한 후 [래스터화]를 사용합니다. 래스터화 옵션을 적용할 경우 데생 인형의 레이어가 [래스터 레이어]로 변경되며 Ctrl + T 기능으로 일반 레이어처럼 편집할 수 있게 됩니다. 해당 레이어의 불투명도를 조절하여, 데생 인형 위에 인체의 틀을 잡고 그려봅시다.

3D 데생 인형은 다루는 방법만 익히면 간단하고 빠르게 원하는 포즈를 만들어 볼 수 있습니다. 그리고자하는 일러스트를 구상한 뒤, 먼저 데생 인형으로 포즈를 잡아봅시다.

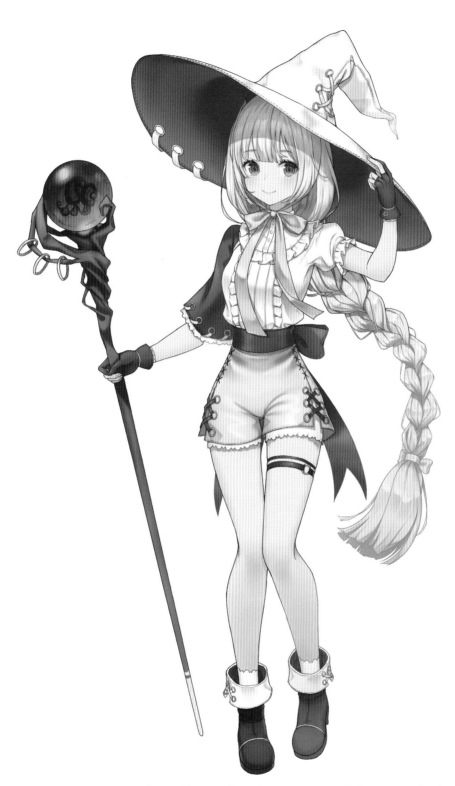

데생 인형으로 만들어 본 포즈를 일러스트에 적용시켜 작업해봅시다.

#9 클립스튜디오 소재 사용하기

클립스튜디오에는 본인이 커스텀한 소재는 물론, 다른 사람이 커스텀한 소재를 다운받아 쉽게 사용할 수 있습니다. 다양한 종류의 소재가 많고, 해외에서 업로드된 소재도 한국어 버전에서 다운로드할 수 있습니다. 소재를 다운로드하여 사용하는 방법을 간단하게 다루었습니다.

소재 페이지에 접속하면 가장 먼저 볼 수 있는 화면입니다. (2019년 7월 1일 기준) 필자의 경우 소재를 다운로드할 때는 보통 무료 랭킹 순위에서 찾아 다운로드합니다.

소재 랭킹, 다운로드 화면

원하는 소재를 찾아 다운로드합니다.

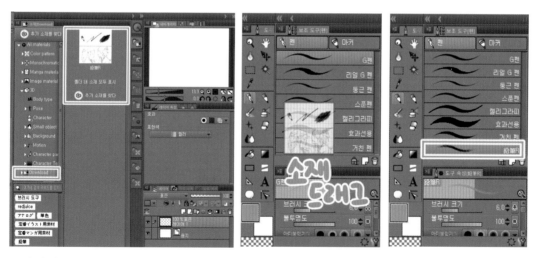

소재 카테고리의 다운로드 항목에서 자신이 다운로드한 소재를 확인할 수 있습니다. 소재를 드래그하여 브러쉬 툴로 옮기면 소재가 적용됩니다.

소재 카테고리의 다운로드 항목에서 자신이 다운로드한 소재를 확인할 수 있습니다. 소재를 드래그하여 브러쉬 툴로 옮기면 소재가 적용됩니다.

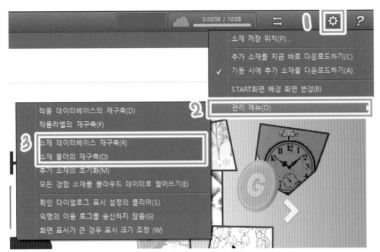

먼저 클립스튜디오의 구동 화면에서 체크박스의 톱니바퀴 메뉴를 클릭하여 관리 메뉴로 접속합니다. 관리메뉴에서 체크박스로 표시된 [소재 데이터베이스 재구축] 혹은 [소재 폴더의 재구축]을 선택합니다.

클립스튜디오를 재기동하여 동일한 톱니바퀴 메뉴를 클릭한 후 [추가 소재를 지금 바로 다운로드하기] 메뉴를 클릭하면 소재가 새로 다운로드됩니다.

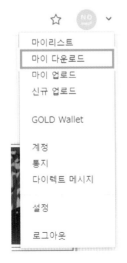

이미 소재를 완전히 삭제했거나 위의 방법으로도 복원되지 않을 경우, 클립스튜디오의 소재 웹 페이지(https://assets.clip-studio.com/ko-kr/)에 접속하여 자신이 다운로드한 소재를 확인합니다.

로그인하여 메뉴 항목 중 [마이 다운로드]에 접속하면 자신이 그동안 다운로드한 모든 소재의 리스트를 확인할 수 있습니다.

단, 소재의 출품자가 소재를 삭제한 경우에는 재다운로드를 할 수 없습니다.

클립스튜디오에서 자체적으로 지원하는 클라우드 서비스를 통하여 소재를 백업하거나, 재다운로드할 수 있습니다. 클립스튜디오를 기동한 후 클라우드 항목을 선택하면 백업을 실행하고, 복원할 수 있습니다.

항목의 [클라우드 설정]에서는 소재의 백업 기본 설정을 조작할 수 있습니다. 본인에게 맞는 설정을 적용하여 클립스튜디오를 사용하면 됩니다.

ILLUST MAKER

NEOACADEMY ILLUST TUTORIAL BOOK SERIES

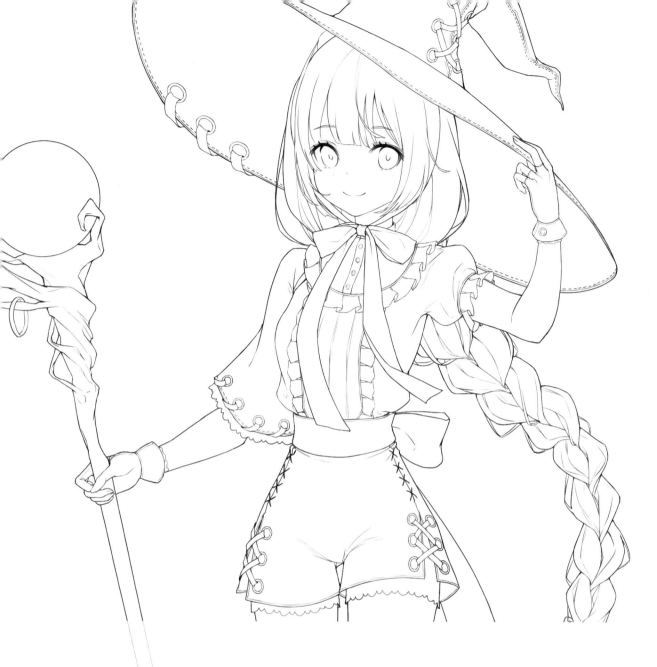

클립스튜디오 기초 테크닉 & 드로잉

 # #1 그라데이션을 이용한 팁

◆ 그라데이션 사용 방법

그라데이션 툴은 지정한 범위에 그라데이션을 만들 수 있도록 도와주는 도구입니다. 단순히 배경색을 칠할 때뿐만이 아니라 빛 표현, 보정 등 여러 상황에서 활용할 수 있기 때문에 사용 방법을 알아두면 유용합니다.

가장 기본적이고 자주 쓰이는 그라데이션에 대해 먼저 알아봅시다. 그라데이션(단축키 G)을 누르면 보조도구 창에 그라데이션 옵션이 뜹니다. [그리기색에서 투명색]을 선택하여 캔버스에 위에서 아래로 드래그합니다.

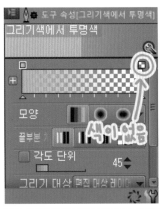

윗부분은 선택한 색으로 칠해지고 아래로 갈수록 투명하게 변해 제일 아랫부분은 캔버스의 하얀색이 그대로 보이는 것을 알 수 있습니다.

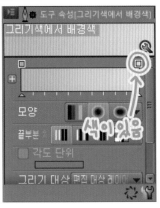

[그리기색에서 배경색]을 선택해 캔버스에 드래그해봅시다. [그리기색에서 투명색]과는 달리 양 끝의 색이 둘 다 존재해서 아래의 캔버스 색이 보이지 않습니다.

그라데이션 색 지정 영역을 더블 클릭해주면 그라데이션 편집 창을 불러올 수 있습니다.

색 지정 영역의 아랫부분을 클릭하면 새로운 화살표가 생기면서 색을 추가할 수 있습니다. 색이 추가되면 지정색 영역에서 원하는 색을 선택할 수 있고 추가된 화살표를 좌우로 움직여 그라데이션의 영역을 조절할 수 있습니다. 이 기능을 이용하여 사용하고자 하는 상황에 알맞게 색을 조정할 수 있습니다.

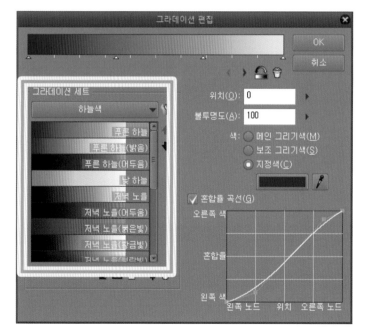

사용자 지정 색을 설정하는 것이 번거롭고 어렵다면 이미 만들어져 있는 그라데이션 세트를 사용하는 것도 좋은 방법입니다.

클립스튜디오의 그라데이션 세트는 기본적으로 흐릿한 그림자, 하늘색, 효과 라는 세 개의 큰 카테고리로 나누어 집니다. 각 카테고리에는 예시에서 보이는 것처럼 여러 개의 그라데이션이 들어 있기 때문에 원하는 것을 선택해 조정하여 사용하면 됩니다.

◆ 그라데이션 사용 예시

≫ 하늘 배경 칠하기

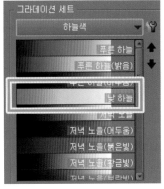

그라데이션 세트에서 [낮 하늘]을 선택해 간단하게 하늘을 그려보았습니다. 하늘의 시간대와 컬러의 테마가 세분화되어 있기 때문에 표현하고 싶은 하늘의 테마를 선택해 드래그하고 그 위에 구름을 그려주면 쉽게 하늘을 그릴 수 있습니다.

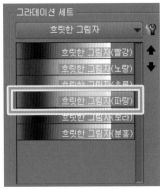

[흐릿한 그림자(파랑)]을 약간 변형시켜 그린 하늘입니다. 그라데이션을 채워준 뒤 채도를 낮추고 그에 맞는 구름의 색을 선택해 그려주었습니다.

기존의 그라데이션 세트에 정확하게 원하는 색이 없어도 지정색으로 색을 변경하거나 그라데이션을 채운 뒤 색조/채도/명도창(**단축키 Ctrl+U**)를 이용해 색을 바꿀 수 있습니다. 구름은 직접 그려도 되지만 무료 구름 브러쉬 소재를 다운받아 그리면 별다른 테크닉 없이도 쉽게 그릴 수 있습니다.

≫ 빛과 그림자로 보정하기

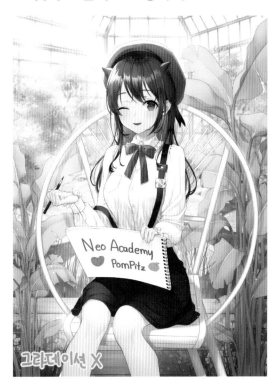

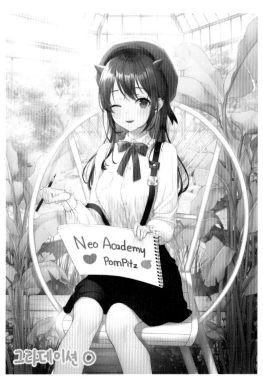

단순히 표준 모드에서 그라데이션을 사용해 배경을 그리는 것 이외에도 합성모드를 사용하면 폭 넓은 활용을 할 수 있습니다. [그리기색에서 배경색]을 선택해 밝은 주황색과 어두운 보라색을 사선으로 드래그해줍니다.

그라데이션이 칠해진 레이어를 소프트라이트 모드로 바꿔준 뒤 불투명도를 80%까지 내려줍니다. 그라데이션을 적용한 그림을 보면 적용하지 않은 그림보다 더 화사하고 입체적인 느낌을 준다는 것을 알 수 있습니다.

소프트라이트로 모드를 바꿔서 난색 부분은 더 밝고 화사하게 한색 부분은 더 어둡게 만들어 화사한 빛을 받는 느낌을 강조하였습니다. 표현하고자 하는 상황에 맞춰 색을 선택해 그라데이션으로 칠해주면 손쉽게 빛을 표현하고 색을 보정할 수 있습니다.

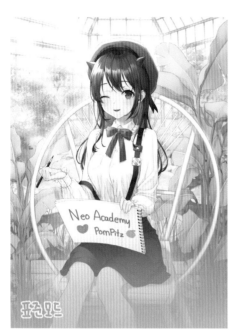

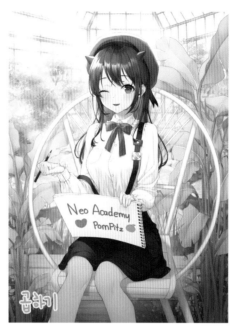

빛과 그림자를 표현해 보정을 할 때는 소프트라이트 이외에도 여러 합성모드를 사용하는 것이 가능합니다. 그라데이션 [그리기색에서 투명색]으로 곱하기를 사용해 그림의 아랫부분이나 외곽을 칠해주어 어두운 외곽보다 밝은 가운데에 집중하도록 만드는 것도 자주 쓰이는 방법 중 하나입니다.

원형의 그라데이션으로 오버레이를 이용해 빛을 강하게 받는 부분에 포인트로 칠해주는 것도 좋은 방법입니다. 강한 빛을 받는 부분은 독자의 시선을 끌어당기기 때문에 캐릭터의 얼굴 근처에 그려주었습니다.

≫ 그라데이션 맵 사용하기

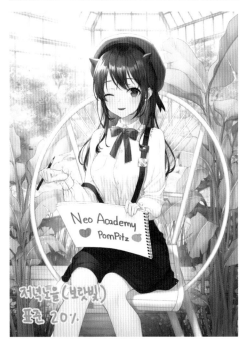

그라데이션 맵를 이용하면 그림의 전체적인 색조와 분위기를 바꿀 수 있습니다

[푸른하늘] 그라데이션을 소프트라이트 50%로 설정한 그림은 전체적으로 푸른 느낌의 색조가 더해져 원래 그림보다 더 청량하고 시원한 느낌이 듭니다.

[저녁노을(보랏빛)] 그라데이션을 적용한 그림은 전체적으로 노란색과 보라색조가 더해졌습니다. 표준모드를 사용해서 화사하고 청량한 느낌 보다는 빛 바래고 클래식한 느낌이 들도록 설정했습니다. 표준모드로 그라데이션을 적용할 경우에는 불투명도를 10~30% 정도로 낮춰야 기존의 색과 자연스럽게 어우러지는 느낌을 낼 수 있습니다.

#2 합성 모드를 이용한 팁

◆ 합성모드란?

합성모드는 레이어를 겹쳐 각기 다른 방법으로 색을 합성하여 다양한 효과를 만드는 기능입니다. 각 레이어에 1개씩 설정할 수 있으며 레이어의 순서에 따라 다른 결과가 나타날 수 있습니다. 합성모드마다 보정과 드로잉 등 사용되는 용도가 다르기 때문에 각 모드의 효과를 잘 파악하고 활용하면 효율적인 작업을 할 수 있습니다.

◆ 합성모드의 종류와 사용법

≫ 표준레이어

가장 기본 형태의 레이어로 아래 레이어를 완전히 가려서 위에 있는 레이어의 색만 표시합니다. 선화와 밑색을 포함해 묘사를 하는 등 모든 용도로 사용할 수 있습니다. 실질적으로는 다른 합성모드를 사용하지 않고 표준 레이어 하나만 사용해 그림을 완성하기도 합니다.

≫ 곱하기

아래 레이어의 색과 선택한 색을 곱하여 원래의 색보다 어두운 색으로 변환시키는 레이어입니다. CG 채색이 익숙하지 않은 경우 옷의 명암표현을 할 때 어떤 색으로 해야 하는지 헷갈리는 경우가 있습니다. 표준모드에서 적당한 색을 선택하기 어려울 때 곱하기 레이어를 활용하면 보다 간편하게 그림자 색을 고를 수 있습니다.

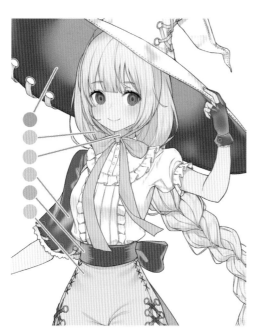

왼쪽의 그림은 곱하기 모드로 칠한 그림자를 다시 표준 모드로 바꾼 모습입니다. 얼핏 보면 같은 색으로 전체적인 묘사를 한 것 같지만 자세히 보면 각 파츠마다 조금씩 색조와 명도, 채도가 다름을 알 수 있습니다. 같은 색으로만 그림자를 묘사하면 그림이 단조롭고 칙칙해 보일 수 있어서 각 파츠의 색에 알맞은 그림자 색을 선택하는 것이 중요합니다.

곱하기 모드에서 색 선택 방법

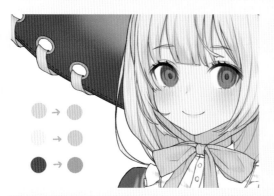

기존의 색보다 한색으로 색조를 바꾼 후 채도는 낮고 명도는 높은 색을 선택해 칠해주면 알맞은 그림자 색을 선택하는데 도움이 됩니다. 명도가 너무 낮거나 채도가 너무 높으면 너무 어둡거나 튀는 색이 될 수 있어서 광원의 밝기에 따라 그림자의 명도와 채도를 조절해 주는 것이 좋습니다.

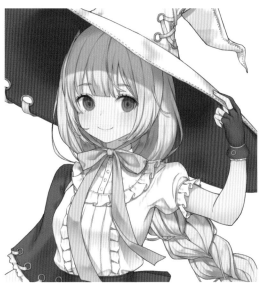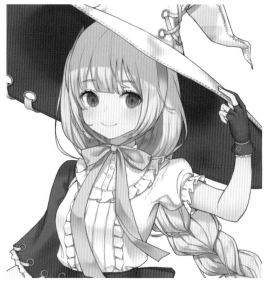

곱하기 모드는 모자나 리본 등 물체에 의해 가려져서 생기는 그림자를 표현할 때에도 자주 쓰입니다.
표준 레이어의 경우 아래 레이어의 묘사를 다 덮기 때문에 그림자를 그릴 때 다시 묘사를 해야 하지만
곱하기를 사용하면 전의 묘사를 그대로 보존할 수 있습니다.

≫ 소프트라이트

소프트라이트는 밝은 색끼리 겹치면 더 밝게, 어두운 색끼리 겹치면 더 어둡게 만듭니다. 예시 그림을
살펴보면 빛을 받는 부분은 밝은 난색으로, 그림자가 지는 부분은 어두운 한색으로 칠해 주어서 소프
트라이트를 사용하기 전보다 그 후가 더 입체감이 생긴 것을 볼 수 있습니다.

색이 진하지 않고 부드럽게 표현되기 때문에 그
림자의 색이 칙칙한 경우 그 위에 다른 색을 입
혀 다채로운 색을 표현하는 데에도 적합합니다.

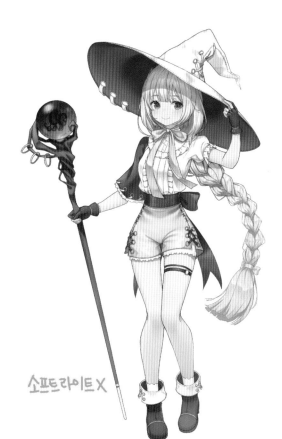

소프트라이트 X

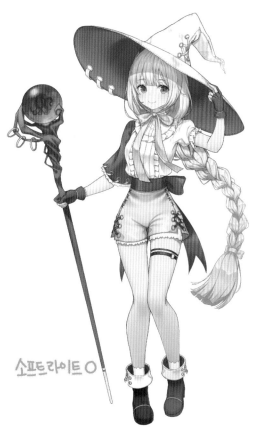

소프트라이트 O

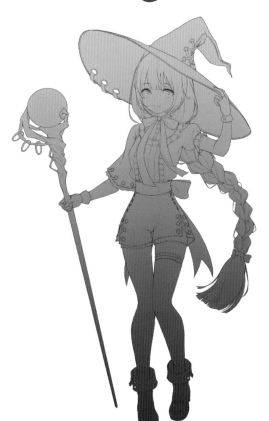

소프트라이트는 주변의 환경광을 표현하거나 부드러운 빛을 받는 표현에도 활용할 수 있습니다.

예시 그림을 보면 그라데이션을 활용해 윗부분은 밝은 난색을 아래는 어두운 한색을 선택해 칠해주어서 아래로 갈수록 어두워지는 느낌을 표현해 입체감을 주었습니다. 윗부분이 밝아져서 위에서부터 오는 따뜻한 빛을 받는 듯한 느낌도 표현할 수 있습니다.

예시에서는 밝은 주황색을 활용했지만 배경이 있는 경우에는 배경의 색과 상황에 맞춰서 색을 선택해 주면 캐릭터가 배경에 녹아 드는데 도움이 됩니다.

≫ 오버레이

오버레이는 소프트라이트와 마찬가지로 밝은 부분은 더 밝게 어두운 부분은 더 어둡게 만듭니다. 소프트라이트보다 대비와 채도가 높아지기 때문에 더 강한 빛을 표현하는데 적합합니다.

오른쪽 그림은 붉은 부분과 노란 부분에 오버레이를 적용하여 왼쪽 그림보다 더 선명한 느낌을 주어서 시선을 끄는 것을 느낄 수 있습니다. 오버레이를 활용하면 묘사를 크게 헤치는 일 없이 채도를 올릴 수 있어서 유용합니다. 다만 레이어의 불투명도를 100%로 하면 채도와 대비가 너무 강해질 수 있으니 불투명도를 조절하여 자연스러운 느낌을 내주는 것이 좋습니다.

앞머리와 뒤의 땋은 머리에 생긴 모자에 의한 그림자나 가슴의 그림자의 경계를 보면 채도 높은 주황색이 칠해져 있는 것을 볼 수 있습니다. 그림자의 경계에 난색을 칠해주면 강한 빛을 받는 느낌을 낼 수 있는데 표준으로 그려도 좋지만 오버레이를 활용하면 보다 자연스러운 표현을 할 수 있습니다.

지팡이의 구슬은 투명해서 위에서 오는 빛을 투과시킵니다. 빛이 붉은 구슬을 통과하면 붉은 빛이 되는데 오버레이를 사용하여 지팡이에 투과광을 칠해주었습니다. 이처럼 오버레이는 그림자 부분에 색을 더해 주어야 할 때도 활용할 수 있습니다.

소프트라이트, 오버레이, 하드라이트 차이점

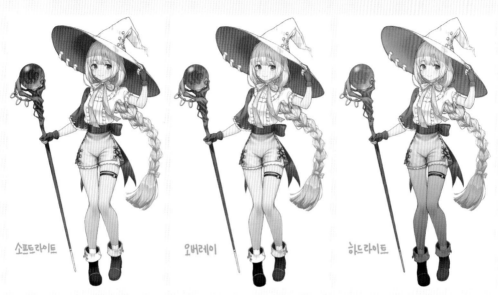

소프트라이트 오버레이 하드라이트

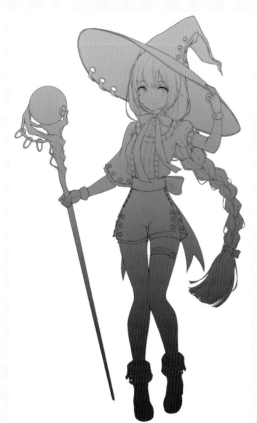

소프트라이트, 오버레이, 하드라이트는 밝은 색끼리 겹치면 밝게, 어두운 색끼리 겹치면 어둡게 색을 표현한다는 공통점이 있습니다. 그러나 예시 이미지에서 볼 수 있듯이 명도대비와 채도 등에서 각기 다른 특징을 가지고 있습니다.

소프트라이트는 앞서 언급했듯이 세 가지 중에 가장 대비가 적고 채도도 많이 올라가지 않아 부드러운 빛 표현에 적합합니다.
오버레이는 소프트라이트와 비교하면 대비와 채도가 올라가 쨍한 느낌이 듭니다.
하드라이트는 밝은 부분은 밝아지지만 채도는 오히려 낮아져 흐린 느낌이 들고 어두운 부분은 다른 모드들과 마찬가지로 대비와 채도가 올라가는 것을 볼 수 있습니다. 또한 선택한 색의 영향을 많이 받아서 색이 강하게 나타납니다.

이 세 가지 모드는 비슷한 효과를 가지고 있기 때문에 다양한 상황에서 어떤 것이 더 어울릴지 연습해 보는 것이 좋습니다.

≫ 더하기(발광)

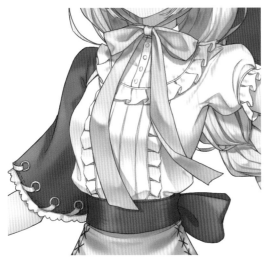 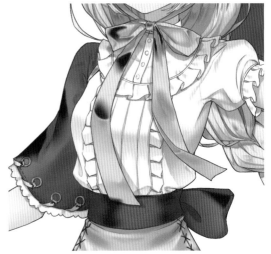

더하기(발광) 레이어는 아래에 있는 레이어와 선택 중인 색을 더하여 밝게 만듭니다. 보통 빛을 받는 표현을 할 때 많이 사용됩니다. 위의 예시에서도 빛을 받는 부분에 더하기(발광) 레이어로 칠해서 밝은 색이 되는 효과를 주었습니다.

채도가 높고 밝은 색을 선택할수록 빛의 색은 더 밝아집니다. 옷과 같은 천에 빛을 받은 효과를 줄 때는 어둡고 채도가 높은 색을 선택하는 것이 더 자연스러운 빛을 표현할 수 있습니다.

천뿐만이 아니라 금속이나 수정구슬 등 빛을 강하게 반사하고 투과시키는 물체에도 더하기(발광)을 사용하면 효과적인 빛 표현을 할 수 있습니다.

천은 빛을 받을 때 완전히 하얗게 밝아지지 않기 때문에 어두운 색 위

주로 선택해서 칠했다면 금속이나 구슬 등은 빛을 받는 부분을 더 밝게 표현해야 하기 때문에 광원의 세기에 따라 상당히 밝은 색을 선택해 칠하기도 합니다.

물체 주변에 더하기(발광)을 이용해 칠해주면 물체에서 빛이 나는 효과를 낼 수도 있습니다. 공기 중으로 퍼지는 빛을 표현하기 위해 경도가 낮은 에어브러쉬 등으로 칠해주면 효과적인 발광효과를 낼 수 있습니다.

발광 효과를 이용하면 반짝이는 보석이나 마법, 반딧불 등 여러 이펙트에도 활용할 수 있기 때문에 다양한 상황에서 여러 색을 사용해 연습해 보는 것이 좋습니다.

더하기(발광), 발광닷지 차이점

더하기(발광)과 발광닷지는 둘 다 대상을 밝게 만들어 빛이 나는 효과를 줍니다. 더하기(발광)은 발광닷지보다 대비가 커서 강한 빛이 나는 느낌을 줍니다.

예시 그림에서 볼 수 있듯이 배경색이 어두운 경우 발광닷지보다 더하기(발광)이 더 밝은 색으로 표시되고 구슬 위에서도 더 밝게 빛나는 모습을 확인할 수 있습니다. 그렇기 때문에 아래 레이어의 색을 살리고 싶은 경우에는 발광닷지를, 아래 레이어의 색과 상관 없이 밝은 빛을 표현하고 싶을 때는 더하기(발광)을 사용하면 효과적인 빛 표현을 할 수 있습니다.

≫ 스크린

스크린은 곱하기의 반대 효과를 가지고 있는데 합성하면 흰색에 가까운 밝은 색으로 바뀝니다. 흰색에 가깝게 색을 바꾸는 특성 때문에 공기원근이나 빛을 표현하는데 적합합니다.

공기원근을 표현하기 위해 사용할 때에는 한색을 선택하면 더 사실적으로 표현할 수 있습니다. 너무 밝고 채도가 낮은 색은 완전한 흰색에 가깝게 표현되기 때문에 좀 더 채도가 높고 명도가 어두운 색을 선택하는 편이 좋습니다. 또한 상황에 따라 스크린의 효과가 너무 강하면 불투명도를 조절해 자연스럽게 표현해줍니다.

공기원근법

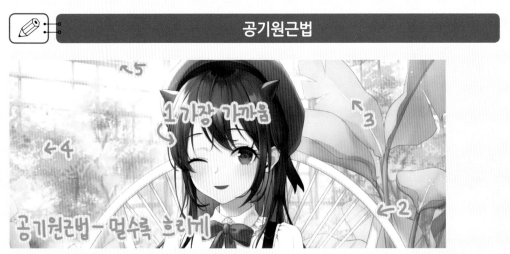

공기원근법이란 공기층으로 인하여 멀리 있는 사물일수록 흐리게 보이는 현상을 뜻합니다. 일러스트를 그릴 때 실제로는 공기원근에 영향을 받을 정도로 멀리 떨어져 있지 않더라도 입체감을 표현하기 위하여 일부러 공기원근법을 사용하는 경우가 많이 있습니다. 배경이 있는 일러스트를 포함하여 단순한 캐릭터 스탠딩에서도 어떤 파츠가 더 앞에 있고 어떤 파츠가 뒤에 있는지 명확히 나타내기 위하여 상대적으로 멀리 있는 사물은 밝고 채도를 낮게 해 흐리게 색칠해 주는 것이 좋습니다.

◆ 그 외 예시

≫ 곱하기

밤에는 빛이 약해서 전체적으로 어두워집니다. 곱하기 모드로 레이어 전체에 그림자를 채워주면 효율적으로 어두워진 환경을 표현할 수 있습니다. 곱하기로 채운 뒤 지우개를 활용해 빛이 들어오는 방향을 지워주면 보다 입체감 있게 표현할 수 있습니다.

≫ 곱하기+더하기(발광)

어두운 환경을 만들어 준 뒤 빛을 받는 느낌을 더 강조하고 싶을 때는 더하기(발광)을 활용하면 좋습니다. 더하기(발광) 레이어로 빛을 받는 부분에 가볍게 칠해주어 빛을 받는 표현을 해줍니다.

≫ 곱하기+하드라이트

단순히 좁은 영역에 빛을 받는 표현보다 전체적인 분위기에 색을 더해 특수한 상황을 나타낼 수도 있습니다. 빛을 받는 방향에 주황색의 하드라이트로 칠해주면 마치 노을이 지는 듯한 느낌을 표현할 수 있습니다.

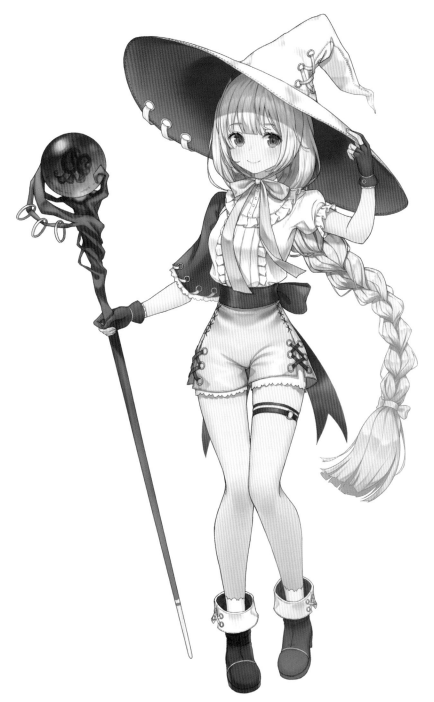

완성된 그림입니다. 위의 예시에서 한 묘사는 앞서 설명했던 합성모드만을 이용해 그린 것입니다. 작가의 스타일에 따라 합성모드를 많이 활용하는 작가가 있는 반면 표준모드를 주로 사용하는 작가도 있습니다. 합성모드를 얼만큼 사용하는지는 개인의 선호도와 스타일의 차이기 때문에 어떤 것을 사용하는지가 중요한 것이 아니라 각 합성모드의 특징을 알고 적절한 곳에 활용해야 효율적인 채색을 할 수 있습니다.

기본이미지 + 합성용 이미지

표준

곱하기

어두운 그림자

선형번

대비가 강한 그림자

오버레이

강한 빛

소프트라이트

부드러운 빛

하드라이트

강한 빛 + 색감

더하기 (발광)

매우 강한 빛

발광닷지

대비가 약한 빛

스크린

흰색에 가까운 공기느낌

 # #3 드로잉과 스케치에서 중요하게 생각하는 내용

스케치는 머릿속의 아이디어를 러프하게 그리는 단계입니다. 반대로 드로잉은 아이디어 표현이었던 스케치를 세분화시켜 완성도를 올린 것입니다.

스케치를 할 때는 시간을 들여 단번에 자세하게 그리려고 하기 보다는 머리 속에 있는 아이디어가 사라지기 전에 표현하고자 하는 주제를 빠르게 그려주는 편이 좋습니다. 다듬어 그리지 않는 이유는 발상한 실루엣을 놓치지 않고, 한 부분에 집중하기 보다 그림의 전체적인 흐름을 중심으로 생각하기 위해서입니다. 아이디어 스케치 후 다듬는 과정을 통해 내용의 전달력을 높여줍니다.

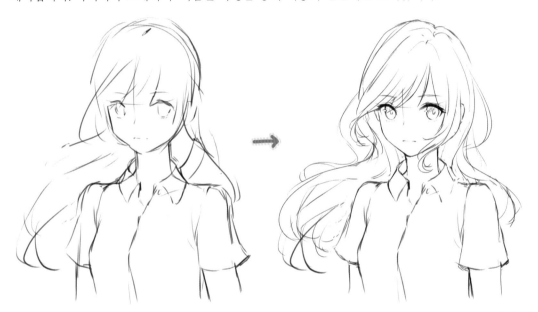

위의 그림에서 보이는 것처럼 첫 번째 러프 스케치에서는 각 파츠의 디테일을 살리는 것이 아니라 전체적인 실루엣과 캐릭터의 느낌만을 표현했습니다. 두 번째 러프 스케치에서는 구상했던 머리카락의 실루엣과 인체를 명확히 다듬어 주고 캐릭터의 인상을 뚜렷하게 만들어 표현하고자 한 분위기가 더 잘 전달되도록 그려줍니다.

스케치를 할 때는 표현하고자 하는 주제와 분위기를 효과적이게 전달하고 머리 속의 형태를 얼마나 설득력 있게 나타낼 수 있는지가 중요합니다. 생각해둔 캐릭터의 성격이나 설정을 독자들이 글로 보고 아는 것이 아니라 그림을 봤을 때 알 수 있도록 직관적인 전달력이 필요합니다. 예를 들어 얌전한 분위기의 여학생을 그리고 싶다면 얌전한 느낌이 나도록 얼굴의 표정과 전체적인 실루엣, 포즈 등을 세세하게 신경 써서 그려줘야 표현하고자 한 캐릭터의 성격을 독자들에게 잘 전달할 수 있습니다.

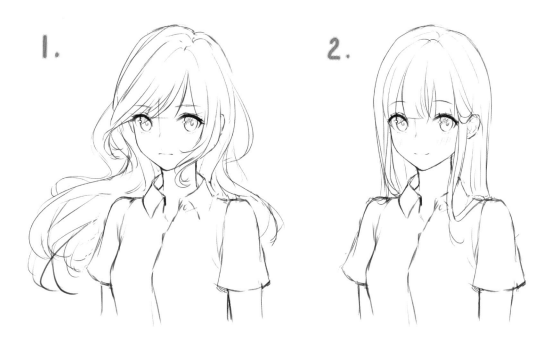

1번 캐릭터는 비장하고 진지한 분위기가 느껴지고 2번 캐릭터는 밝고 얌전한 느낌이 듭니다. 만약 1번을 얌전하고 밝은 느낌이라고 설명하고 2번을 진지하고 무거운 분위기로 그렸다는 설명을 한다면, 독자는 그림에서 느껴지는 분위기와 작가의 설명이 상반되어 혼란스럽고 그림의 주제와 분위기를 파악하는데 어려움을 느낄 것입니다. 그렇기 때문에 캐릭터의 실루엣과 표정, 포즈 등을 활용해 전달하고자 하는 주제를 표현하는 연습을 하는 것이 중요합니다.

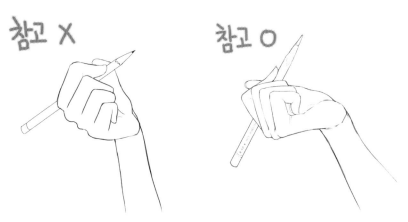

드로잉은 단순히 상상한 것을 많이 그리는 것뿐만이 아니라 실제 형태를 관찰하고 응용해야 합니다. 물론 그림에서는 실제 형태를 생략과 왜곡을 통해 그리기 때문에 실제와 완전히 같게 그릴 필요는 없습니다. 그러나 단순히 스스로의 만족을 위해 그리는 경우가 아니라 다른 사람들에게서도 공감을 이끌어 내고 싶다면 자신의 머리 속의 형태에만 집중하는 것이 아니라 다른 사람들에게도 익숙한 실제 모습을 관찰하고 참고해서 그려야 합니다.

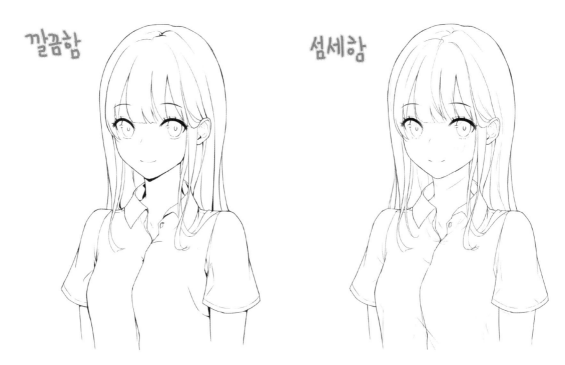

깔끔함 섬세함

일러스트 작가님들의 그림을 보면 각각 다른 화풍을 가지고 다른 느낌을 표현하는 것을 볼 수 있습니다. 채색에서도 고유의 그림체가 나타나지만 깔끔하고 직관적인 느낌의 캐주얼한 선, 얇고 밀도 높은 선 등, 드로잉에서부터 지향하는 스타일에 알맞은 선과 밀도를 사용하는 것이 더 효과적인 방법입니다.

#4 드로잉 기초 비례

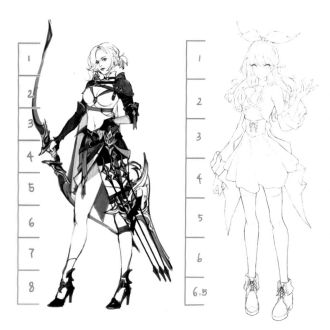

드로잉의 비례는 각 작가, 스타일, 표현하고자 하는 캐릭터마다 다르기 때문에 절대적인 비례란 없지만 우리 눈에 친숙하고 아름다워 보이는 기본적인 비례는 존재합니다.

이번 챕터에서는 캐주얼 화풍에 어울리는 기본적인 비례를 활용하여 자신이 원하는 인상의 캐릭터를 효과적으로 표현하는 방법을 알아봅시다.

◆ 얼굴

얼굴은 캐릭터 일러스트에서 가장 비중이 크고 독자의 시선을 가장 많이 받는 부분입니다. 얼굴 표정에 따라 일러스트 전반의 분위기를 좌우하기도 하며 작가의 그림체가 많이 드러나는 곳이기도 합니다. 캐릭터가 중심인 일러스트의 경우 캐릭터의 얼굴이 매력적이지 못하면 그 외의 부분들이 잘 그려졌어도 독자들의 눈길을 많이 끌 수 없는 경우도 있습니다. 그런 만큼 상황에 맞는 캐릭터의 다양한 표정과 자신에게 맞는 비율을 연습하면 매력적인 캐릭터 일러스트를 표현할 수 있게 될 것입니다.

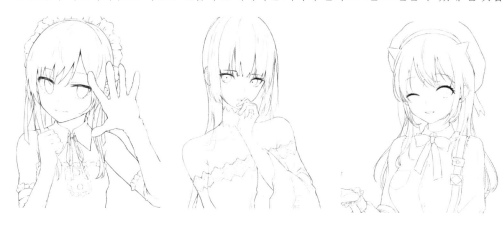

아무런 밑그림 없이 바로 캐릭터의 눈과 이목구비를 그리면 원래 계획했던 것과 캐릭터의 인상이 달라질 확률이 큽니다. 따라서 원과 십자선을 사용해 캐릭터의 눈의 위치와 시선의 가이드라인을 잡아줍니다.

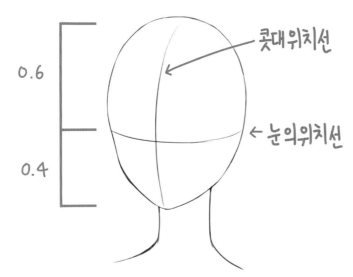

캐릭터의 얼굴 윤곽을 그려주고 십자선의 가로선으로 눈의 위치를, 세로선으로 얼굴의 중앙인 콧대선을 표현해줍니다.

이마를 0.6, 눈 아래부터 턱을 0.4 정도의 비율로 그려줍니다. 이마를 더 넓게 그리고 눈을 더 크게 그릴수록 어린 인상을 줄 수 있습니다.

얼굴의 각도가 바뀜에 따라 십자선의 위치도 바뀌는데 얼굴은 평면이 아니라 둥근 타원형이므로 완전한 정면이 아닌 이상 직선으로 십자선을 그리기 보다는 얼굴의 형태를 따라 원만한 곡선으로 그려줍니다.

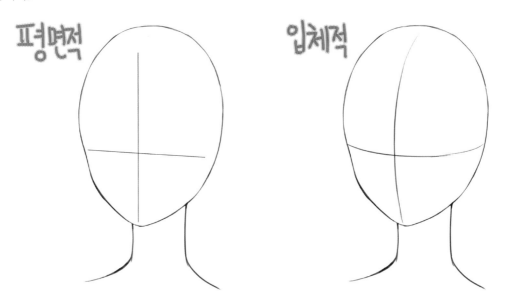

십자선을 직선으로 그리면 평면적으로 느껴지지만 얼굴 각도와 굴곡에 맞춰 곡선으로 그려주면 입체감을 만들 수 있습니다. 특히 얼굴의 각도가 더 크게 틀어질수록 곡선의 굴곡도 커집니다.

캐릭터를 바라보는 각도가 달라지면 비율도 달라지게 됩니다. 위에서 아래로 보는 하이앵글은 이마의 비율이 커지고, 아래에서 위로 보는 로우앵글은 턱의 비율이 커지게 됩니다. 그렇기 때문에 의도한 상황에 맞춰 알맞은 비율로 그릴 수 있도록 다각도의 얼굴을 연습해 보는 것이 좋습니다.

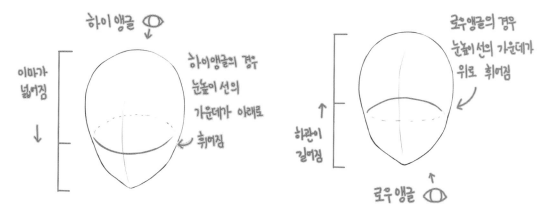

◆ 눈

눈을 그릴 때 세로선을 가운데에 두고 눈과 눈 사이에 눈 1개가 들어가는 정도로 거리를 두고 그려줍니다. 캐릭터의 얼굴이 측면을 향하고 있을 경우, 뒤로 더 돌아간 얼굴 쪽의 눈의 폭을 더 좁게 그려서 얼굴이 둥근 형태임을 표현해줍니다. 한쪽 눈의 폭을 더 좁게 그릴 때 가로 폭만 줄이고 세로 폭은 반대쪽 눈과 일정하게 유지하도록 주의해야 합니다. 가로 폭과 함께 세로폭도 줄어들게 되면 둥근 얼굴에 의해 만들어진 형태가 아니라 단순히 한쪽 눈이 더 작아 보이게 됩니다.

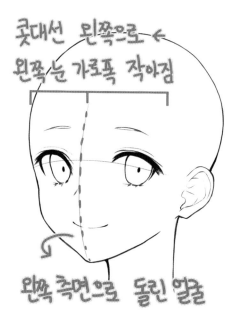

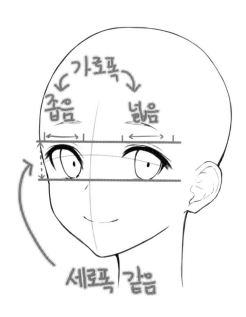

밸런스 맞춰 눈 그리기

눈의 위치를 잡아줄 때 한쪽 눈 먼저 디테일하게 그리기보다는 양쪽 눈의 위치와 눈매를 잡아준 후 자세하게 그리는 편이 안정감 있고 밸런스가 맞는 눈을 그리는데 도움이 됩니다.

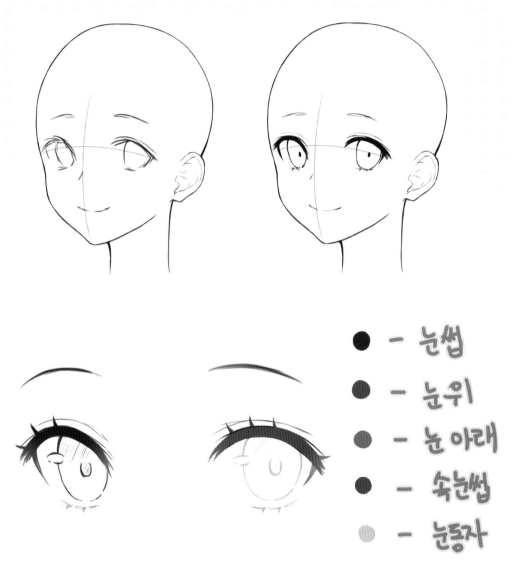

눈의 형태는 눈 윗부분과 아랫부분, 속눈썹, 눈동자, 눈썹으로 이루어져 있습니다. 눈꼬리가 위로 올라가 있는지, 눈 아랫부분이나 윗부분이 눈동자를 얼마나 가리는지, 눈동자의 시선이 어디로 향하고 있는지, 눈썹이 어떤 형태를 만들고 있는지에 따라 캐릭터의 인상과 감정, 현재의 상황 등이 달라집니다. 따라서 표현하고자 하는 캐릭터의 설정을 떠올리며 잘 설계해 나아가야 합니다.

감정에 따른 눈 모양의 변화를 알아봅시다.

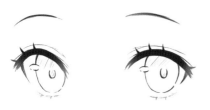

눈썹과 눈 위가 둥글고 눈 아래도 특별한 변화가 없는 보통 상태의 눈입니다. 예시처럼 눈동자 아래에 흰자가 보이는 경우는 대부분 하이앵글의 그림입니다.

보통눈 - 큰 폭의 감성표현이 없는
보통 상태의 눈

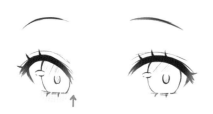

캐릭터가 활짝 웃음 짓고 있는 경우에는 광대와 함께 눈 아래의 근육이 위로 올라가서 눈 아래를 위로 당겨서 그려줍니다. 눈 아래가 위로 올라감에 따라 흰자와 눈동자의 아랫부분이 가려져서 웃는 모양을 만들어냅니다.

웃는눈 - 눈 아래가 위로 올라감
눈동자 아랫부분이 가려짐

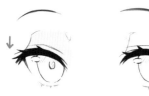

상대를 흘겨보거나 눈을 살짝 감은 듯한 표현을 할 때에는 눈 아랫부분을 움직이는 것이 아니라 윗부분을 아래로 내려서 그려줍니다. 눈이 감기면서 눈두덩이 부각되므로 눈두덩이의 표현도 해주면 자연스러운 표현을 할 수 있습니다.

살짝 감은 눈 - 눈 위가 눈동자 윗부분을
가리도록 눈두덩이 표현하기

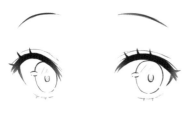

눈을 크게 뜬 상태에서 눈동자 전체를 작게 그려주면 놀란 표정을 표현할 수 있습니다. 이렇게 눈동자를 작게 만든 상태에서 눈썹을 팔자모양으로 바꿔주면 불안한 표정을 만들 수도 있습니다.

놀란눈 - 눈을 크게 뜨고 눈동자를
작게 하기

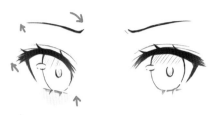

화난 눈은 눈에 힘을 주어 얼굴을 찡그리게 됩니다. 눈 아래 근육은 위로 올라가고 눈 앞머리는 가운데 아래로 모여 휘어지게 그려줍니다.

화난 눈을 그릴 때 눈 위가 둥근 것보다 눈꼬리를 위로 올려서 그려주면 효과적으로 표현할 수 있습니다. 눈썹 꼬리도 눈꼬리와 마찬가지로 위로 올려 그려주고 필요하다면 눈썹 앞머리에 찡그려서 생기는 주름도 표현해줍니다.

화난눈 - 눈 아래가 위로 올라감 눈꼬리가 위로 올라가고 눈썹이 휘어짐

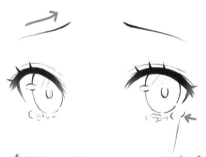

슬픈 눈은 보통 눈에 눈썹의 가운데를 위로 올려 표현해주면 됩니다. 효과적인 슬픈 표현을 위해 눈물 방울이 고여있는 것을 그려주면 좋습니다.

슬픈눈 - 눈썹이 위로 모아져 올라감 . 눈물 그리기

 ## 눈물효과

눈물 표현은 보통 눈 뿐만이 아니라 다른 감정표현에 사용한 눈에 그려주게 되면 다양하고 복합적인 감정표현을 나타낼 수 있는 수단이 됩니다. 시간이 날 때 여러 눈 모양과 눈물을 같이 그려서 다양한 시도를 해보는 것이 좋습니다.

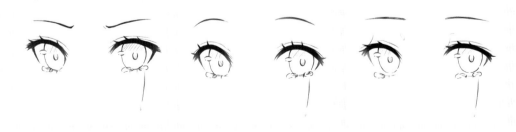

눈의 각 부분의 변화에 따라 나타낼 수 있는 감정표현이 변한 것처럼 캐릭터의 성격과 인상도 사소한 요소들의 차이로 인해 달라지게 됩니다. 캐릭터의 인상에 영향을 줄 수 있는 요소는 많이 있지만 여기서는 크게 두 가지로 분류해 알아봅시다.

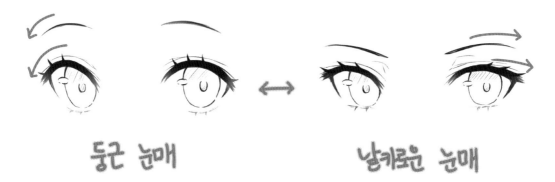

둥근 눈매와 날카로운 눈매를 같이 두고 비교해 봤을 때 가장 두드러지는 차이점은 둥근 곡선으로 이루어진 실루엣과 바깥으로 뻗은 직선에 가까운 실루엣입니다. 둥근 눈매의 경우 부드럽고 따뜻한 이미지의 캐릭터를 그릴 때 활용하면 좋고 날카로운 눈매의 경우 차갑고 지적인 이미지의 캐릭터에게 어울립니다.

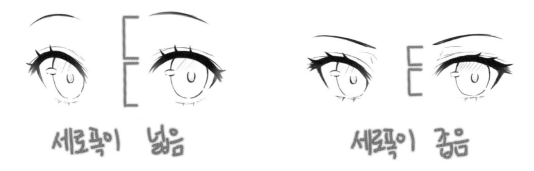

눈매의 차이 외에도 눈썹과 눈 사이의 폭과 눈의 세로폭도 캐릭터의 인상에 큰 영향을 미칩니다. 눈썹과 눈 사이의 폭이 좁은 경우 더 강렬하고 또렷한 인상을 표현할 수 있습니다. 눈썹이 눈에서 멀리 떨어져 있는 경우 어린 캐릭터나 호기심이 많은 듯한 인상을 줄 수 있습니다. 눈의 세로 폭이 클수록 아직 어린 캐릭터에게 적합하고 작을수록 더 성숙한 느낌의 캐릭터에게 어울립니다.

이런 식으로 눈 각 파츠의 모양을 변화시켜 주면 나타내고자 하는 감정표현과 캐릭터의 인상을 효과적으로 그릴 수 있습니다. 눈은 캐릭터의 전체 부분에서 적은 비율을 차지하지만 감정이나 인상을 판단하는데 있어서 결정적인 역할을 하기 때문에 각 파츠의 모양을 변화시키면서 다양한 표현을 연습하는 것이 중요합니다.

◆ 머리카락

머리카락 또한 눈과 마찬가지로 캐릭터의 인상과 설정을 나타내는데 중요한 역할을 합니다. 그렇기 때문에 그려둔 캐릭터의 두상에 맞춰 적절한 비율로 그려 주어야 어색한 모양이 되는 것을 피할 수 있습니다.

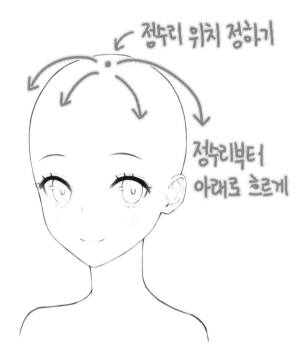

먼저 얼굴의 비율에 맞춰 두상을 그린 뒤 이목구비를 그려줍니다. 그려준 두상 위에 머리카락을 그리기전에 알맞은 정수리의 위치를 잡는 것이 중요합니다.

정수리를 기준점으로 둔 뒤 머리카락을 두상을 따라 자연스럽게 아래로 흐르듯이 그려줍니다.

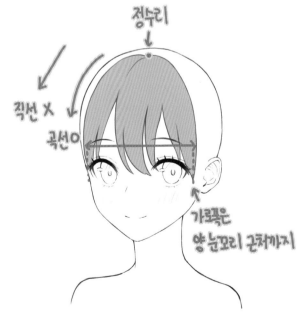

정수리에서부터 뚱뚱한 삼각형 형태로 양 눈꼬리 근처까지 앞머리를 그려줍니다. 머리카락을 그릴 때 둥근 두상에 맞춰 직선이 아니라 곡선으로 그려주어야 어색하지 않습니다. 앞머리의 스타일은 캐릭터의 설정에 따라 달라지지만 캐릭터의 눈썹 부분도 전부 다 가려버리면 인상이 답답하다는 느낌을 줄 수 있어서 갈라진 틈을 만드는 것이 좋습니다.

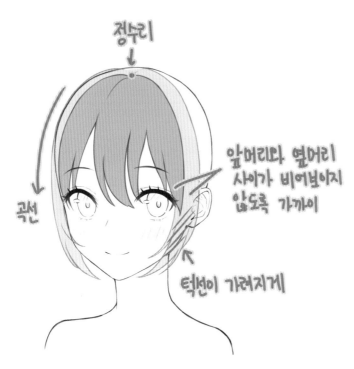

옆머리는 눈꼬리 근처로 스치듯이 내려오도록 해줍니다. 캐릭터를 그릴 때 옆의 턱을 다 드러내기 보다는 옆머리를 내려서 가리는 경우가 많으므로 적절한 양의 옆머리를 그려주는 것도 중요합니다.

앞머리의 외곽부분이 중간부분보다 더 길어서 옆머리와 이어지도록 하는 것이 자연스러워 보이기 때문에 옆머리를 앞머리와 이어지듯이 가까이 붙여서 그려줍니다.

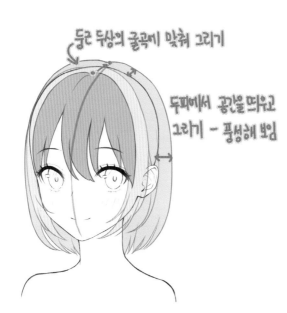

두상은 구체 형태이기 때문에 가르마도 위로 일직선이 아니라 둥근 두상에 맞춰 눕혀서 그려줍니다. 뒷머리는 정수리 가운데를 기준으로 그리기보다는 가르마를 기준으로 그려줍니다. 두피에 딱 붙여서 그리기 보다는 어느 정도 거리를 두고 그려주는 것이 머리카락의 부피감을 표현할 수 있습니다.

머리카락을 그릴 때 단순하게 외곽의 모양만 그리는 것이 아니라 정수리부터 덩어리를 나누어 그려주면 더 입체적인 머리카락 형태를 만들 수 있습니다. 일반적으로 캐릭터의 앞머리, 옆머리, 뒷머리의 순으로 그리는데 처음부터 선을 따듯이 자세하게 그리기 보다는 커다란 덩어리의 위치를 잡아준다는 느낌으로 그려준 뒤 정리하며 자세하게 그리는 편이 실수를 줄일 수 있습니다.

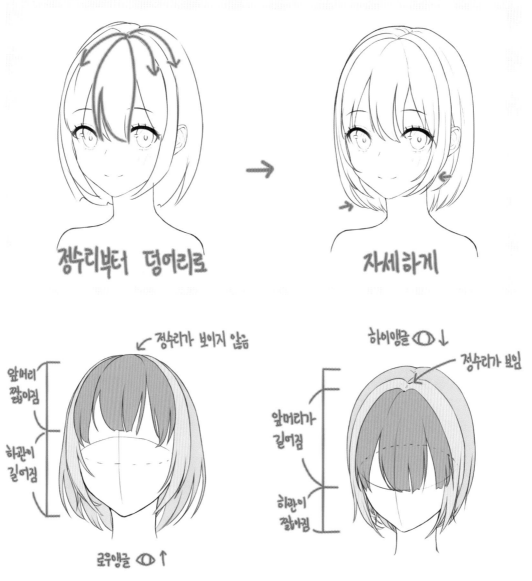

다른 각도로 그릴 때는 달라진 비례에 맞춰서 머리카락을 그려야 합니다. 아래서 위로 바라보는 로우앵글의 경우 정수리가 보이지 않고 앞머리의 길이는 이마와 함께 짧아지게 됩니다. 반대로 하이앵글의 경우 위에서 아래로 보기 때문에 정수리가 보이고 앞머리가 길어 보이게 됩니다.

인상에 따른 헤어스타일

부드러운 인상의 캐릭터를 그릴 때는 직선보다는 곡선이 주가 되는 웨이브스타일을 그리고 차갑고 무뚝뚝한 인상의 캐릭터는 직선을 많이 사용하는 생머리를 그려주는 것이 좋습니다. 아래의 예시 이미지에서는 앞서 그렸던 둥근 눈매와 날카로운 눈매의 눈을 사용해 머리스타일을 다르게 하여 다른 인상의 캐릭터를 그려보았습니다.

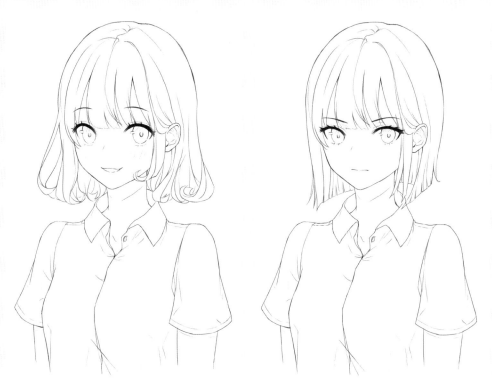

◆ 인체

인체는 캐릭터의 나이대를 표현해줄 뿐만 아니라 캐릭터와 의상의 매력을 올려주고 전체적인 실루엣에 큰 영향을 미칩니다. 표현하고자 하는 주제에 알맞은 포즈를 정하고 그 위에 의상과 캐릭터의 표정을 표현해 줌으로서 캐릭터가 만들어지기 때문에 생동감 있는 캐릭터를 표현하기 위해서는 인체의 다양한 포즈를 그릴 수 있어야 합니다.

근육과 뼈 등 해부학을 통해서 인체를 먼저 공부하는 것도 좋은 방법이지만 해부학을 정확히 공부하고 그림에 적용하기 위해서는 시간도 많이 걸리고 어렵기 때문에 그림에 흥미를 잃는 경우가 생길 수 있습니다. 캐주얼 일러스트의 경우 실제 인체를 생략과 왜곡을 통해 표현하기 때문에 기본 비례와 주요 관절, 자주 보여지는 부분만 알아도 충분히 자연스러운 인체를 그릴 수 있습니다.

≫ 성인 여성 인체 비례

성인 여성을 그릴 때는 허리와 손목, 발목을 가늘게 하고 가슴과 골반의 굴곡을 표현해 줌으로서 여성적인 매력을 표현해줍니다. 상체를 1로 잡았을 때 머리는 0.4, 하체는 1.5 정도의 비율로 표현하면 좋습니다.

캐릭터의 어깨 너비는 머리의 크기와 큰 차이가 없게 하거나 아주 약간 더 넓게 그려줍니다. 어깨 너비와 골반 넓이는 같게 그리거나 여성미를 더 강조해야 하는 경우 골반을 더 넓게 그려줍니다. 팔의 위아래 부분과 허벅지와 종아리 비율은 1:1의 비율로 그려줍니다.

≫ 소녀 인체 비례

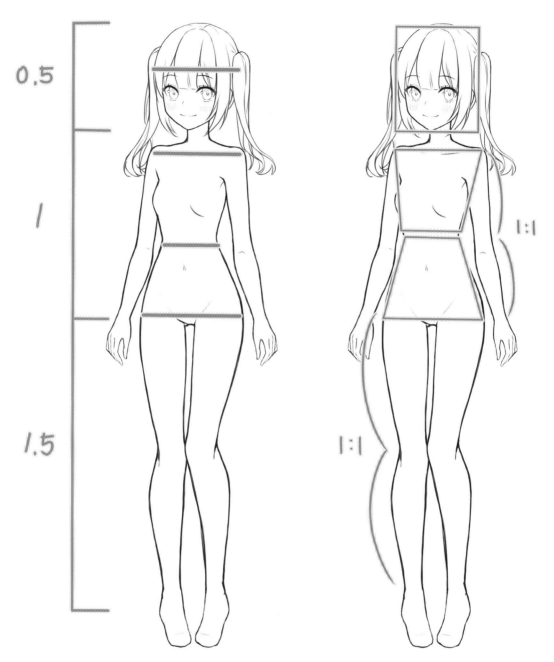

어린 소녀의 경우 성인 여성보다 가슴과 골반을 좁게 해 완만한 굴곡을 그려 어린 느낌을 표현해줍니다. 머리의 크기는 상체를 1이라고 잡았을 때 0.5로 성인 여성의 머리보다 크게 표현하여 어깨의 너비와 비슷하게 그려줍니다. 하체는 마찬가지로 1.5의 비율로 그려줍니다. 팔의 위아래 부분과 허벅지와 종아리의 비율은 성인여성과 같이 1:1이 기본입니다. 이 기본 비율은 절대적인 비율은 아니기 때문에 캐릭터의 설정에 따라 키를 키우거나 더 작게 하는 등 조금씩 조율하여 사용하는 것이 효율적입니다.

인체의 대략적인 비례를 익혔으면 자연스러운 인체를 그리는 법에 대해 알아봅시다. 현재 단계에서 인체의 근육과 실제 관절에 대해 자세하게 알 필요는 없지만 기본적인 관절의 위치를 파악하고 있으면 인체의 자연스러운 움직임을 표현하는데 도움이 됩니다.

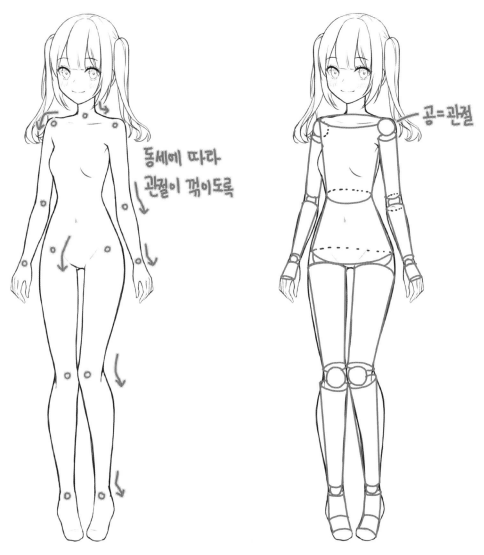

관절이 있는 부분을 꺾어주거나 굽히는 것 없이 완전한 직선으로 표현하면 인체가 뻣뻣하고 어색해 보이게 됩니다. 그러므로 캐릭터가 역동적인 자세를 취할 때는 물론이고 정적인 포즈를 취할 때도 관절이 있는 부분은 약간의 굴곡을 만들어 주어야 합니다.

기본적인 인체와 다양한 동작을 그리는 것이 어려운 경우 오른쪽의 그림처럼 인체를 도형화하여 설계를 하는 것도 좋은 방법입니다. 입체적인 도형으로 인체를 그리면 투시가 있는 그림을 그릴 때도 자연스럽게 그리는 데 도움이 됩니다. 도형화 하여 기본 설계를 마쳤다면 딱딱하고 직선적인 도형 위에 살과 근육을 붙여 부드러운 인체를 그려줍니다.

◆ 손

손은 대략 이마부터 턱까지의 길이로 캐릭터가 어릴수록 작아집니다. 인체 전체를 봤을 때 적은 면적을 차지하는 부분이라 소홀히 여길 수도 있지만 손에는 팔, 다리 등 다른 인체 부분보다 더 많은 관절을 포함하고 있기 때문에 섬세하게 그려주어야 캐릭터의 동작이 자연스러워 보입니다.

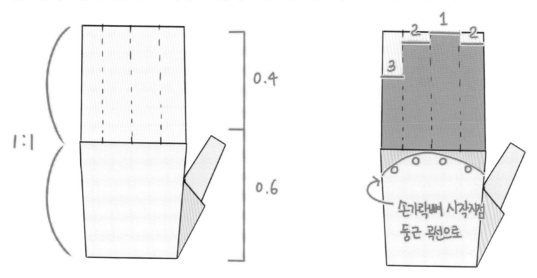

인체를 도형화 하면 전체적인 모양을 이해하기 쉬웠던 것처럼 손등의 모양을 도형화해봅시다. 네모난 손등 위에 다섯 개의 쭉 뻗은 직사각형이 있고 엄지 손가락과 손등을 이어주는 부분에는 세모 모양의 이음새가 있습니다. 손등과 위로 뻗은 네 개의 손가락의 영역은 1:1 정도가 좋습니다. 엄지손가락 끝의 높이는 네모난 손등을 살짝 넘는 정도가 좋습니다.

그 외 네 개의 손가락 중에서는 중지가 가장 길고 새끼 손가락이 가장 짧습니다. 손가락의 시작지점은 일직선으로 평평한 것이 아니라 둥근 곡선을 이루고 있는 것에 유의하여 줍니다.

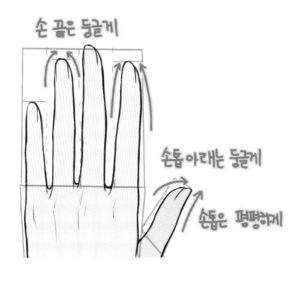

그려둔 도형 위에 손을 그려줍니다. 각 손가락의 굵기는 손등의 너비를 사등분 한 것보다 조금 더 얇게 그려줍니다. 손가락 끝으로 갈수록 손가락의 너비는 얇아지고 손 끝은 둥글게 그려줍니다. 손톱 부분은 비교적 평평하고 손톱 아래는 둥글게 그려서 입체감을 살려줍니다.

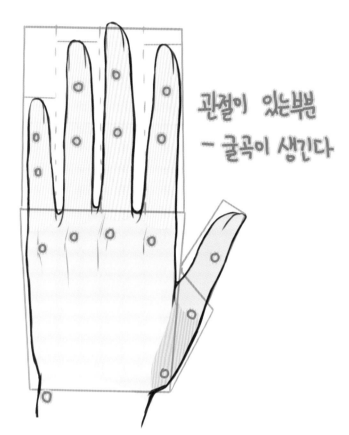

관절이 있는 부분에 약한 굴곡을 만들어 주어 입체감 있는 손을 표현해 줍니다. 손가락의 관절 위치를 알아두어야 다양한 손동작을 그릴 때 자연스럽게 그릴 수 있습니다.

손가락과 손등 사이에는 짧은 선을 그어 손등 뼈를 그려줍니다. 여성 캐릭터의 경우 손등의 관절은 자세하게 표현하기 보다는 생략해 주는 것이 좋습니다.

손가락 이음매

자신의 손가락과 손등을 이어주는 사이사이를 만져보면 뼈가 없이 얇은 살가죽만 만져지는 부분이 있습니다. 그림에서 손의 모든 주름이나 관절을 사실적으로 표현할 필요 없이 생략을 많이 하지만 이러한 이음매를 표현해 주면 보다 사실적인 손 모양을 그릴 수 있습니다. 하지만 반대로 손 등이 아니라 손 바닥이 위로 향하는 경우에는 손가락 사이의 움푹 파인 이음매가 보이지 않으므로 그리지 않습니다.

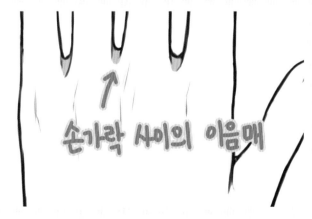

여러 각도와 모양의 손을 그리며 손의 관절과 비례의 변화를 익혀봅시다. 손에는 많은 관절들이 있기 때문에 손동작의 변화에 따른 관절의 변화에 집중하여 그려야 합니다. 곧바로 손을 그리기보다는 도형화를 하여 각 손 관절의 위치와 대략적인 모양을 잡아준 뒤 그리면 실수를 줄일 수 있습니다. 그리고 무엇보다 중요한 것은 실제 손의 모양을 참고하고 관찰하여 그리는 것입니다.

발은 손보다 그리기 수월하지만 맨발을 그릴 기회가 많이 없기 때문에 예쁘게 그리기 어려운 부분입니다. 하지만 신발을 신은 형태를 그린다 하더라도 발의 구조와 비례를 알고 그려야 보다 자연스러운 연출을 하는데 도움이 됩니다.

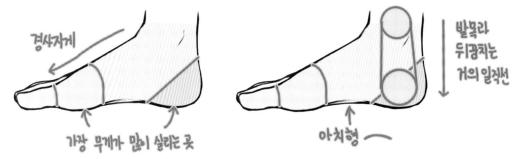

손을 그릴 때 했던 것처럼 발도 덩어리를 나누어 그리는 것이 더 쉽습니다. 크게 나누어 보자면 발은 무게가 가장 많이 실리는 발꿈치와 발가락 관절이 있는 패드, 그 위를 덮는 발등, 발가락으로 이루어져 있습니다. 발등은 경사지게 그리고 발꿈치와 발 관절 패드 사이에는 아치형으로 비워주는 것에 유의하며 그려주어야 합니다.

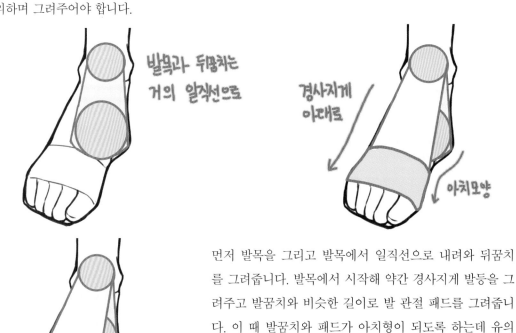

먼저 발목을 그리고 발목에서 일직선으로 내려와 뒤꿈치를 그려줍니다. 발목에서 시작해 약간 경사지게 발등을 그려주고 발꿈치와 비슷한 길이로 발 관절 패드를 그려줍니다. 이 때 발꿈치와 패드가 아치형이 되도록 하는데 유의해야 합니다. 마지막으로 발가락은 안쪽으로 모이게 그려줍니다.

#5 스케치 연습 방법

스케치를 할 때 종종 캐릭터의 포즈가 뻣뻣하고 어색하게 보일 때가 있습니다. 인체 비례도 맞추고 도형화를 이용해 자연스러운 인체를 그렸어도 원하는 만큼 생동감이 느껴지지 않을 때는 콘트라포스토를 활용하여 연습하는 것이 좋습니다. 콘트라포스토는 인체의 중앙선을 일직선이 아니라 S자로 그려서 어깨와 골반 라인이 대비되도록 그리는 것을 뜻하는데 아래의 예시를 통해 자세하게 알아봅시다.

왼쪽의 캐릭터는 단조롭고 경직되어 보이는 반면 오른쪽의 캐릭터는 더 생동감 있고 자연스러운 느낌을 줍니다. 정면을 바라보고 대칭적인 자세를 한 캐릭터는 경직되고 부자연스러운 느낌을 줄 뿐만 아니라 단조롭고 지루한 느낌도 줄 수 있습니다. 반대로 어깨와 골반의 라인을 상반되게 그리면 등골이 S자 형태가 되어 자연스럽게 허리의 굴곡이 강조되고 동적인 느낌을 줍니다.

이 캐릭터의 자세는 특별한 앵글이 들어가 있거나 역동적인 포즈를 취하고 있지는 않습니다. 단순하게 정면에서 바라보는 구도이지만 어깨와 골반의 라인을 상반되게 그려 등골을 S자로 휘어지게 그렸습니다.

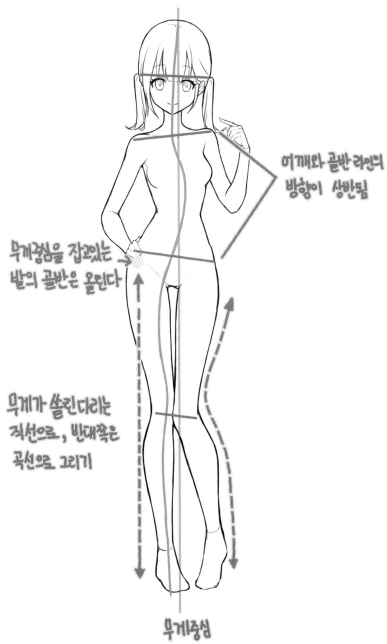

골반을 한쪽으로 틀게 되면 무게 중심은 양 발에 고르게 부담되는 것이 아니라 한쪽 발에 집중되게 됩니다. 무게중심을 잡고 있는 발의 골반이 위로 올라가고 그 다리는 직선으로 그려주는 편이 무게를 지탱한다는 느낌을 줄 수 있어 자연스러워 보입니다.

물론 항상 콘트라포스토를 사용할 필요는 없습니다. 정적이고 안정적인 포즈를 그려야 하는 상황에서는 어깨와 골반을 틀어 그리기 보다는 손의 모양이나 머리카락의 실루엣 등을 활용해 실루엣에 다양성을 주고, 단조로운 느낌을 피하기 위해 완전한 정면으로 그리는 것이 아니라 살짝 측면으로 트는 등 각도를 달리해 그리면 좋습니다.

왼쪽 그림의 경우 정면구도이기 때문에 인체의 흐름이 평면적입니다. 실루엣 또한 대칭적이어서 지루하다는 느낌이 듭니다. 반면에 오른쪽 그림의 경우 왼쪽과 같이 정적인 포즈를 취하고 있지만 살짝 측면 하이앵글로 구도를 바꾸어서 보다 입체적인 인체의 흐름이 느껴집니다. 그래서 같은 포즈여도 더 이상 대칭적이고 평면적으로 보이지 않아 독자의 시선을 끌 수 있는 흥미로운 실루엣을 만들어 내었습니다.

이와 같이 콘트라포스토와 앵글을 적절히 활용하면 단조로웠던 캐릭터에 역동성과 활동성을 불어넣는 연출을 할 수 있습니다. 자연스러운 인체의 흐름과 구도를 익히기 위해서는 크로키를 하거나 사진이나 그림을 자세히 관찰하고 꾸준하게 그려보는 연습이 필요합니다.

M #6 선화 작업

◆ 캐릭터 설정

그림을 그리려고 할 때 어디서부터 시작해야 할지, 어떤 것을 그려야 할 지 막막할 때가 있습니다. 그럴 때 그리고 싶은 의상이나 포즈 혹은 세계관 등을 생각하다 보면 조금 더 구체화 된 아이디어가 떠오르게 됩니다. 특히 캐릭터 일러스트의 경우에는 캐릭터의 인상이나 성격, 설정 등을 정해두면 보다 생동감 있는 캐릭터를 그릴 수 있습니다.

이번 선화 작업에서 그려볼 캐릭터의 설정을 만들어 봅시다. 15세 정도의 소녀로 판타지 세계관의 네오아카데미라는 마법학교를 막 졸업하고 여행을 떠난 초보 마법사라고 정해줍니다. 사랑스럽고 귀여운 외양에 미지의 세계에 대한 호기심이 많지만 동시에 겁도 많은 성격으로 설정해줍니다. 의상은 마법사라는 직업군을 강조해 주기 위해 마법사 모자와 스태프를 들게 합니다. 사랑스럽고 귀여운 느낌을 강조하기 위한 짧은 길이의 바지와 프릴이 달린 윗옷을 입힙니다. 캐릭터의 설정에 맞게 사랑스러움을 강조하는 리본도 몇 개 달아주기로 정하고 그 외의 디테일은 러프를 직접 그리면서 정하도록 해봅시다.

◆ 러프 및 선화

의상이 입혀질 기본적인 인체를 그려줍니다. 호기심이 많은 성격을 나타내기 위해 한 손으로 모자의 챙을 잡고 정면을 응시하도록 하고 무릎을 가운데로 모아 줌으로서 겁이 많은 성격을 드러내 줍니다. 마법사라는 정체성을 확실히 나타내 주기 위한 지팡이는 다른 한 손으로 잡도록 그려줍니다.

기본 인체 비례에 맞춰 인체를 도형화하여 그려줍니다.

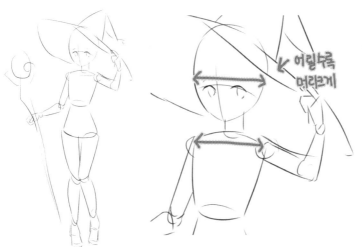

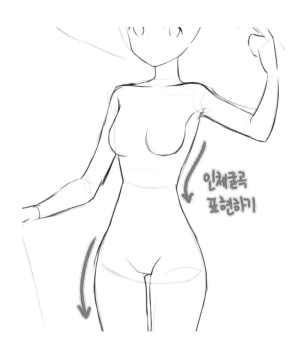

도형화 한 인체의 모양을 구체적으로 다듬어 줍니다. 인체의 모양이 다듬어지지 않은 상태로 의상을 입히면 인체의 굴곡 등 매력을 나타내야 하는 부분이 제대로 표현되지 않을 수도 있습니다.

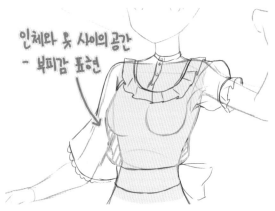

대략적인 인체의 모양이 완성되면 그 위에 의상을 그려줍니다. 사랑스러움을 강조하기 위해서 반팔 블라우스의 팔과 가슴부분에 프릴로 포인트를 주고 한쪽에는 재질과 디자인이 다른 소매를 달아서 판타지적인 느낌을 내줍니다.

블라우스는 몸에 딱 달라붙는 재질이 아니기 때문에 가슴과 몸의 굴곡으로 인해 생기는 옷과 몸 사이의 부피감에 유의하며 그려줍니다.

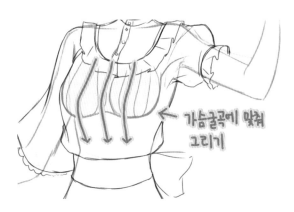

둥근 가슴의 형태를 의식하여 프릴을 가슴 윗부분은 부풀어 오르고 아랫부분은 일자로 떨어지게 그려줍니다. 허리를 강조해 여성미를 표현하기 위해 큰 리본으로 허리를 조이고 뒤에 매듭을 그려줍니다.

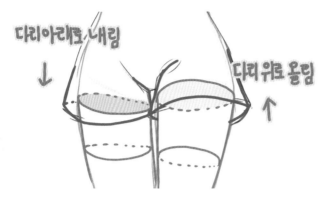

모자의 챙이 아래로 넓게 퍼진 쟁반 느낌인 것을 고려해 바지도 비슷하게 통이 넓고 아래로 퍼지는 실루엣으로 그려 일관성을 만들어줍니다.

독자기준 오른쪽 다리를 살짝 위로 올려서 바지의 통도 아래에서 위로 보는 로우앵글이 되어 바지의 안감이 보이도록 그려줍니다.

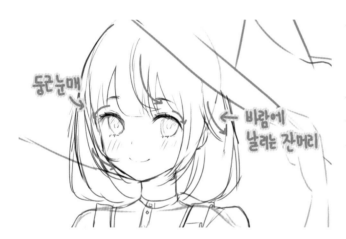

귀엽고 순한 느낌을 주도록 둥근 눈매와 살짝 웃는 입을 그려줍니다. 앞머리도 귀여운 느낌으로 일자로 그려주고 땋은 머리가 뒤로 날리는 느낌을 준 만큼 옆머리도 바람의 영향을 받아 살짝 날리도록 그려줍니다.

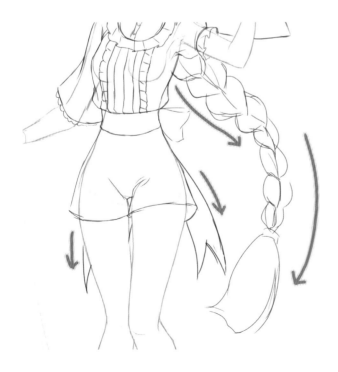

망토를 그리지 않을 예정이라 캐릭터 뒤쪽의 실루엣이 단조롭지 않도록 머리를 길게 땋아 뒤쪽으로 날려서 다양한 실루엣을 만들어 줍니다. 허리에 맨 리본도 뒤쪽으로 날려주어 더욱 흥미로운 실루엣을 만들어 줍니다.

실루엣

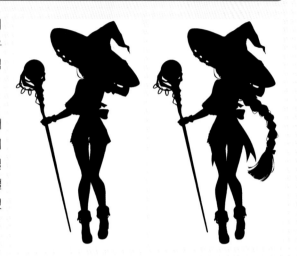

실루엣은 캐릭터 일러스트를 단조롭거나 흥미롭게 만드는 중요한 요소입니다. 왼쪽의 경우 캐릭터의 뒤에 아무것도 없어서 허전한 느낌이 듭니다.

오른쪽 그림을 보면 캐릭터의 오른쪽 뒤편에 날리는 땋은 머리를 추가해 주고 허리 뒤에 리본도 추가해 의상의 풍성함을 더했습니다. 실루엣이 더 풍성할수록 독자의 흥미를 이끌어낼 수 있기 때문에 다양한 실루엣을 연습하는 것이 중요합니다.

의상에 사랑스러운 느낌과 포인트를 더해 주기 위해 모자 안쪽에서 리본을 내려 턱 아래에 묶어줍니다. 바람이 불어오는 방향에 맞춰 리본도 오른쪽으로 날리는 실루엣을 만들어 줍니다.

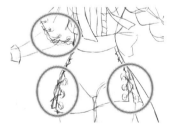
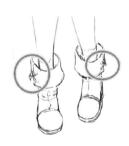

전체적으로 너무 무난한 의상이라 포인트 장식을 정해 더해줍니다. 링과 끈으로 모자, 한쪽 소매, 바지, 신발에 포인트를 더해줍니다. 디자인을 할 때 포인트가 되는 장식이나 모양을 만들어 주면 단조로운 느낌을 줄여주고 캐릭터를 확실하게 기억할 수 있도록 해주는 장치가 됩니다.

하체 부분의 디자인이 너무 대칭적이라 허벅지 한쪽에 액세서리를 그려 흥미로운 요소를 추가해줍니다.

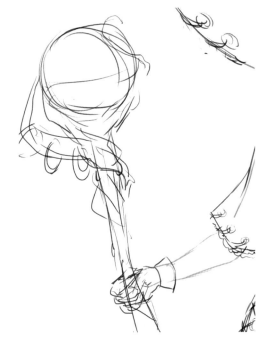

지팡이는 초보마법사용의 나무 지팡이로 그려주고 의상에서 사용했던 포인트 장식인 링을 매달아 줍니다. 캐릭터의 하나의 의상에만 포인트 장식을 달아주는 것이 아니라 전체적으로 그려주는 이유는 디자인의 통일감을 주어서 하나의 캐릭터에 속한다는 느낌을 주기 위해서입니다.

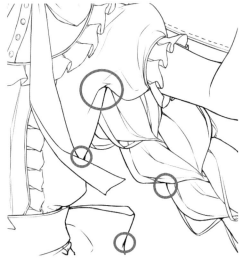

스케치를 정리하고 해당 레이어의 불투명도를 10~30% 로 낮춰줍니다. 그 위에 새 레이어를 생성해 선을 따 줍니다.

선과 선이 맞닿는 부분이나 그림자가 질 부분은 선을 두껍게 해서 입체감을 나타내 줍니다. 내부 묘사를 위한 내부 선은 외곽선보다 얇게 해서 캐릭터의 실루엣을 선명하게 그려줍니다.

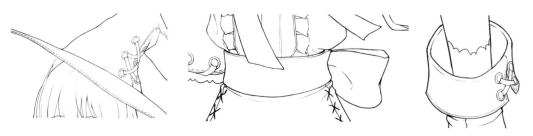

천에도 두께감이 있기 때문에 신발이나 모자 등 두꺼운 재질의 외곽선 안쪽에 선을 한 번 더 그어서 두께를 표현해줍니다.

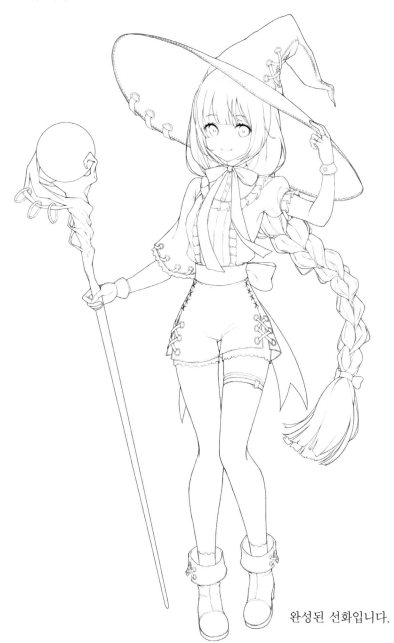

완성된 선화입니다.

ILLUST MAKER
NEOACADEMY ILLUST TUTORIAL BOOK SERIES

후와리 튜토리얼 I

#1 아이디어 구상

◆ 캐릭터 컨셉 정하기

일러스트를 그릴 때 아무런 구상 없이 바로 그리면, 중간 과정에 설정을 급하게 추가하여 옷의 디자인과 구도를 여러 번 바꿔 그리는 등 불필요한 수정을 하게 될 확률이 높습니다. 이런 상황을 피하기 위해서는 그림을 그리기 전 단계에서 보다 세세한 구상을 거칠 필요가 있습니다. 캐릭터를 구상하는 데는 많은 방법이 있지만 이번 일러스트 튜토리얼에서는 캐릭터의 설정을 통한 구상을 해 보겠습니다.

◆ 캐릭터 설정 및 구상

백발의 메이드라는 설정을 가진 캐릭터를 그리기로 정합니다. 캐릭터의 나이는 10대 초 중반으로 무표정하지만 수줍음을 타는 성격을 가진 소녀라는 컨셉을 잡아줍니다. 메이드복은 전통적인 긴팔 옷이 아니라 캐릭터의 나이 대에 맞게 귀엽고 아기자기한 느낌으로 디자인해줍니다. 캐릭터의 소극적인 성격을 나타내기 위해서 전체적인 실루엣은 안쪽으로 모아줍니다.

 성격에 따른 실루엣

캐릭터의 성격이 활발하면 캐릭터의 자세와 실루엣이 안에서 밖으로 뻗어나가고 소극적이고 정적이면 안쪽으로 모이는 듯한 실루엣을 만들어주면 캐릭터의 성격을 효과적으로 표현할 수 있습니다.

#2 러프 및 선화

◆ 러프

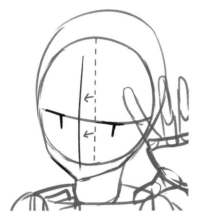 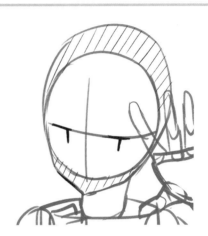

01　앞서 구상했던 자세를 토대로 도형화하여 실루엣을 그려줍니다. 먼저 얼굴을 그리기 위해 구를 그리고 십자선을 그어서 이목구비의 위치를 표시해줍니다. 십자선의 위치를 정가운데가 아니라 살짝 왼쪽으로 틀어서 얼굴이 옆을 향하도록 해줍니다. 동그라미의 아랫부분에는 턱을 윗부분에는 두상을 그려줍니다.

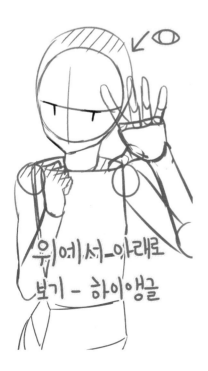

02　하이앵글*로 그리고 있기 때문에 몸을 그릴 때 어깨 위쪽이 드러나고 가슴 쪽에 쥔 손의 위쪽이 보이도록 작업해줍니다.
*하이앵글은 독자가 캐릭터를 위에서 아래로 내려다 보는 앵글을 뜻합니다.

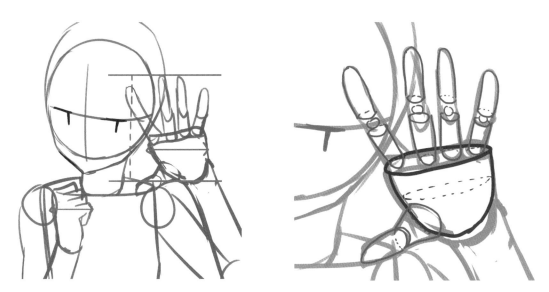

03 햇빛을 가리기 위해 든 손은 독자의 시선에 가깝게 위치했다는 것을 표현해주기 위해 반대편 손보다 약간 크기를 키워 원근감을 표현해줍니다. 캐릭터의 손을 그릴 때 어려움을 겪는다면 손바닥과 각각의 손가락을 따로 도형화하여 그리면 보다 쉽게 그릴 수 있습니다.

04 캐릭터의 나이대가 어린 것을 고려하여 허리에서부터 엉덩이까지의 너비차이를 크지 않게 그려줍니다.

05 기본적인 도형화가 끝났으면 해당 레이어의 불투명도를 10~30% 정도로 낮추고 그 위에 새 레이어를 생성해서 진한연필 브러쉬로 조금 더 구체적인 디자인을 그려줍니다. 도형을 그릴 때 사용한 브러쉬보다 크기를 더 줄여서(**단축키 '[', ']'**) 선화에 가깝게 얇고 섬세하게 디자인해줍니다. 러프단계에서 최대한 자세하게 디자인을 해주면 선을 그릴 때 캐릭터의 인상이 달라지거나 아예 새로 디자인을 해야 하는 일을 피할 수 있습니다.

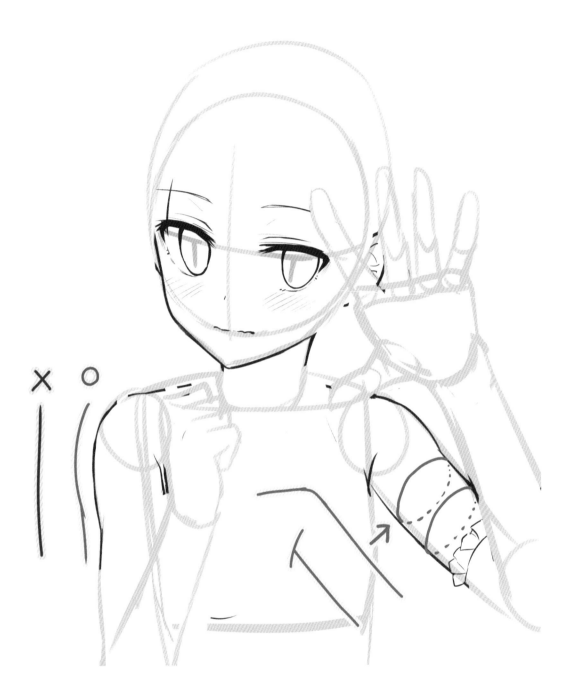

06 얼굴과 피부가 드러나는 몸의 선을 그려줍니다. 팔이 원통형이지만 단순하고 굴곡 없게 그리기보다는 실제 인체사진을 참고하여 실제적인 근육의 모양을 참고하여 그려줍니다. 햇빛을 피한다는 느낌을 주기 위해 눈을 살짝 감은 듯이 눈매는 일자로 그리고 수줍은 성격을 표현하기 위해 빗금으로 홍조를 표현해줍니다. 얼굴 표정은 캐릭터의 인상을 표현하는데 가장 큰 역할을 하기 때문에 시간이 걸려도 원하는 디자인이 나올 때까지 수정 작업을 거치는 것이 좋습니다.

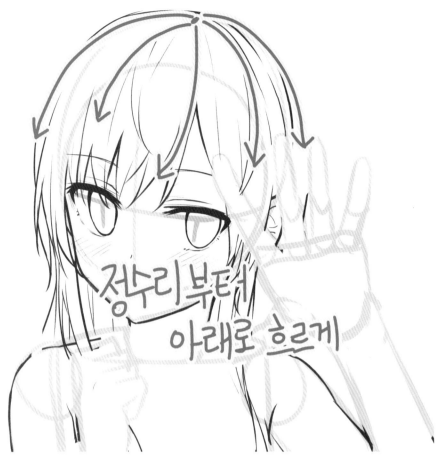

07 머리카락도 아이디어 구상할 때 정했던 것처럼 바람에 흩날리는 것이 아니라 아래로 쭉 내려오도록 그려줍니다.

자연스러운 머리카락 표현

머리카락은 정수리부터 아래로 흐르는 흐름을 선으로 만들어 주어야 어색하지 않은 머리카락 결을 표현할 수 있습니다.

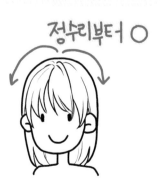

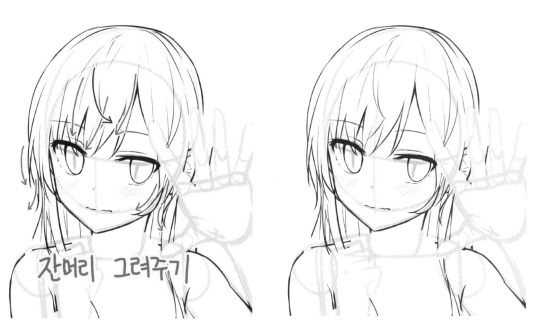

잔머리 그려주기

08 앞머리를 단순하게 한쪽 방향으로 그리기보다는 중간에 다른 방향으로 삐치는 잔머리를 그려주면 자연스럽게 밀도를 높일 수 있습니다 잔머리를 그려주면 더 섬세하고 밀도 높은 느낌을 낼 수 있습니다. 옆머리도 얼굴선을 따라 자연스럽게 흐르듯이 그려줍니다.

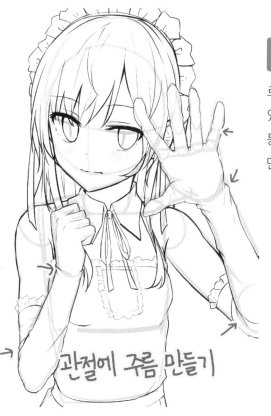

관절에 주름 만들기

09 변형된 형태의 메이드복이지만 원형을 유추할 수 있도록 특유의 프릴을 포인트로 살려서 그려줍니다. 팔과 손은 장갑을 착용하고 있다는 것을 표현하기 위하여 손가락 마디나 손목 등 접히는 일이 많은 관절 부분에 주름과 재봉선을 만들어줍니다.

10 완성된 러프 스케치입니다. 작가마다 러프를 그리는 스타일은 다르지만 최종적으로 표현하고자
하는 방향성이 드러나도록 하는 것이 좋습니다. 특히 선화를 할 때 시간이 많이 걸리고 어려움을
겪는 경우에는 최대한 자세하게 러프를 그리는 것이 도움이 됩니다. 한 번에 자세한 러프를 그리기 보다는
여러 번에 걸쳐 아이디어 스케치, 도형화, 자세한 디자인의 순서로 진행하는 것이 좋습니다.

◆ 선화

러프가 다 끝났으면 러프 레이어의 불투명도를 낮추고 새 폴더 안에 각 파츠의 레이어를 만들어 선을 그려 줍니다. 선을 그릴 때는 무조건 검은색으로 하는 것이 아니라 어두운 갈색 정도의 색을 선택해줍니다. 나중에 캐릭터의 색을 입히게 될 때 완전한 검은색보다는 살짝 밝은 컬러가 위화감 없이 캐릭터의 색에 녹아들 수 있습니다.

선색
#2E2422

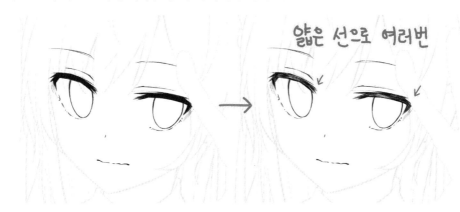

눈은 작가마다 스타일이 많이 다른 부분이지만 이번 일러스트에서는 눈꺼풀의 선을 그릴 때는 다른 부분보다 더 얇고 섬세하게 여러 번 선을 그어서 밀도 높고 섬세한 눈을 그려줍니다. 눈꺼풀의 전체를 다 색으로 채우기 보다 선을 남기고 가운데 부분은 살짝 비워 줌으로서 밀도를 높이고 양감을 만들어줍니다.

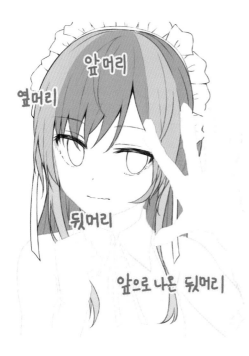

캐릭터의 얼굴이 완성되면 머리카락을 그려줍니다. 캐릭터의 머리카락을 그릴 때 앞머리, 옆머리, 앞으로 나오는 뒷머리, 뒤로 넘겨져 있는 뒷머리 등으로 공간을 분리해서 그려주면 더 입체감있고 자연스러운 머리카락을 그릴 수 있습니다.

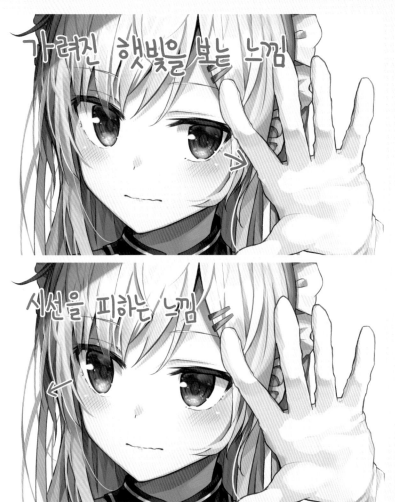

눈동자의 위치는 캐릭터의 인상이나 그림의 전체적인 구상, 상황들에 큰 영향을 미치는 요소입니다. 그렇기 때문에 구상한 상황에 알맞은 시선처리를 해주는 것이 중요합니다. 이번 일러스트에서는 햇빛이 강해서 손으로 가리고 보는 상황으로 설정했기 때문에 시선의 방향은 손으로 가리고 있는 방향, 즉 정면으로 독자를 바라보고 있는 것이 자연스럽습니다. 눈동자가 눈의 가운데에 있는 것이 아니라 오른쪽 측면으로 돌아간 것처럼 보이는 이유는 캐릭터의 머리 자체가 왼쪽으로 돌아간 상태이기 때문입니다.

반면에 시선을 왼쪽으로 둔 캐릭터의 경우 시선을 피하는 느낌이 들면서 강한 햇빛을 손으로 가리고 바라본다는 상황에 알맞지 않다는 것을 느낄 수 있습니다.

독자가 그림을 볼 때 캐릭터의 시선을 따라 독자의 시선 또한 이동하기 때문에 일러스트 내에서 캐릭터가 바라볼 특정 사물이 있거나 다른 곳을 바라봐야 하는 특수한 상황 설정이 있지 않다면 대부분의 경우 캐릭터의 시선은 독자를 향하도록 해주는 것이 좋습니다.

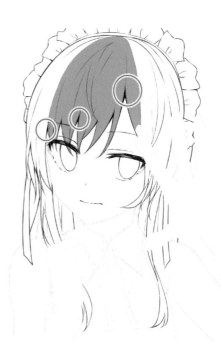

01 먼저 앞머리는 캐릭터의 얼굴과 함께 독자의 시선이 많이 가는 곳이므로 밀도를 높이기 위해서 여러 갈래로 나눠 그려줍니다. 앞머리를 그릴 때 정수리부터 덩어리로 내려온다고 생각하면 모양을 잡기 쉽습니다. 선과 선이 만나는 지점과 그림자가 짙게 깔릴 지점 등에는 선을 좀 더 두껍게 써서 선화 단계에서부터 양감을 표현하고 밀도를 높여 줍니다. 외곽선에 비해 머리카락 내부의 선은 얇게 표현해줍니다.

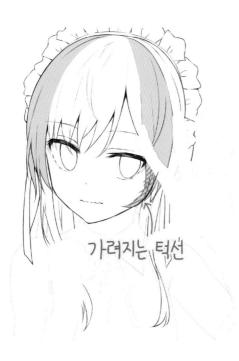

02 옆머리를 그릴 때는 캐릭터 얼굴의 양 옆이 다 드러나기보다는 한쪽이라도 얼굴의 옆면이 가려지도록 작업해주는 게 얼굴이 비어 보이거나 커 보이는 것을 피할 수 있습니다.

가려지는 턱선

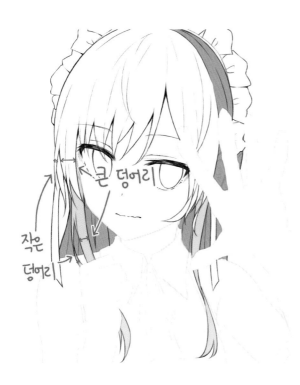

큰 덩어리

작은 덩어리

03 뒷머리를 그릴 때는 머리카락을 전부 다 뒤로 넘기기보다는 조그만 덩어리를 어깨 앞으로 흘러 내리도록 빼줍니다. 긴 머리를 그릴 때는 큰 덩어리를 하나 그리고 주변에 잔머리를 표현해주면 자연스럽게 그릴 수 있습니다.

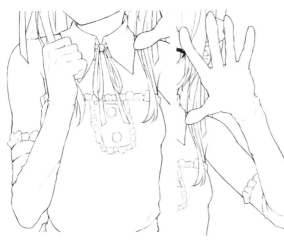

04 선을 따지 않은 부분도 인체의 굴곡에 유의하여 그려줍니다. 외곽선에 비해 내부 선을 얇게 하는 것과 선과 선이 만나는 지점, 그림자가 질 부분 등을 진하게 표현해 주는 것에 주의하며 선화를 완성해줍니다.

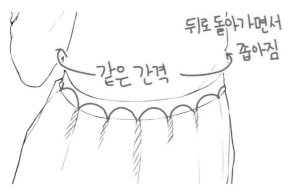

뒤로 돌아가면서 좁아짐

같은 간격

05 규칙적인 주름 치마를 그릴 때는 너비가 들쭉날쭉하면 치마의 복식 자체가 달라 보일 수 있어서 주름의 간격은 규칙성을 유지하여 같은 너비로 그려주는 것이 중요합니다. 치마의 양 끝으로 갈수록 원통 모양의 허리를 따라 간격이 줄어듭니다.

06 완성된 선화입니다. 선을 그릴 때는 채색할 때 어떤 모양으로 할 것인지, 그림자는 어느 곳에 만들 것인지 등을 고려하며 그리는 것이 중요합니다. 그래야 채색단계에서 불필요한 선화 수정을 줄일 수 있습니다.

#3 캐릭터 채색

◆ 밑색

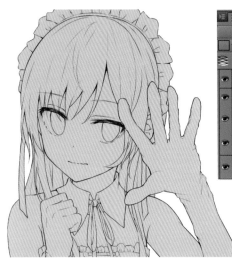

01 선화 폴더 밑에 새 레이어를 생성 후 캐릭터 전체에 회색으로 밑색을 칠해줍니다. 회색 밑색을 칠한 레이어 위에 폴더를 만들어서 아래 레이어에 클리핑을(**Ctrl + Alt + G**) 해줍니다. 이렇게 클리핑 해주면 해당 폴더 안에 생성된 레이어에서는 회색으로 칠해진 영역에서만 색이 보여지게 됩니다.

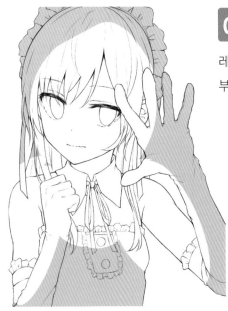

02 먼저 피부를 밑색 레이어 중 가장 밑에 두고 밝은 피부톤으로 꼼꼼하게 칠해줍니다. 가장 아래에 있는 레이어라 밑색이 다른 영역을 침범해 다른 레이어로 가려지는 부분이므로 편하게 칠해줍니다.

피부
#FFF6E5

눈동자
#C34D63

03 전체적으로 흰색과 검은색이 메인 컬러라 포인트가 될 수 있도록 눈동자를 붉은색으로 칠해줍니다.

아래 레이어에서의 클리핑

그림에 밑색을 칠한 후 새 레이어를 만들어 묘사할 때 아래 레이어에서의 클리핑을 활용하면 밑색이 칠해진 영역 안에서만 선이나 채색이 표시가 됩니다.

01 새 레이어를 클리핑하고 싶은 레이어의 위에 생성합니다.

02 레이어 창에서 네모난 박스로 표시된 '아래 레이어에서의 클리핑' 아이콘을 누르거나 단축키 `Ctrl+Alt+G` 를 누릅니다.

03 클리핑된 새 레이어에 채색을 하면 아래 레이어의 칠해진 범위에만 표시됩니다.

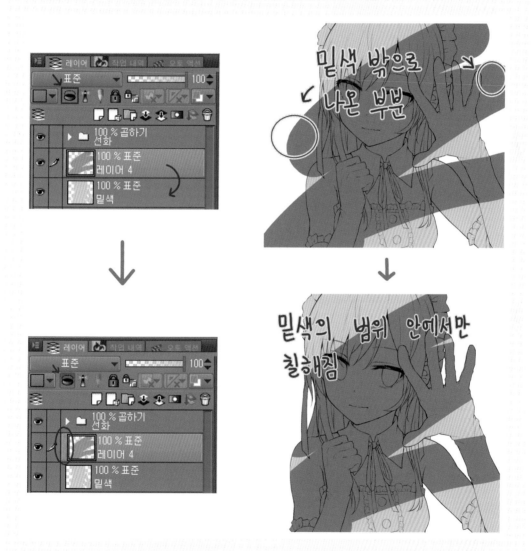

하나의 레이어가 아니라 폴더를 아래 레이어에서 클리핑하고 싶을 때도 이 과정을 똑같이 반복하면 됩니다.

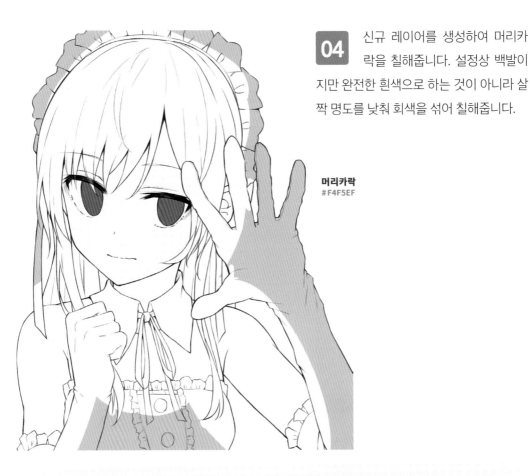

04 신규 레이어를 생성하여 머리카락을 칠해줍니다. 설정상 백발이지만 완전한 흰색으로 하는 것이 아니라 살짝 명도를 낮춰 회색을 섞어 칠해줍니다.

머리카락
#F4F5EF

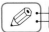 **명도와 채도**

명도는 색의 밝고 어두움을 나타냅니다. 명도가 낮으면 어둡다, 높으면 밝다라고 표현합니다.

채도는 색의 선명함의 정도를 나타냅니다. 채도가 높을수록 색이 선명하고 짙다고 표현하고 낮을수록 무채색에 가까워지며 흐리다고 표현합니다.

클립스튜디오의 컬러휠에서의 명도와 채도

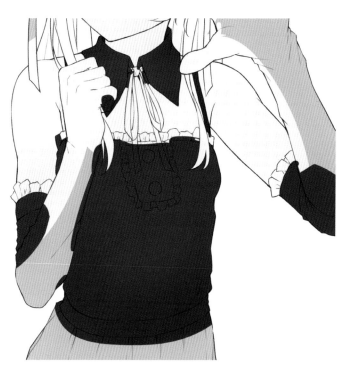

05 카라와 몸통 부분의 검은색 의상을 칠해줍니다. 검은색 의상을 칠할 때 흰색과 마찬가지로 완전한 검은색으로 칠하는 것이 아니라 명도를 조금 높여서 어두운 회색에 가깝게 칠해줍니다.

검은 상의
#413C40

팔 띠
#FF6E81

06 팔 부분의 띠도 눈동자 색과 비슷한 붉은 계열의 색을 선택하여 포인트 색을 칠해줍니다.

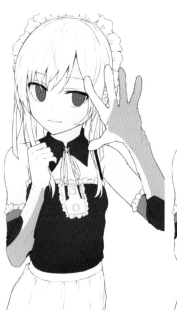

07 머리카락과 마찬가지로 흰 의상 또한 명도를 조절하여 회색 계열로 칠해줍니다. 파츠별로 명도와 채도를 조금씩 다르게 선택하여 칠합니다.

머리띠 **장갑**
#F7F4ED #F7F3E8

가슴프릴 **치마**
#FAF5F2 #FBFAF5

08 얼굴을 중심으로 피부 묘사를 해줍니다. 먼저 눈 주변과 눈 아랫부분에 난색의 에어브러쉬로 혈색을 표현해줍니다.

홍조가 강할수록 부끄러움을 타는 듯한 성격을 나타내거나 얼굴이 상기된 듯한 느낌을 줄 수 있어서 캐릭터의 성격과 상황에 따라 명도와 채도를 조절해 주면 됩니다 (색조/채도/명도 창 단축키 **Ctrl+U**).

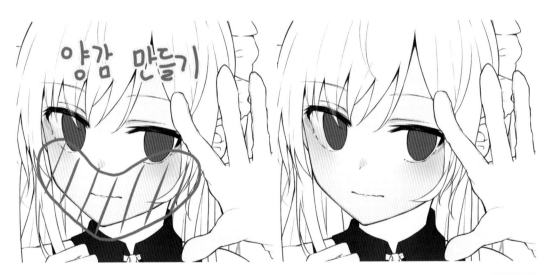

09 얼굴을 보다 입체적으로 보이게 하기 위해 색조를 약간 붉은색으로 돌리고 채도를 살짝 높여서 얼굴의 하관 부분을 에어브러쉬로 부드럽게 쓸어줍니다. 콧잔등과 눈꺼풀에도 음영을 넣어 입체감을 표현해줍니다.

얼굴 양감
#FFEDDF

콧잔등
#FFDDC9

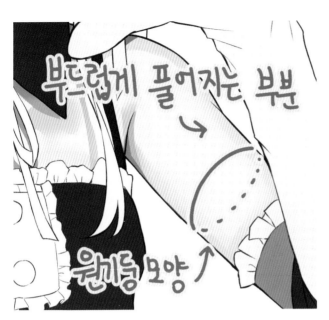

10 피부의 양감 표현을 위하여 에어 브러쉬로 피부의 외곽부분을 터치해줍니다. 팔과 같은 부분은 원기둥을 칠한다고 생각하면 이해하는데 도움이 됩니다.

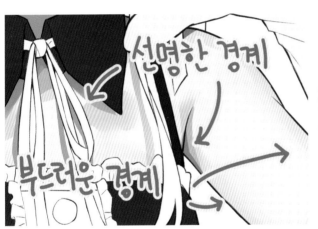

11 피부는 전체적으로 부드럽게 양감 묘사를 합니다. 머리카락에 의해 가려지거나 목의 카라, 손, 리본 등과 같이 어떠한 물체로 가려져서 생기는 그림자는 선명하게 그려줍니다.

 물체의 거리에 따른 그림자

물체에 의해 빛이 가려져서 생기는 그림자는 물체가 가까울수록 선명하고 물체가 멀리 있을수록 흐려집니다.

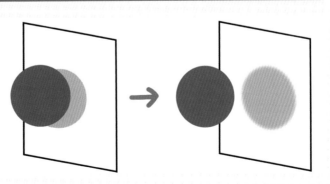

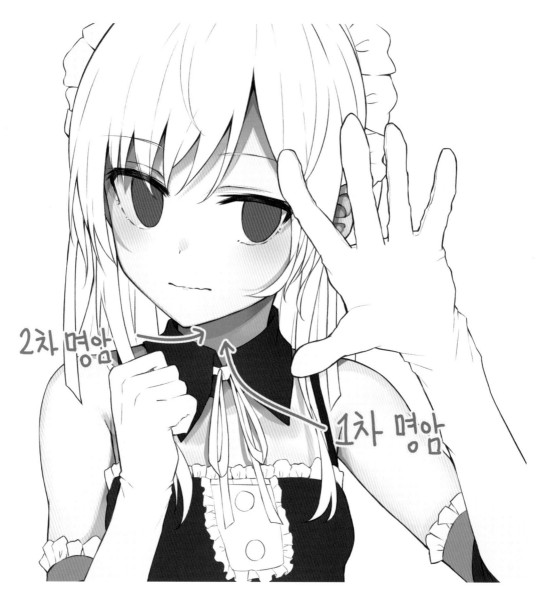

2차 명암

1차 명암

12 그림자를 한가지 색으로만 묘사하는 것이 아니라 그 안에서 색조를 돌리고 명도를 낮춰서 1차 명암, 2차 명암 등으로 여러 톤을 만들어 밀도를 높여 줍니다. 목의 그림자의 경우 전체적으로 어깨까지 어둡게 그림자를 칠해줍니다. 옷에 의한 그림자는 아니지만 캐릭터의 머리와 머리카락에 의해서 어깨와 쇄골부분까지는 그림자가 지게됩니다.

1차 명암
#D89286

2차 명암
#C1797D

피부 그림자 색 선택하기

피부의 그림자는 색조는 붉은색 계열에서 선택하여 명도는 낮게, 채도는 높게 칠해주는 것이 좋습니다. 피부뿐만이 아니라 옷 또한 그림자를 칠할 때 색조, 명도, 채도 모두를 바꿔주어야 단조롭고 칙칙한 느낌을 주는 것을 피할 수 있습니다.

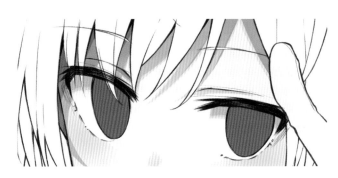

13 눈의 흰자 부분에 흰색을 칠해주고 눈꺼풀에 의해 생기는 그림자를 한색으로 윗부분에 칠해줍니다. 햇빛을 받는 느낌을 강조하기 위해서 그림자의 경계 부분에 난색으로 칠해줍니다.

흰자 그림자
#C6B5CB

흰자 난색
#E7D2B9

14 눈동자에 음영을 넣어 깊이감을 표현하는 묘사를 해줍니다. 먼저 눈동자색보다 색조를 보라색 쪽으로 돌리고 어두운 색으로 눈동자의 절반 위쪽을 칠해줍니다.

눈동자 1
#55385B

15 점점 어두워지는 톤이 위로 쌓일 수 있게 표현합니다. 어두운 색으로 눈동자의 테두리와 눈꺼풀 바로 아랫부분에 칠해줍니다.

눈동자 2
#252235

16 동공 안에 조금 더 밝은 색을 칠해주고 동공을 감싸듯이 고리를 만들어 홍채를 표현해줍니다. 눈동자 위쪽에는 밝은 색을 칠해서 빛이 투과하는 표현을 해줍니다.

상단 투과광
#57578A

동공 안쪽
#554E62

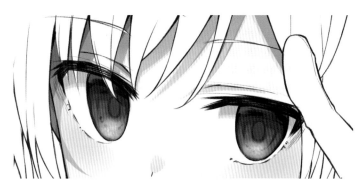

17 눈동자의 아랫부분에는 더하기(발광) 레이어에 텍스쳐가 있는 에어브러쉬를 뿌려주어 빛을 받는 느낌을 표현합니다.

더하기(발광)

*브러쉬 세팅 방법 참고 p.184

눈하단 빛
#C98E6F

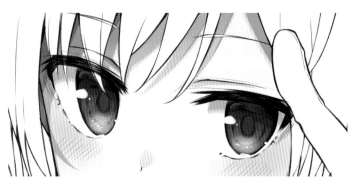

18 선화폴더 위쪽에 새 레이어를 생성해서 눈동자에 하이라이트를 그려줍니다.

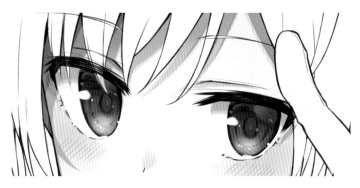

19 눈동자의 윗부분에는 투과되는 빛을 더 다양한 색으로 칠해주어 밀도를 높여줍니다.

20 먼저 머리카락 외곽 쪽과 뒷머리에 한 톤 더 어두운 색으로 양감을 잡아줍니다. 나중에 더 명도차가 큰 색으로 위에 덮을 것이기 때문에 가이드를 잡아준다는 느낌으로 연한 색으로 칠해줍니다. 머릿결을 생각하며 지그재그 모양으로 가운데는 비워서 양감을 만들어줍니다.

21 새 레이어를 만들어서 가이드로 잡아준 명암을 토대로 그 위에 보라색 조를 사용해 칠해줍니다. 빛을 받는 앞머리 가운데 부분은 너무 선명한 터치를 많이 남겨두기 보다는, 부드러운 지우개로 살살 지워가며 양감 표현에 중점을 두고 칠해줍니다.

1차 명암
#EFEAE5

2차 명암
#E6DCE0

22 한 단계 더 어두운 색으로 한 번 더 명암 단계를 반복합니다. 한 단계씩 음영 밀도를 쌓을 때 마다 색조를 파란 쪽으로 조금씩 돌려서 색감이 단조로워지는 것을 피해줍니다.

3차 명암
#C7C3D2

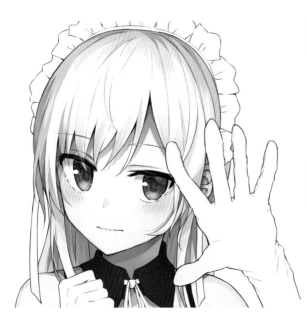

23 채도가 높은 색으로 뒷 머리카락의 안쪽을 결대로 칠한 뒤 둥근 두상의 외곽부분에 어두운 색으로 한 번 더 칠해줍니다. 머리카락 안쪽에 채도 높은 컬러로 명암을 넣으면 색이 다채로워 보이고 원근감 또한 표현해줄 수 있습니다.

머리 안쪽
#828ABC

✏️ 머리카락 가닥 모양 잡는 법

얇은 머리카락 가닥은 스파게티 면같이 사방이 둥근 것이 아니라 납작한 종이가 휘날린다는 느낌을 상상하며 빛을 받는 면과 그림자가 지는 면을 확실히 나눠줍니다.

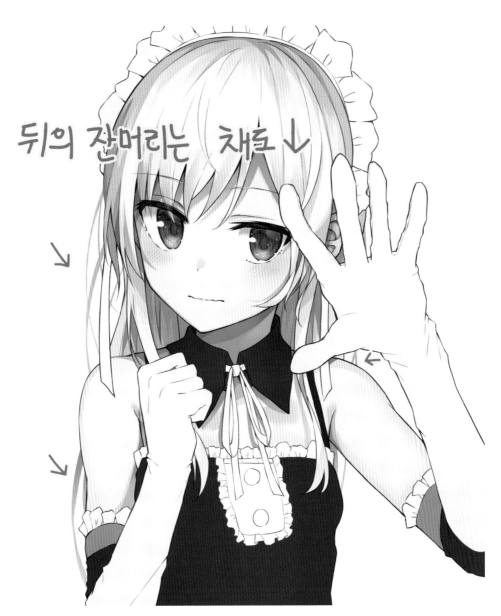

24 캐릭터의 제일 아래에 새 레이어를 하나 만들고 튀어나온 잔머리들을 어깨 아랫부분까지 길게 그려줍니다. 캐릭터의 가장 뒷부분에 위치하는 머리카락이어서 공기원근법에 의해 흐려 보여야 하므로 선을 따지 않아도 됩니다. 마찬가지의 이유로 채도가 낮은 색을 선택하여 흐려 보이는 효과를 줍니다.

공기원근법

공기원근법이란 공기층으로 인하여 멀리 있는 사물일수록 흐리게 보이는 현상을 뜻합니다. 위의 캐릭터의 경우 뒷 머리카락이 공기 층에 의한 영향을 받을 정도로 멀리 떨어져 있지는 않지만 원근감을 효과적으로 표현하기 위해 사용되었습니다. (더 자세한 설명은 p.74를 참고해주세요.)

25 선화 레이어 위에 잔머리카락을 표현해줄 레이어를 새로 생성 후 명암을 한 단계 더 깔아줍니다. 이후 새로운 잔머리를 여러 방향으로 뻗치도록 만들고 묘사해줍니다. 앞머리와 옆머리, 뒷머리카락이 구분 되도록 각각 머리카락에 의해 생기는 그림자를 표현해줍니다. 빛을 받아 하얗게 남아있는 두상 중간부분에도 옅은 색으로 결 묘사를 해서 밀도를 높여줍니다.

곱하기
머리 그림자
#E9EBE5

곱하기
윗머리 음영
#E9EBE5

26 머리카락의 광택을 표현하기 위해서 머리카락의 결을 따라 곱하기 레이어로 어두운 색을 골라 광택 표현을 해줍니다. 안쪽 머리카락이 너무 밝은 것 같아 곱하기 레이어를 사용하여 더 어둡게 수정해줍니다.

27 머리카락에 포인트가 될 수 있는 빨간색 머리핀을 추가해줍니다.

머리핀
#C83545

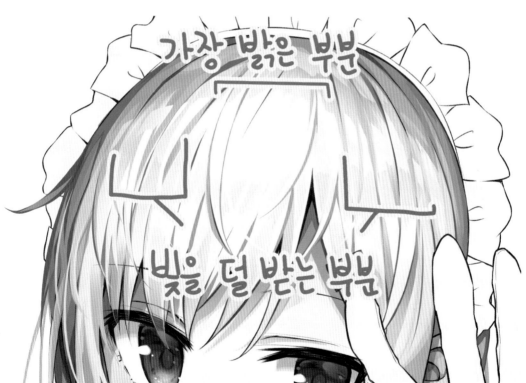

28 머리카락의 외곽을 곱하기로 조금 더 어둡게 표현하고 두상의 위 부분에 하이라이트를 그려줍니다. 두상의 하이라이트는 전부 빛을 받는 공통점이 있지만, 두상이 둥근 형태이므로 빛을 받는 양에 따라 가운데 부분은 흰색에 가깝게, 양쪽 외곽으로 갈수록 어둡고 한색에 가깝게 묘사해줍니다.

하이라이트1
#FFFFFF

하이라이트2
#DAEBF2

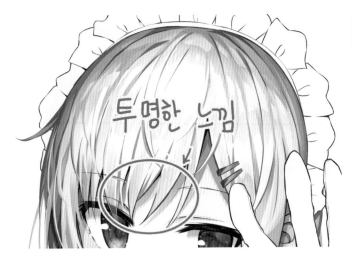

29 얼굴에 가까운 앞머리 부분
에 피부색과 비슷한 난색
으로 칠하면 피부가 비치는 투명한
느낌을 묘사할 수 있습니다.

앞머리
#F3DBD9

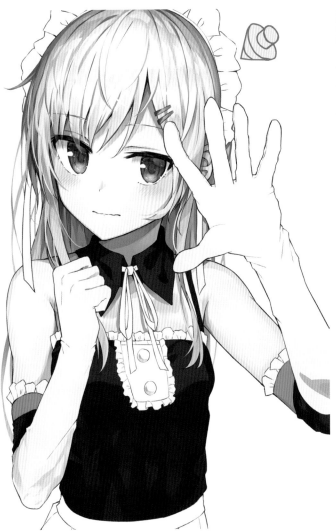

30 옷 묘사를 진행합니다. 먼
저 목의 카라와 탑, 팔 부분
의 검은 천에 곱하기 레이어로 1차 명
암을 만들어줍니다. 머리카락과 피
부 묘사를 보면 광원은 오른쪽 위에
있기 때문에 그에 맞는 위치를 선정
해 명암을 만듭니다.

곱하기
옷 1차 명암
#A59FD3

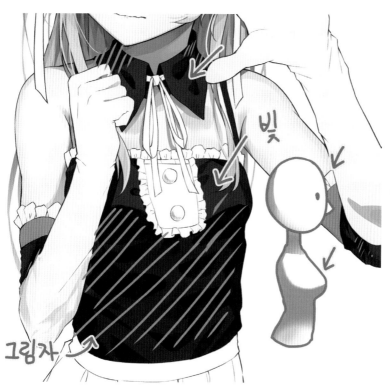

31 명암을 만들 때 인체의 굴곡과 그로 인해 생기는 천의 주름 방향에 유의하며 칠해줍니다. 가슴의 경우 가슴의 굴곡에 맞게, 팔의 접히는 부분과 카라의 접히는 부분에도 주름 모양을 만들어 줍니다.

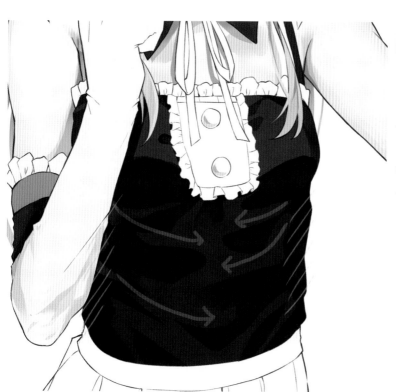

32 배에는 몸통의 양 옆으로 옷이 당겨져 지그재그로 주름이 만들어집니다. 지그재그 모양으로 튀어나온 가운데 부분을 밝게, 그 주변은 어둡게 칠해 자연스러운 주름을 그려줍니다.

33 새 표준 레이어를 생성해 명암의 경계부근에 한 단계 더 어두운 색으로 칠해주어 빛을 받는 부분과 그림자가 지는 부분을 명확하게 나누어 줍니다.

그림자 경계
더 어둡게

빛과 그림자의 방향

그림에서는 빛과 그림자를 이용해 사물의 입체감과 공간감을 만들 수 있습니다. 그러한 만큼 한 화면 안에서는 빛의 방향을 확실히 정하고 그림자를 한 방향으로 통일해서 그려야 각 파츠들이 한 공간 안에 속해 있다는 느낌을 줄 수 있습니다.

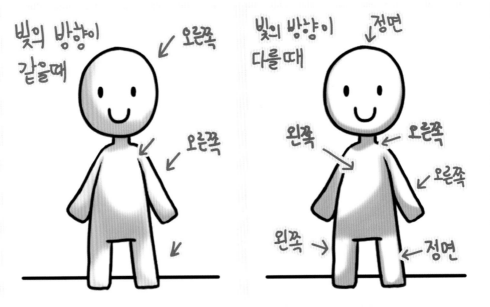

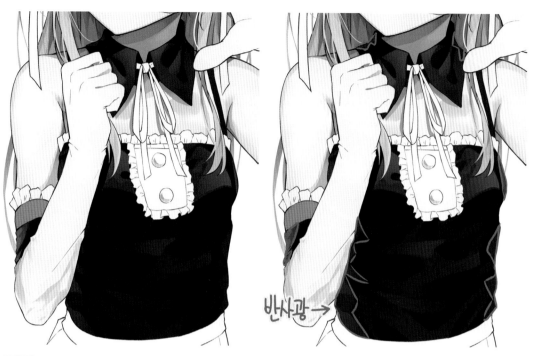

34 몸통의 양 옆에는 가장 어두운 부분의 경계를 남기고 반사광을 칠해줍니다.

 ## 반사광

반사광이란 빛이 지면이나 물체에 부딪혀 반사되는 빛입니다. 실제 생활 속에서 볼 수 있는 물체들은 광원이 하나만 존재하는 것이 아니라 인공적인 광원이 여러 개 존재하기 때문에 빛의 반사 또한 여러 곳에서 일어나 그림에서처럼 한가지의 뚜렷한 반사광을 보기 힘듭니다. 하지만 그림에서는 평면적인 화면 안에서 입체적인 일러스트를 표현해야 하기 때문에 확실하게 빛과 그림자, 반사광까지 그려주는 것이 좋습니다.

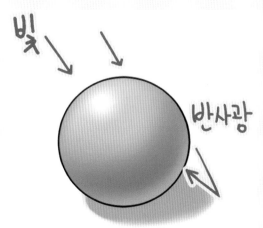

반사광은 광원으로부터 직접적으로 받는 빛이 아닌 다른 물체에 의해 반사되는 빛이기 때문에 직접 빛을 받는 곳보다 어둡게 그리도록 주의해야 합니다.

35 그림자가 지는 부분의 묘사가 마무리 되었으니 빛을 받는 부분의 묘사를 해봅시다. 이미 주름 묘사가 끝난 상태이므로 그려진 주름에 맞춰 한 단계씩 밝은 색으로 칠해줍니다.

이 때 빛을 받는 곳은 난색, 그림자가 지는 곳은 한색의 컬러를 사용하면 훨씬 더 풍부한 색을 표현할 수 있어 독자가 볼 때 지루함을 덜고 밀도를 높일 수 있는 효과가 있습니다.

 난색과 한색

난색은 따뜻하게 느껴지는 색조로 포근하고 활동적인 느낌을 주는 빨강, 주황, 노랑 계열의 색들이 이에 포함됩니다. 빛을 받는 부분을 난색으로 표현해 주면 효과적으로 따뜻한 느낌을 전달할 수 있습니다.

한색은 차갑고 침착한 느낌을 주는 색조로 파란색 계열의 색들이 대부분을 차지합니다. 그림자가 져서 어두운 부분을 한색으로 표현해 주면 빛을 받는 난색 부분과 대비되어 강조하는 효과를 줄 수 있습니다.

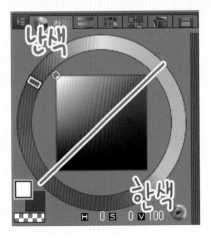

36 마지막으로 카라 부분이 허전해서 하얀 띠 무늬를 둘러주고 카라에 칠해져 있는 그림자의 위치에 맞춰 흰 띠에도 그림자를 칠해줍니다. 흰 띠의 그림자는 머리카락과 잘 어우러지는 푸른빛이 도는 한 색으로 색조를 돌려 채도가 높지 않은 색을 선택해서 칠해줍니다.

37 이제 치마 묘사를 해봅시다. 치마는 몸의 아래에 위치하고 있어서 머리띠나 장갑, 가슴의 프릴 보다는 상대적으로 빛을 덜 받습니다. 컬러휠을 한색쪽으로 돌리고 한 단계 어두운 색을 선택해서 치마에 전체적으로 칠해줍니다. 흰색은 명도차를 과하게 주면 흰 색이라는 정체성을 잃을 수도 있기 때문에 너무 어둡지 않은 색을 선택하도록 주의합니다.

치마1차 명암
#EEE2E1

38 상의를 묘사할 때 처럼 보라색조와 파란색조의 한색으로 컬러휠을 돌려서 채도가 낮은 색을 선택 해 묘사를 해줍니다. 먼저 보라색 명암을 골라 치마 주름에 맞춰 그림자가 지는 영역을 부드럽게 풀어 묘사합니다. 특히 옷의 넓은 면적의 옷을 칠할때는 경계를 딱딱하게 하기보다는 부드럽게 풀어주는 편이 자연스럽습니다.

치마2차 명암
#E8DBE7

39 보라색에서 파란색으로 휠을 더 돌리고 한 단계 더 어두운 색을 선택해 조금 더 딱딱한 경계를 남기며 보다 좁은 면적을 칠해줍니다. 치마의 둥근 형태를 의식하여 윗옷을 묘사했을 때처럼 양 옆에 반사광을 만들어 줍니다. 반사광 또한 단순히 일자로 그어주는 것이 아니라 치마의 전체적인 주름을 따라 칠해줍니다.

치마3차 명암
#C1C1D2

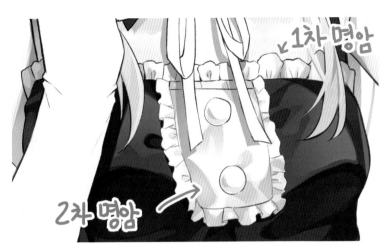

40 가슴의 프릴도 치마 묘사를 했을 때와 마찬가지로 한색으로 색조를 돌려서 주름에 맞춰 두 단계로 나누어 묘사를 해줍니다. 가슴 프릴에 리본 그림자도 선명하게 만들어 줍니다.

41 팔의 붉은 천도 팔에 의해 가려지는 그림자에 맞추어 주름 묘사를 해줍니다.

42 계속해서 머리띠의 프릴을 묘사합니다. 먼저 곱하기 레이어로 프릴의 양쪽 외곽 부분을 한 톤 어둡게 칠해줍니다.

가슴프릴 1차	**가슴프릴 2차**	**팔 1차 명암**	**팔 2차 명암**	**머리띠 명암**
#D6E5EC	#D2BDBA	#D45F8C	#664678	#FFF5EC

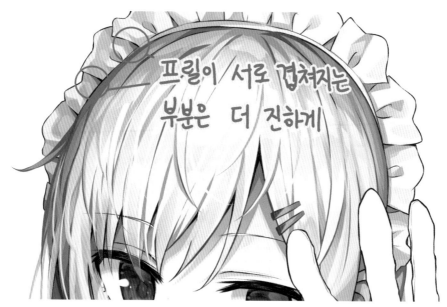

43 새 레이어를 만들어서 프릴이 겹쳐지는 부분과 그로 인해 생기는 주름을 묘사해줍니다. 프릴이 서로 겹쳐져서 그림자가 지는 부분은 경계가 선명하고 어둡게 칠하고 단순히 프릴의 굴곡으로 생기는 그림자는 보다 밝게 작업해줍니다.

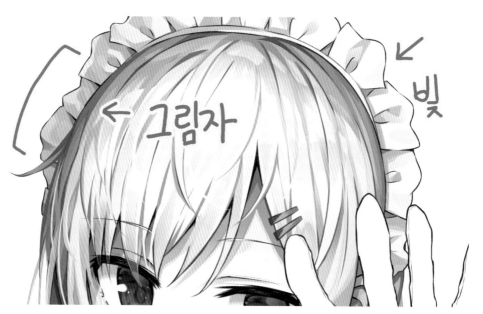

44 캐릭터의 머리가 살짝 왼쪽으로 틀어져 있는 상태이므로 독자 기준 왼쪽 머리 부분이 상대적으로 빛을 덜 받게 됩니다. 프릴의 왼쪽 부분에 지는 그림자의 영역을 더 넓고 어둡게 묘사해줍니다. 그림자가 짙게 지는 부분은 어둡기 때문에 디테일한 묘사 보다는 확실한 양감을 만들어 주는 편이 자연스럽습니다.

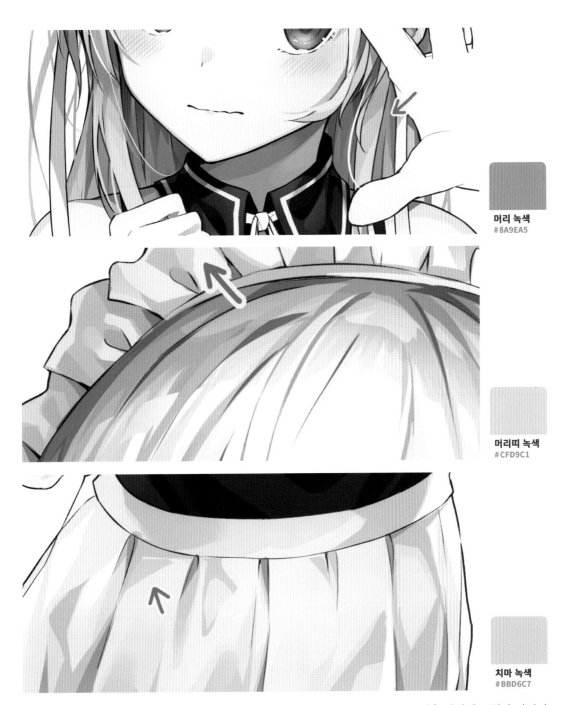

머리 녹색
#8A9EA5

머리띠 녹색
#CFD9C1

치마 녹색
#BBD6C7

45 풍부한 컬러 스펙트럼을 사용해 그림이 단조롭지 않도록 채도가 낮은 녹색을 선택해 프릴과 머리카락, 치마 부분에 좁은 면적을 칠해줍니다. 의외의 컬러를 사용할 때 어색하지 않고 전체적으로 녹아들도록 하려면 한 부분에만 칠하는 것이 아니라 캐릭터 전체적으로 해당 색을 여러 파츠에 발라 주는 것이 좋습니다.

46 캐릭터의 각 파츠를 묘사할 때 가까이 확대해서 디테일을 묘사하는 것도 중요하지만 전체적인 밸런스를 맞추는 것 또한 중요합니다.

전체적으로 봤을 때 배쪽에 그림자가 지는 것에 비해서 여전히 치마가 밝은 느낌이므로, 곱하기 레이어를 추가하여 전체적으로 명암을 넣어 수정해줍니다.

곱하기
치마 음영
#E0DEE5

47 한번에 원하는 명도와 색조를 칠하기 어렵다면 색조/채도/명도 창(**Ctrl+U**)을 활용하면 쉽게 원하는 색을 만들 수 있습니다.

색조/채도/명도	
색조(H):	-39
	OK
	취소
	✔ 미리 보기(P)
채도(S):	5
명도(V):	-1

빛
팔 그림자
그림자

48 팔의 프릴에 팔 그림자를 추가합니다. 리본에 빛을 받는 부분과 가려지는 부분을 구분하여 그림자를 넣습니다.

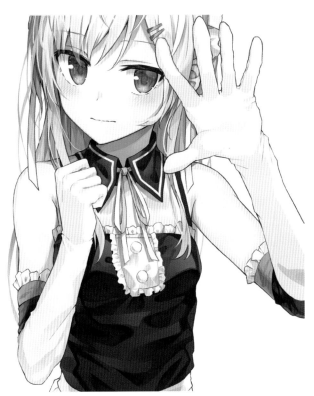

49 장갑에 빛을 받는 부분과 손의 모양에 의해 가려지는 그림자를 곱하기 레이어로 나누어 칠해줍니다. 제일 처음 만들어주는 그림자는 가이드라인이라는 느낌으로 연한 색으로 칠해줍니다.

곱하기
장갑 1차 음영
#F6EAED

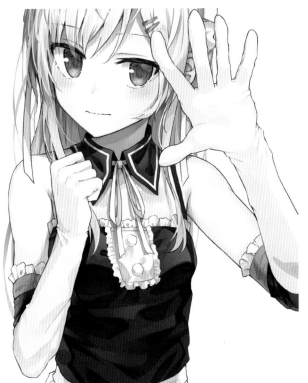

50 다른 하얀 옷을 묘사했던 것처럼 보라색조와 파란색조의 그림자를 더 어두워야 하는 곳에 좁은 면적으로 옷의 주름을 따라서 칠해줍니다.

그림자 1　　　**그림자 2**
#E8DBE5　　　#D9D9E5

51 다양한 색조를 표현해준 뒤 곱하기로 팔목 아래로 가려지는 부분에 한 단계 더 어두운 그림자를 깔아줍니다. 손목의 주름모양을 해치지 않도록 주의하여 묘사해줍니다.

곱하기

그림자 3
#D3D1DC

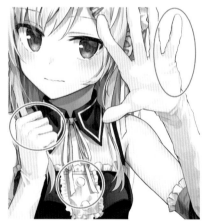

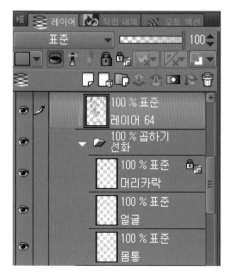

52 캐릭터의 전반적인 묘사가 끝났으면 칠해진 색과 선의 색이 너무 분리되어 보이지 않도록 선화 레이어를 포함한 폴더 위에 새 레이어를 클리핑해줍니다.

이목구비를 그린 선화는 전체적으로 붉은기가 돌도록 칠해주어 혈색있어 보이게 하고 얼굴의 밝은 색과 어우러지도록 바꿔줍니다. 특히 눈꺼풀의 앞과 뒷부분을 위주로 연한 붉은색으로 칠해줍니다. 손 등과 치마 주름 가슴의 프릴 등에도 남색으로 칠해주어 주변 색과 비슷하도록 바꿔줍니다.

얼굴 선색
#8C4E48

장갑 선색
#5C6694

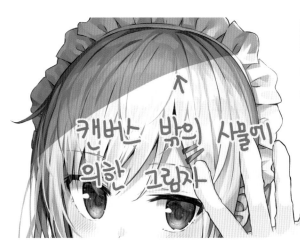

53 그림 전체에 공간감을 주고 햇빛이 들어온다는 느낌을 극대화 시키기 위하여 캐릭터의 머리 위쪽에 사선으로 그림자를 넣어 줍니다.

이렇게 위쪽에 그림자가 있으면 캔버스 내에서는 보이지 않아도 캐릭터의 앞쪽에 어떠한 구조물로 인해 햇빛이 가려지는 것이기 때문에 캔버스 바깥에도 다른 공간이 존재한다는 것을 느낄 수 있어서 공간감을 확대시킬 수 있습니다.

곱하기로 그림자를 칠할 때 색상변화

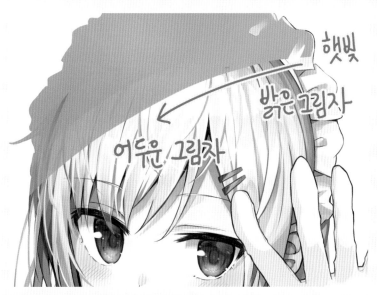

이 이미지는 위의 그림자를 표준 레이어로 바꾼 것을 캡쳐한 것입니다. 그림자라고 해서 단순히 한가지 색으로만 칠하는 게 아니라 광원의 위치를 고려하여 다양한 색을 사용해 주면 더욱 입체감 있는 채색을 할 수 있습니다.

밝은 그림자 #C6ACB5 **중간 그림자** #ACB4C2 **어두운 그림자** #9DA3BB

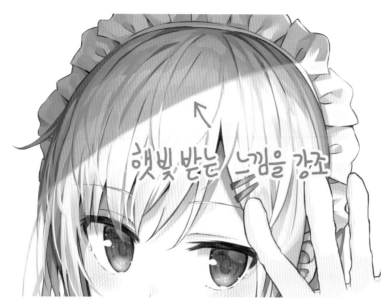

54 새 레이어를 생성해 그림자의 경계부분에 난색을 그어줍니다. 너무 진하지 않게 불투명도를 70~80% 정도로 조절해줍니다. 이렇게 그림자의 경계면에 난색을 칠해주면 햇빛을 받는다는 느낌을 강조할 수 있습니다.

햇빛 받는 느낌을 강조

그림자 경계
#D5A8B9

55 어느 정도 마무리가 되면 그림을 축소해서 어느 부분이 비어 보이는지, 수정할 부분이 있는지 확인해봅니다. 한 부분만 밀도가 너무 높거나 너무 낮지 않게 전체적인 밸런스를 맞춰 줍니다. 다른 파츠들에 비해 장갑 부분이 밀도가 낮아 보여서 곱하기 레이어를 생성해 손가락 마디와 손목, 손등에 그림자를 한 번 더 깔아줍니다.

곱하기
장갑 음영
#D0C6DC

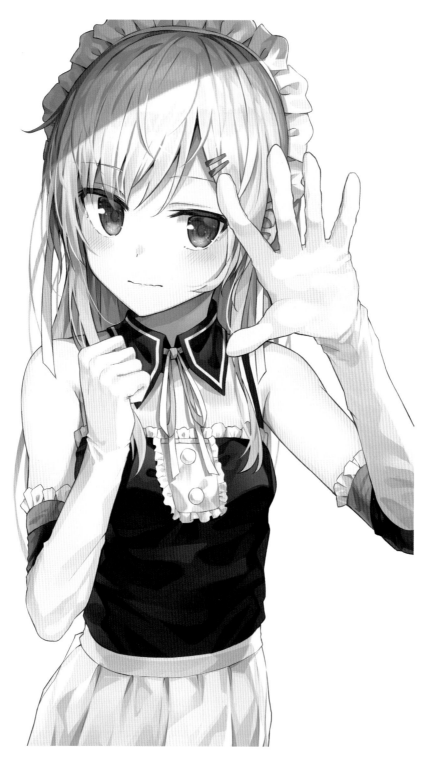

56 캐릭터의 기본적인 채색이 완성된 모습입니다. 각 파츠의 묘사의 정도에 대한 밸런스를 맞춰야 완성도를 높일 수 있습니다.

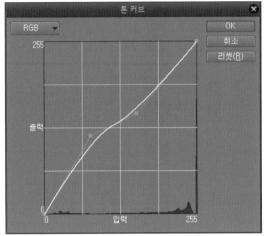

01 톤커브를 이용해 명도대비를 크게 해서 그림을 더 선명하게 만들어 주고 더하기(발광) 레이어를 생성해 머리핀과 눈동자 아랫부분에 하이라이트 효과를 주어 시선이 더 가도록 만듭니다.

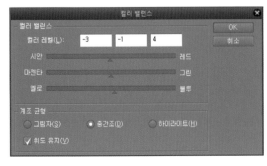

02 상단메뉴 – 레이어 – 신규 색조 보정 레이어 – 컬러 밸런스를 선택해 전체적으로 푸른 느낌이 더 들도록 색을 조정해줍니다.

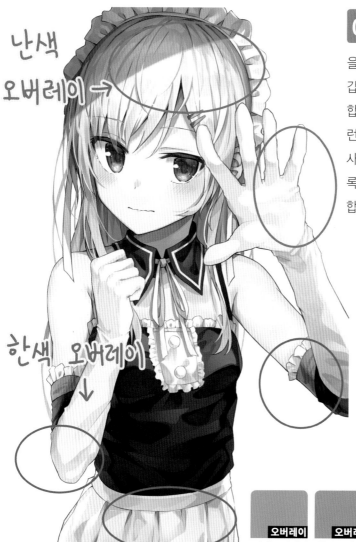

03 오버레이 속성을 사용하여 레이어에 난색으로 빛을 받는 부분인 두상과 들어올린 장갑의 외곽 쪽을 에어브러쉬로 터치합니다. 아랫부분은 한색을 칠해 밸런스를 맞춥니다. 오버레이 속성을 사용할때는 너무 붕 떠보이지 않도록 불투명도를 조절하는 것이 중요합니다.

난색
오버레이 →

한색 오버레이
↓

오버레이	오버레이	곱하기
난색 오버레이	한색 오버레이	아래 그림자
#B3988B	#99919E	#D6DFE4

04 캐릭터의 아랫부분으로 갈수록 어두워 지도록 곱하기 레이어에서 아래쪽에 한색으로 그림자를 약하게 깔아줍니다. 아래쪽을 어둡게 칠해 주면 상대적으로 밝은 캐릭터의 상체와 얼굴에 시선을 집중시키는 효과를 낼 수 있습니다.

어둡게

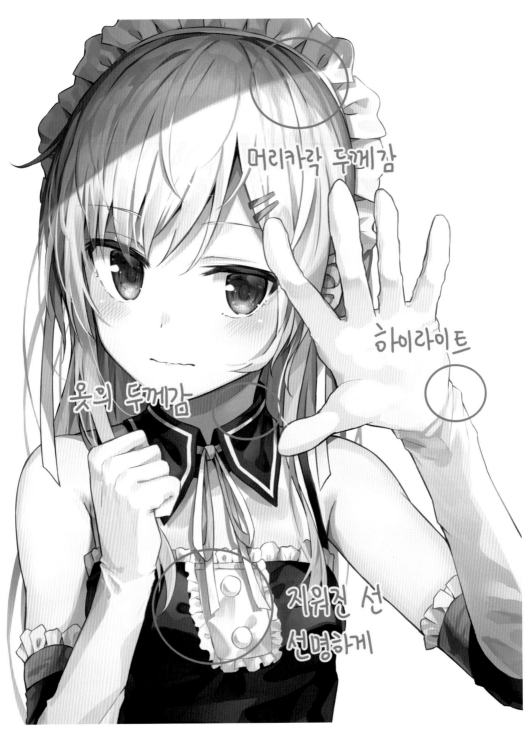

머리카락 두께감

하이라이트

옷의 두께감

지워진 선
선명하게

05 마지막으로 표준 레이어를 생성해 옷의 두께감과 하이라이트 받는 부분에 묘사를 더해주고 톤커브로 보정 후 마무리해줍니다.

06 최종 완성된 모습입니다.

ILLUST MAKER

NEDACADEMY ILLUST TUTORIAL BOOK SERIES

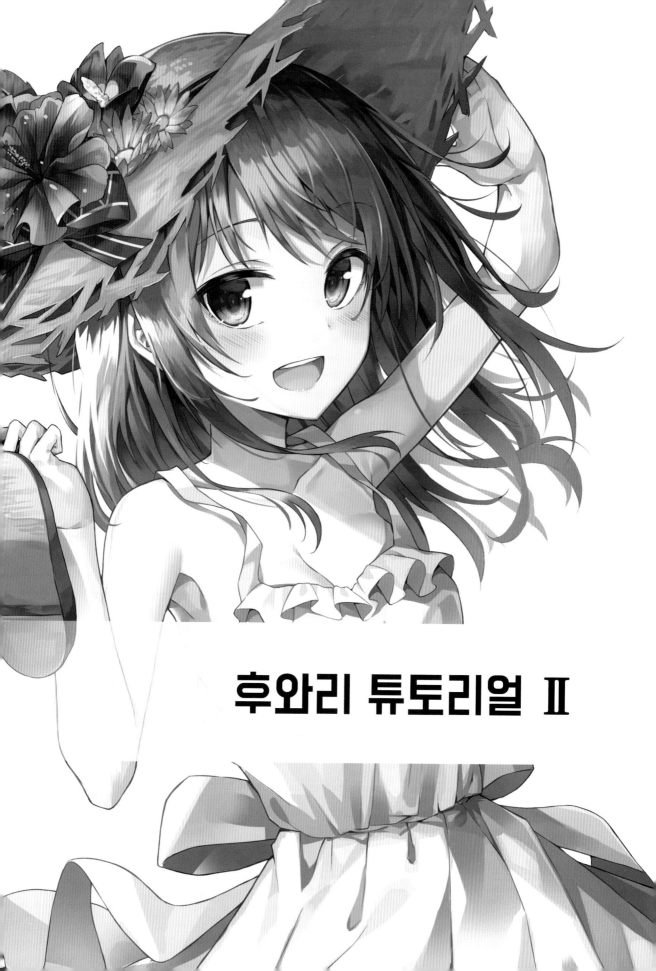

후와리 튜토리얼 Ⅱ

#1 아이디어 구상

◆ 캐릭터 컨셉 정하기

일러스트 작업을 시작하기에 앞서 캐릭터의 설정과 디자인을 설계합니다. 그리고자 하는 일러스트의 기본 설정에 충실하게 작업하여 작품을 완성하기까지 흥미를 잃지 않는 것 또한 실력을 높이는데 중요한 역할을 합니다.

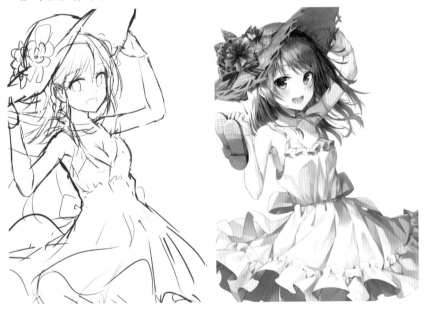

완성된 작품과 나란히 두고 봤을 때에도 최초로 설계했던 디자인 요소들이 그대로 들어있는 것을 확인할 수 있습니다. 그림 실력을 키우는 데에는 많은 것들이 필요하지만, 가장 중요한 것은 그림을 끝까지 완성시킬 수 있는 끈기입니다. 필자는 스케치 단계에서 최대한 그리고 싶은 요소들을 함께 작업해두는 편 입니다. 그림을 그려나가면서 작업하기 버겁게 느껴지면, 그때 덜어내도 괜찮습니다.

비슷한 계열의 색감을 사용하더라도 인물의 표정과 포즈, 시선처리에 따라 분위기가 확 달라질 수 있습니다.

#2 러프 및 선화

◆ 러프

01 인물의 시선처리에 유의하며 작업을 시작합니다. 신체의 방향과는 무관하게, 시선은 독자와 맞출 수 있도록 작업하는 편이 흥미를 유발할 수 있습니다.

02 스케치에 맞추어 러프를 시작합니다. 앞에서 구상했던 스케치의 불투명도를 낮추고 두상과 눈, 코, 입의 위치에 맞추어 얼굴의 형태를 잡아줍니다. 귀의 아래쪽과 이어지는 턱 라인과 귀의 위쪽과 이어지는 두상의 라인이 동그란 형태를 유지할 수 있도록 잡아주는 것이 좋습니다. 눈과 코, 입의 위치도 십자선 위에 고려하여 작업합니다.

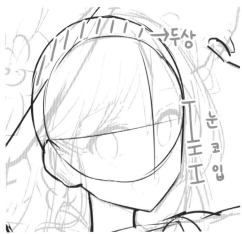

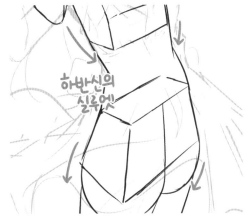

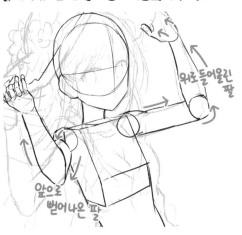

상반신과 하반신의 실루엣에 주의하며 도형화를 진행합니다.

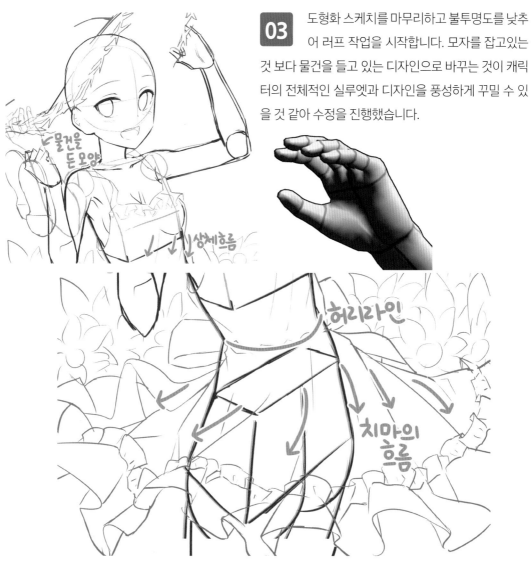

03 도형화 스케치를 마무리하고 불투명도를 낮추어 러프 작업을 시작합니다. 모자를 잡고있는 것 보다 물건을 들고 있는 디자인으로 바꾸는 것이 캐릭터의 전체적인 실루엣과 디자인을 풍성하게 꾸밀 수 있을 것 같아 수정을 진행했습니다.

04 허리 라인에 맞춰 흐름에 어긋나지 않도록 치마의 주름 방향을 잡아줍니다. 치마 주름 폭이 큰 치마를 그릴때는 프릴의 폭을 넓게하여 실루엣을 풍성하게 잡아주는 것이 더 예쁜 그림을 그릴 수 있습니다.

프릴 그리기

출처: https://youtu.be/3EKvUYK0tJo

출처: https://youtu.be/Pla2Fp7HXdU

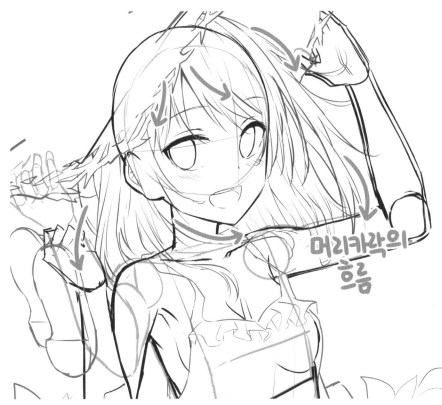

머리카락의
흐름

05 일러스트의 아래쪽에 해당하는 실루엣이 전체적으로 풍성하기 때문에, 머리카락의 실루엣은 자연스러울 정도로만 작업하여 그림에 집중할 수 있도록 진행합니다. 머리카락의 큰 흐름을 정하고 진행하면 작업하는데 수월합니다. 마지막으로 모자의 실루엣과 색감을 풍성하게 꾸며줄 수 있는 디자인 요소로 꽃을 추가합니다. 밀짚모자에 잘 어울리는 종류로 그리면 좋습니다. 자연물 종류는 실물 사진을 보고 그리는 것이 가장 자연스럽습니다.

히비스커스 그리기

출처: 네오아카데미 유튜브 https://youtu.be/fiPrlHMg7jk

그림 출처: https://c11.kr/asd9

Scan me

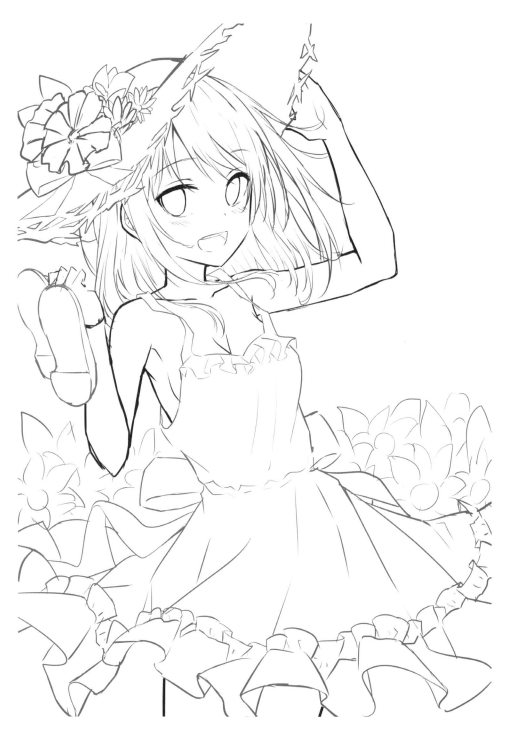

06 도형화 레이어를 끄고 러프 레이어를 확인합니다. 러프는 그림을 진행하며 뼈대가 되는 가장 기초 단계입니다. 스케치에서 구상했던 디자인 요소들의 흐름은 자연스러운지, 인체에 큰 문제는 없는지 마지막으로 점검합니다. 러프 레이어에서 최대한 자세하게 작업해두면 선화를 진행하며 헤매거나 그림의 형태가 크게 달라지지 않습니다. 때문에 러프 레이어 단계에서도 가능하면 얇은 선을 써서 작업하는 것이 좋습니다.

더 예쁜 선화 그리기

러프와 선화의 분위기가 너무 달라요! 러프때는 괜찮았는데, 선화를 진행하니까 그림이 이상해졌어요!
그림을 그리기 시작하면서 누구나 한번쯤은 겪게 되는 현상입니다.

러프 단계에서는 내가 그리고 싶었던, 원하는 분위기가 선명하게 묻어나는 반면 선화를 진행하면 진행할수록
이상하게 보인다던지, 원했던 분위기와는 전혀 다른 선화가 나오는 경우가 있습니다. 그림을 그리는 방법이 잘
못된 것은 아닙니다. 선화를 진행하며 자신에게 무의식적으로 묻어나오는 습관은 없는지 한번 점검해봅시다.

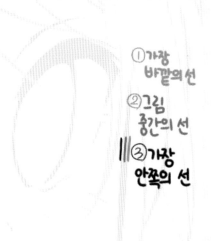

선화를 시작할 때 러프의 바깥쪽 선을 딸지, 러프선 중간
쪽 선을 딸지, 안쪽의 선을 딸지를 먼저 정해야합니다. 그
림의 어떤 부분은 가장 바깥쪽의 선을 따고 어떤 부분에
서는 가장 안쪽의 선을 딴다면 당연히 형태가 뒤틀려 예
쁜 선화가 나올 수 없습니다.

출처: 네오아카데미 유튜브
(https://youtu.be/nZzgkULzGbc,
https://youtu.be/xEmwJ3wKmrQ)

놓치기 쉬운 부분이지만, 확실하게 체크하여 더 예
쁜 선화를 그려봅시다.

Scan me

Scan me

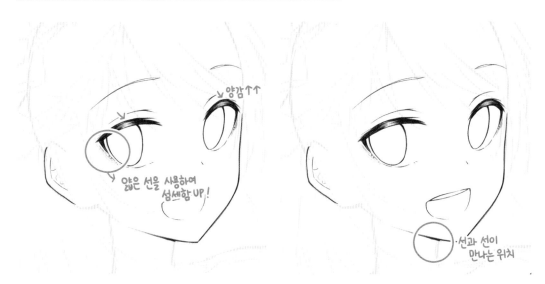

01 러프 레이어의 불투명도를 낮추고 선화 작업을 시작합니다. 필자는 한 레이어에 선화를 모두 그리기 보다는, 각각 레이어를 생성하여 작업하는 편입니다. 파츠를 분리하여 작업하면 훨씬 더 수정하기 용이합니다. 중간중간 레이어를 🔽 [아래 레이어와 결합] 혹은 ⬇ [아래 레이어에 전사] 기능을 사용하여 정리해주면 됩니다.

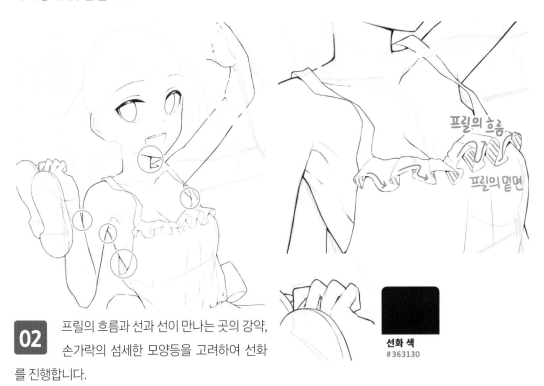

선화 색
#363130

02 프릴의 흐름과 선과 선이 만나는 곳의 강약, 손가락의 섬세한 모양등을 고려하여 선화를 진행합니다.

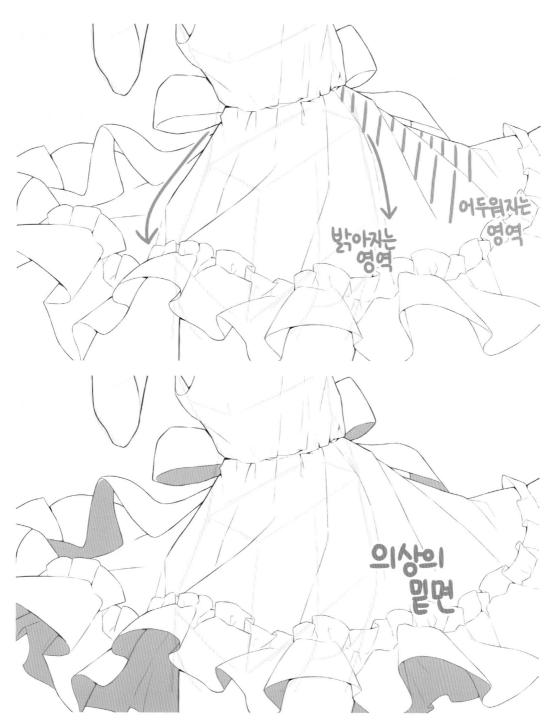

03 의상의 전체적인 실루엣을 고려하여 치마의 선화 작업을 진행합니다. 러프 단계에서 구상했던 치마의 흐름에 맞춰 가장 기초가 되는 주름을 작업합니다. 선화 진행 단계에서 미리 채색이 들어갈 면적을 나누어 선의 강약을 주는 작업을 해두면 일러스트의 퀄리티를 더 높일 수 있습니다.

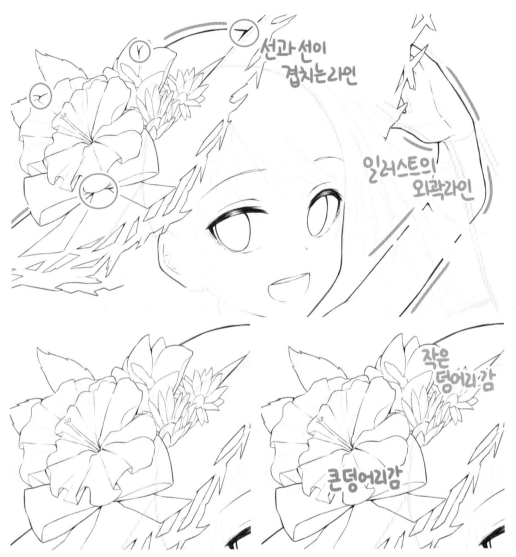

선과 선이
겹치는 라인

일러스트의
외곽라인

작은
덩어리감

큰 덩어리감

04 이어 밀짚 모자와 꽃의 선화를 진행합니다. 두상 위에 얹어진 느낌이 아니라, 모자를 확실하게 쓰고 있다는 느낌을 줄 수 있도록 자연스럽게 그리는 것이 중요합니다. 꽃의 경우 세밀하게 선화를 그려야 색을 얹었을 때 어색함 없이 어우러질 수 있습니다. 포인트로 디자인 요소를 작업할 때는 큰 덩어리와 작은 덩어리감에 유의하며 형태를 잡아 나갑니다.

챙모자 그리기

출처: 네오아카데미 유튜브
(https://youtu.be/gnZSq-FDm1U)

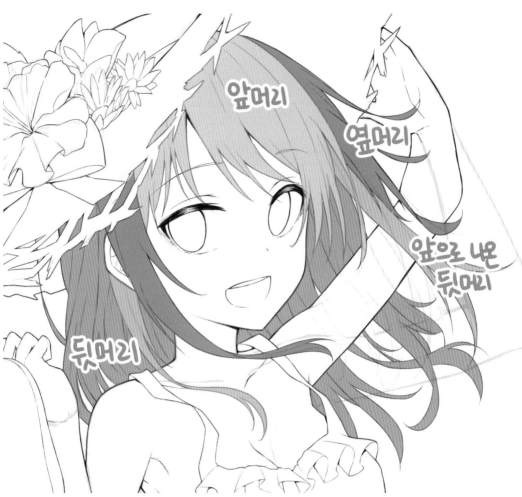

05 마지막으로 캐릭터의 머리카락 선화를 진행합니다. 머리카락은 바람에 날려 흐트러지는 자연스러운 형태가 중요합니다. 각각 앞머리, 옆머리, 앞으로 나온 뒷머리와 뒷머리 파츠로 분리하여 그려주면 입체감이 느껴지는 선화를 그릴 수 있습니다. 앞으로 나온 뒷머리의 경우 옆머리에 포함하여 작업하는 경우도 있습니다.

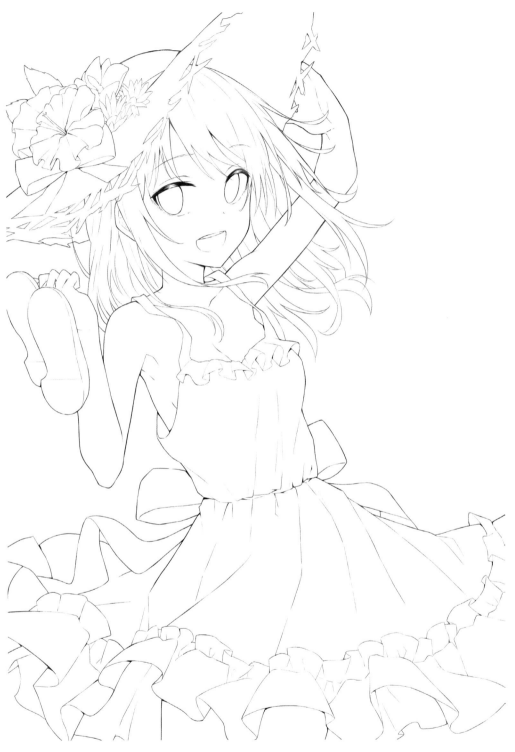

06 선화 작업이 완료되었습니다. 마무리 점검 후, 밑색을 넣는 단계로 넘어갑니다.

#3 캐릭터 채색

◆ 밑색

선화 레이어 아래에 채색 레이어 폴더를 생성하여 밑색 작업을 시작합니다. 채색 작업의 기초가 되는 클리핑 레이어의 색상은 개인의 취향대로 자유롭게 설정하면 됩니다. 대부분 흰색의 용지와 쉽게 구분할 수 있도록 회색 계열의 색상을 사용하는 편입니다.

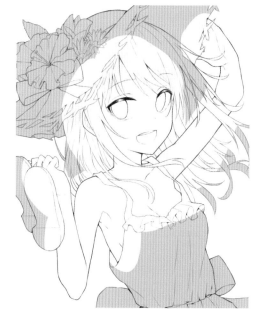

가장 먼저 피부색을 칠할 레이어를 생성하여 밑색을 작업합니다. 이렇게 영역 밖으로 삐져나가는 색상은 다른 레이어를 추가하여 작업하면 레이어의 순서에 따라 자연스럽게 가려지므로 정리할 필요 없습니다.

피부색
#fffbe8

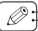

☀ [요술봉] 이용해서 밑색 채우기

밑색을 작업하다보면 선 아래까지 색이 깔리지 않아 채색 단계에서 비어보이는 경우가 종종 발생합니다. 특히
연한 브러쉬를 사용하여 작업하면 이런 현상이 두드러지는데, 간단한 방법으로 선 아래까지 색을 채워봅시다.

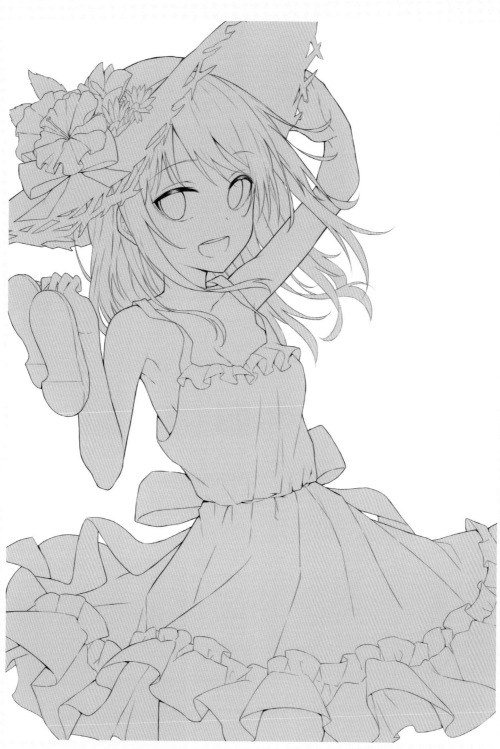

선 아래까지 깔끔하게 색이 들어간 레이어 완성!

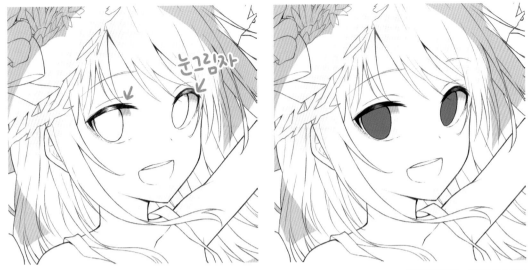

01 먼저 피부 레이어 위에 새로운 레이어를 생성하여 눈의
흰자와 눈 그림자를 작업합니다. 눈 그림자와 흰자 사이
에 피부색 계열의 선을 그어주면 더 또렷하고 반짝이는 눈동자를
연출할 수 있습니다. 눈 그림자 위에 새로운 레이어를 생성하여 눈
동자의 밑색을 채워줍니다.

눈흰자
#faf1ea

눈그림자
#c8bbc4

눈동자
#946d55

02 밀짚모자와 원피스, 신발에 각각 밑색을 작업
합니다. 원피스 색상이 흰색에 가까우므로 쉽
게 색을 칠하기 위하여 용지
색상을 일시적으로 흰색에서
회색으로 변경해주었습니다.

원피스
#faf9f5

밀짚모자
#c7aa97

신발
#eed7a2

용지 레이어와 선화 레이어가 합쳐졌어요!

종종 레이어를 정리하는 과정에서 용지 레이어와 선화 레이어가 합쳐지는 경우가 생기기도 합니다. 혹은, 선화 파일을 PSD로 저장하지않고 PNG나 JPEG로 저장한 경우에도 이 방법으로 쉽게 선화를 분리할 수 있습니다.

먼저 선화와 배경이 합쳐진 그림을 새로운 캔버스에 복사 Ctrl+C 붙여넣기 Ctrl+V 하여 가지고 옵니다. 혹은 저장된 파일을 [열기] 로 가지고 와도 됩니다.

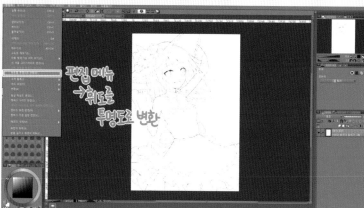

다음, 클립스튜디오 상단 패널에서 편집 메뉴를 선택한 후, [휘도를 투명도로 변환] 메뉴를 클릭합니다.

전체 그림이 투명화되어 손쉽게 선화만 분리해낼 수 있습니다.

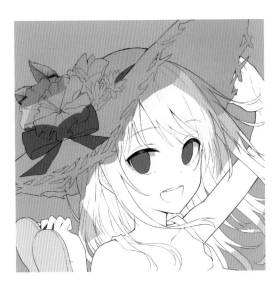
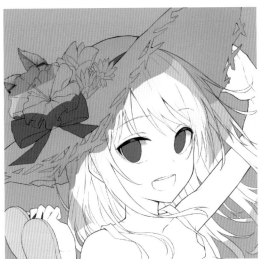

03 이어 새로운 레이어를 생성한 후 모자의 리본과 꽃에 밑색을 넣습니다. 채색을 진행하며 빠른 묘사를 위해 미리 풀잎에는 간단하게 명암을 넣어 형태를 만들어 두었습니다.

모자리본
#3c57b9

풀잎(밝음)
#99b150

풀잎(어둠)
#3f6634

꽃(노랑)
#eea13f

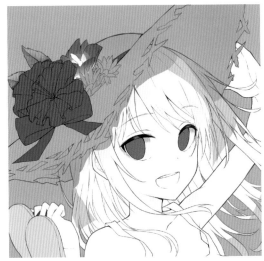

04 위에 새로운 레이어를 생성하여 나머지 꽃에 밑색을 작업합니다. 색상이 다른 영역은 레이어를 분리하여 작업하는 것이 이후 명암을 묘사하거나, 색을 수정할 때 편리합니다.

꽃(빨강)
#d8373f

꽃(보라)
#a35b93

꽃(어둠보라)
#98508c

꽃술
#fffee3

머리카락
#7a615a

드래그하여 한번에 밑색 채우기

출처: 클립스튜디오 공식 유튜브 채널 (https://youtu.be/4UJfYzmePt8)

클립스튜디오를 사용하며 밑색을 작업할 때 페인트통을 사용하여 작업하는 경우도 있을 것입니다. 이때 많은 사람들이 밑색을 채워야하는 영역을 일일이 클릭하며 색을 채울 것입니다. 클립스튜디오에서는 페인트통을 선택하여 색을 채워야하는 부위에 드래그하면 해당 영역에 동일하게 색상이 채워집니다. 굳이 영역 하나하나를 클릭할 필요 없이, 드래그하여 색 작업을 하면 작업 시간을 훨씬 빠르게 단축할 수 있습니다.

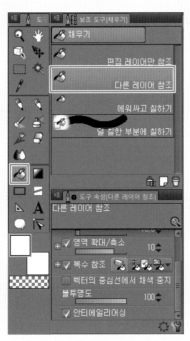

따로 설정을 만지거나 지정할 필요 없이, 색을 부을 영역을 타블렛 펜이나 마우스로 누른 상태로 쭉 드래그하면 색이 채워집니다.

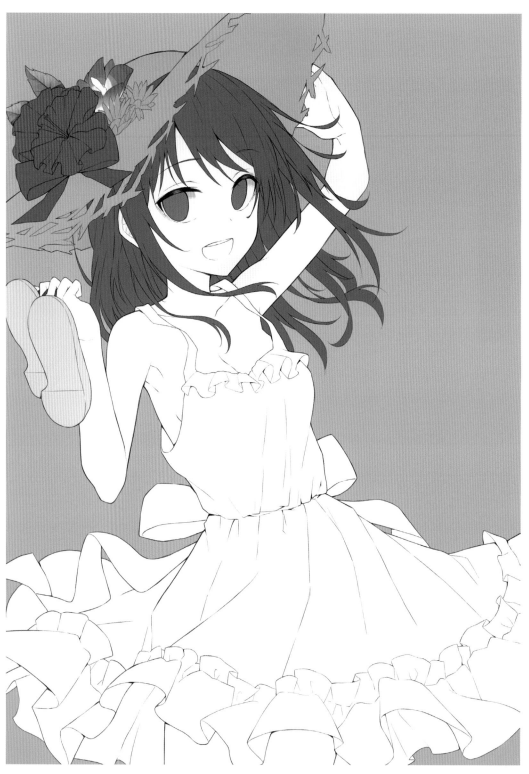

05 밑색 작업이 마무리되었습니다. 색이 덜 채워진 부분은 없는지 최종적으로 확인한 후, 묘사 단계로
넘어갑니다.

◆ 묘사

피부양감
#faebd9

1차명암
#f8c8b3

01 먼저 얼굴을 중심으로 피부 묘사를 시작합니다. 얼굴 부분에 모자로인한 그림자가 진하게 생기므로, 영역을 미리 나누어 피부의 양감을 잡습니다. 이후 머리카락의 실루엣과 팔이 접히는 부분, 옷의 그림자가 생기는 부분에 1차 명암을 작업해둡니다.

홍조
#ff8479

2차명암
#dd8882

02 눈가 아래에 홍조를 묘사하고, 위에 새로운 레이어를 생성하여 2차 명암을 작업합니다. 2차명암 영역은 1차명암을 벗어나지 않도록 주의합니다.

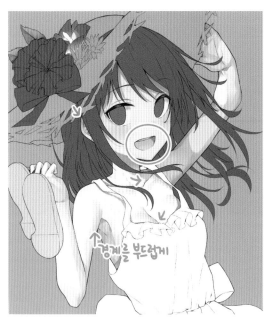
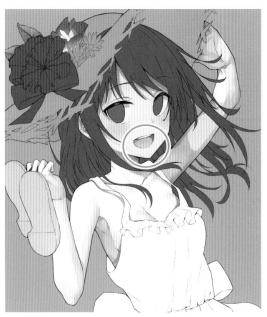

03 새로운 레이어를 생성하여 입 안쪽과 치아에 색을 입혀 간략하게 묘사합니다. 영역이 좁은 경우에는 굳이 레이어를 여러 개 생성하지 않고 묘사하는 경우도 있습니다.

입(밝음)	입(중간)	입(어둠)	치아표현
#f6b9a4	#e48b77	#c56965	#fef5ea

04 빛을 강하게 받는 부분에 밝은 색상을 얹어 밝은 부분을 묘사합니다. 그림자 영역을 확 늘려 명암대비가 확실하게 느껴질 수 있도록 수정하였습니다.

빛	피부그림자
#fffbf1	#f0b7a7

05 마지막으로 귀 뒤쪽에도 밝은 빛을 얹어 흐름이 엇나가지 않도록 수정합니다. 팔 부분에 신발 형태의 그림자를 추가하여 그림에 입체감이 느껴지도록 터치해줍니다. 작은 부분이라도 놓치지 않고 꼼꼼하게 묘사하여 그림의 밀도를 올려주면, 더 완성도 있는 그림을 그릴 수 있게 됩니다.

06 다리 파츠에 명암을 작업합니다. 옷에 가려지는 부분이 많기 때문에 어두운 색으로 과감하게 확 깔아주어도 무관합니다.

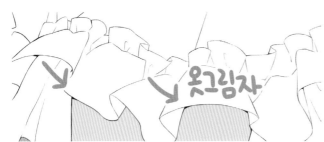

07 먼저 옷 그림자에의한 피부 양감을 먼저 잡습니다. 어두운 색으로 그림자를 잡았습니다.

피부양감
#f0d1c2

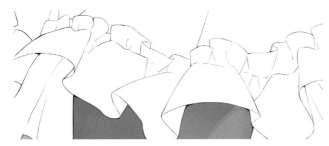

08 얼굴 피부 묘사와 균형을 맞추기 위하여 다리의 색감을 더 어둡게 잡아줍니다. 1차 명암과 2차 명암을 나누어 그림의 밀도를 올립니다.

1차명암
#cf9491

2차명암
#ae7271

09 명암 작업을 마무리한 영역 위에 빛의 방향에 맞추어 밝은 색상을 터치합니다. 가능하면 색을 나누어 밀도를 올리는게 그림의 완성도를 높일 수 있는 방법 중의 하나입니다.

빛
#f0dac9

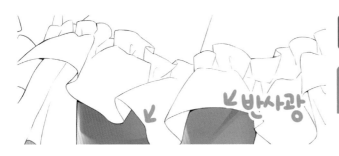

10 옷의 실루엣으로 그림자가 지는 영역에 가볍게 반사광을 터치하여 다리 묘사를 마무리합니다.

반사광
#b98b8d

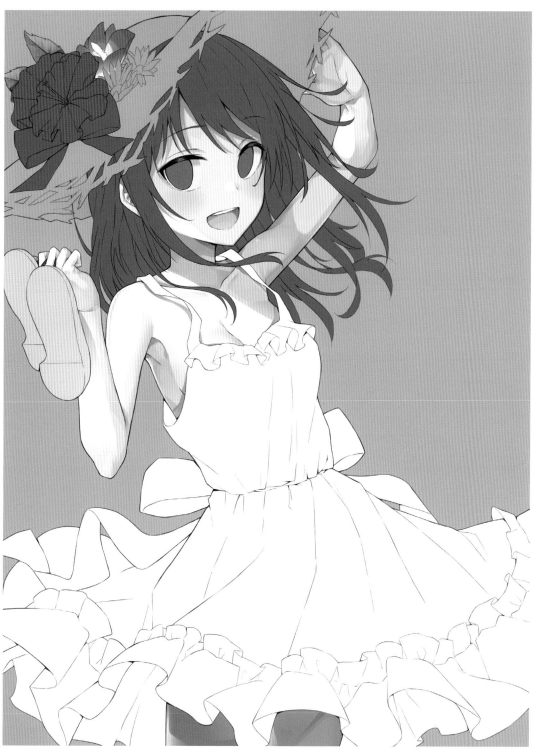

11 피부 묘사가 마무리 되었습니다. 그림의 전체적인 흐름을 점검하고, 눈 채색으로 넘어갑니다.

12 눈은 사실상 그림을 그리는 작가의 취향이 가장 크게 두드러지는 영역이기도 합니다. 같은 작가의 그림이라도 눈을 그리는 방법이 그림마다 조금씩은 다른 경우도 많습니다. 반짝반짝한 눈동자를 묘사할 때는 기본적으로 밀도를 올려 투명하게 반짝거리는 느낌을 연출하는 것이 좋습니다.

13 눈동자에 명암을 넣는 단계입니다. 눈은 일러스트에서 캐릭터의 인상을 좌우하는 것은 물론, 독자의 시선이 가장 먼저 향하는 곳 입니다. 가능한 밀도를 높여 그리면 그림의 퀄리티가 상승합니다.

둥근 형태
양감

양감
#6f443d

14 밑색으로 설정한 색보다 어두운 색을 골라 눈동자의 둥근 형태에 맞추어 양감을 잡습니다.

눈꺼풀로
가려지는 영역

15 양감으로 설정한 색보다 어두운 색을 골라 눈동자 전체에 1차 명암을 넣습니다. 동공과 홍채의 둥근 형태를 묘사합니다.

1차명암
#4b272b

16 눈동자의 위쪽 부분에 2차 명암으로 어두운 색을 살짝 터치합니다. 더 깊이감 있는 눈동자를 묘사할 수 있습니다.

2차명암
#2f1b26

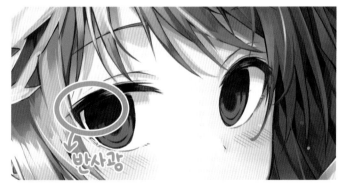

17 캐릭터의 시선 방향 쪽에 가벼운 반사광을 터치합니다. 어두운 색 위에 밝은 색이 얹어져 투명하게 반질거리는 느낌을 낼 수 있습니다.

반사광
#342934

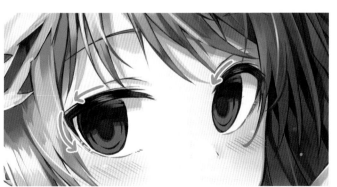

18 눈동자의 외곽 라인을 따라 밝은 색을 사용하여 둥글게 터치해줍니다. 눈동자가 한층 더 반짝거리고, 빛을 받아 반짝이는 느낌을 묘사할 수 있습니다.

밝은부분
#6d5667

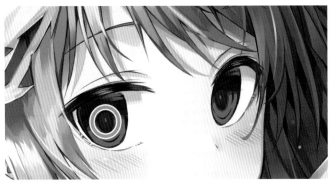

19 눈동자의 동공 안쪽에 밑색과 동일한 색상을 사용하여 타원형의 점을 찍어주었습니다. 동공 안쪽에 밝은 색으로 비치는 느낌을 추가하면 눈동자의 밀도가 올라가 완성도 있는 눈을 그릴 수 있게 됩니다.

20 눈동자의 아랫부분을 발광 레이어를 사용하여 화사하게 밝혀줍니다. 빛을 많이 받아 색이 확 밝아지는 부분이므로 레이어 속성을 사용하면 편리합니다.

눈아래(발광)
#6d5667

브러쉬 효과 사용하기

[보조도구상세] 메뉴에 진입하여 브러쉬에 종이재질을 씌워 사용하면 텍스쳐 형태의 브러쉬를 사용할 수 있습니다. 눈동자와 같이 시선을 확 사로잡는 부분에 주로 사용하면 좋은 효과를 볼 수 있습니다. 필자가 가장 자주 사용하는 종이 효과는 [marble]입니다.

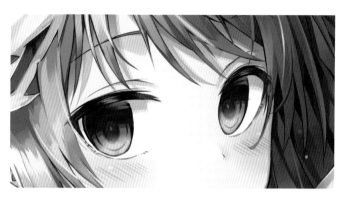

21 에어브러쉬에 종이재질을 씌워 눈 아래부분을 밝혀주었습니다. 종이 특유의 질감이 눈동자 아래쪽에 묻어나며 일반 브러쉬로 터치했을 때 보다 더 밀도있는 눈동자를 묘사할 수 있습니다.

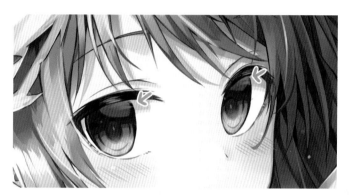

22 눈동자의 앞머리 부분에 보라색 계열의 반사광을 가볍게 터치합니다. 어두운 영역에 밝은 색상이 어우러지며 한결 투명한 느낌을 낼 수 있게 됩니다. 눈 그림자 색상을 어둡게 사용할수록 효과가 극대화됩니다.

반사광1
#644a61

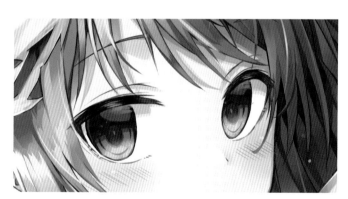

23 채도가 높은 색상을 사용하여 반사광 영역 위에 영역을 나누어 터치해줍니다. 빛을 강하게 받는 연출을 할 수 있습니다. 색상닷지 레이어를 사용하여 묘사했습니다.

반사광2(색상)
#644a61

24 눈동자의 마무리 단계입니다. 하이라이트 영역을 미리 나누어봅니다. 하이라이트 아래에 경계처럼 색상이 들어가면 반짝이는 느낌이 극대화됩니다.

25 마지막으로 미리 나누어둔 영역 위에 흰 색을 사용하여 하이라이트를 칠해줍니다. 눈동자 안쪽에도 색조를 돌려가며 원을 찍어주어 밀도를 높여줍니다. 눈동자 채색이 마무리 되었습니다.

블러 기능으로 흐리기

그림을 그리다보면 여러가지 보정 방법이 있지만 종종 멀리 있는 물체를 블러(흐리기) 기능으로 조절할 때가 있습니다. 이때 알아두면 유용한 팁 입니다. 기능의 효과적인 차이를 보기 위해 배경 영역의 일부를 투명화한 상태에서 작업했습니다.

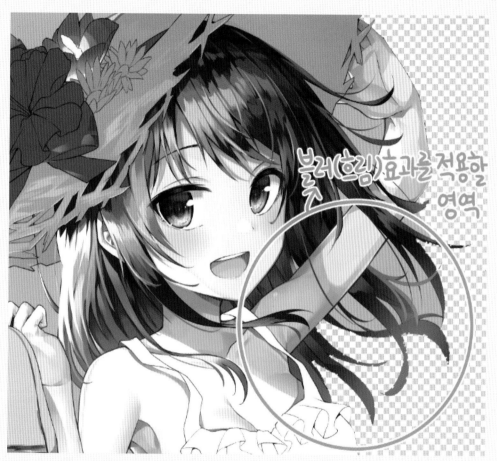

배경 레이어를 지운, 투명화되어 있는 부분에 클립스튜디오의 기본 흐리기 브러쉬를 사용합니다.

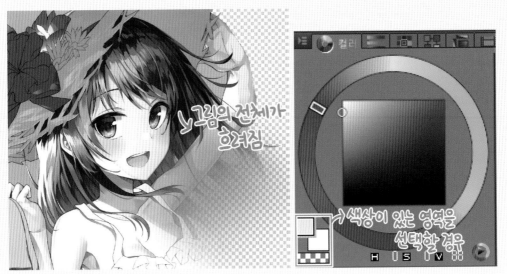

컬러 팔레트에서 색상이 있는 영역을 선택하고 그림에 흐리기 브러쉬를 칠할 경우 그림의 전체 영역이 흐려집니다.

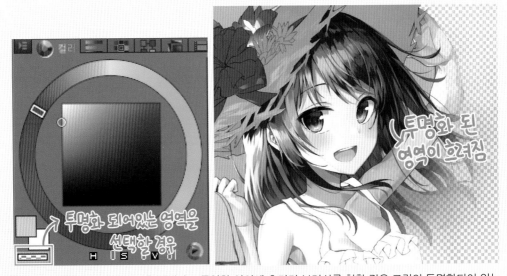

그러나 투명화 되어있는 영역을 선택하고 동일한 영역에 흐리기 브러쉬를 칠할 경우 그림의 투명화되어 있는 부분 위주로 흐리기 효과가 적용됩니다. 예시를 보여드리기 위하여 브러쉬 크기를 1000으로 확대하여 사용하였습니다. 자신의 그림에 적용할 때는 브러쉬의 크기를 조절하여 사용하면 됩니다. 멀리 있는 물체를 흐릴 때나, 거리감을 표현하고 싶을 경우, 물에 번진듯한 묘사를 할 때 사용하면 매우 유용합니다.

클립스튜디오 브러쉬에 레이어 효과 씌우는 방법!

그림을 그린 레이어 전체에 효과를 씌우는 것이 아닌, 사용하는 브러쉬에 자체에 효과를 씌우는 방법입니다.

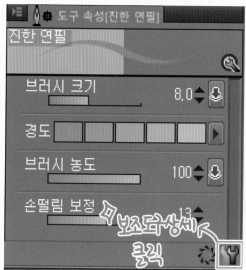

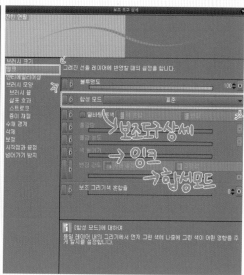

먼저 사용하는 브러쉬의 [도구 속성] 카테고리에서 우측 하단의 [보조 도구 상세] 메뉴를 눌러 진입합니다. 메뉴를 연 상태에서 [잉크] 카테고리의 [합성 모드] 부분을 클릭합니다.

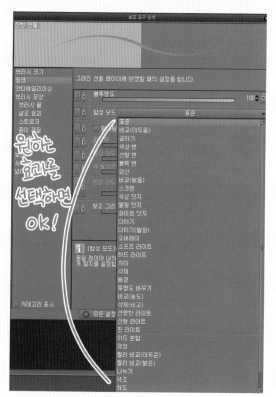

배경 레이어를 지운, 투명화 되어있는 부분에 클립스튜디오의 기본 흐리기 브러쉬를 사용합니다.

참 쉽죠?

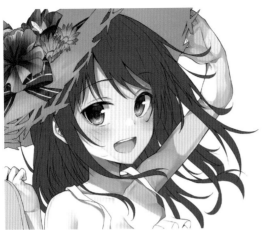
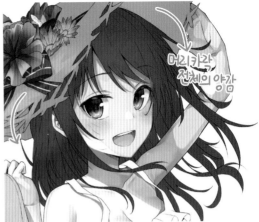

머리카락
전체의 양감

ㅡ가려지는 부분

어두워지는
부분

26 머리카락의 명암 작업에 들어가기 전, 가장자리 부근을 어두운 색으로 부드럽게 문질러 전체적인 양감을 잡아줍니다. 이후 명암 작업을 하며 가이드로 삼게 됩니다. 경계가 너무 두드러지지 않도록 가볍게 문질러주면 됩니다. 이후 1차 명암을 넣으며 머리카락의 큰 흐름을 묘사합니다.

양감
#6a5356

1차명암
#4f2828

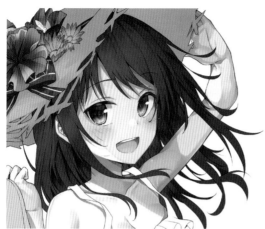

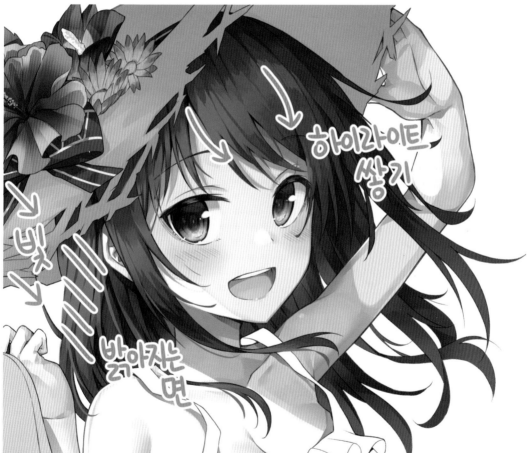

27 밝은 면과 어두운 면을 명확하게 구분지어 밀도를 쌓은 후, 위에 하이라이트의 형태를 묘사합니다. 빛을 강하게 받는 부분은 밝은 색을 넓게 얹어 명암 대비가 분명하게 느껴지도록 작업합니다. 머리카락의 큰 흐름에 맞춰 방향이 어긋나지 않도록 둥글게 칠한다고 생각하면 수월합니다.

하이라이트
#887169

2차명암
#372736

푸른계열
#50566a

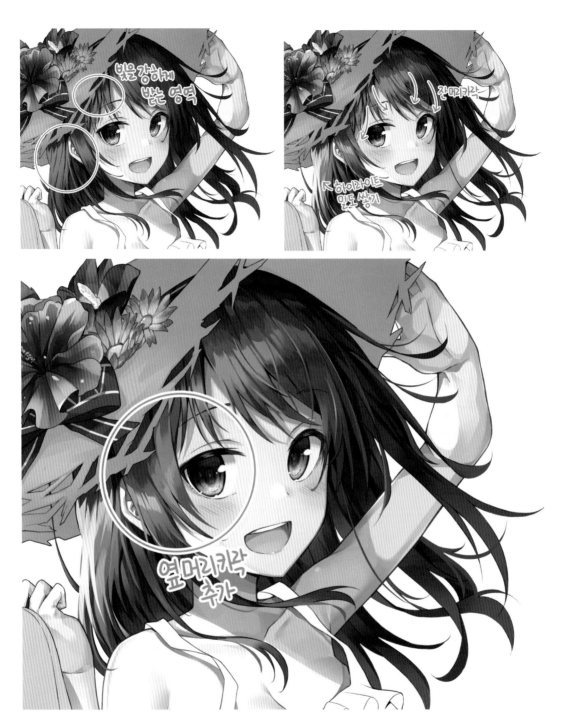

28 어느 정도 명암 묘사를 마무리한 후 하이라이트 묘사를 시 작합니다. 빛을 강하게 받는 영역 위주로 색을 얹습니다. 같은 하이라이트라도 빛을 받는 방향과 구역에 따라 색조를 돌려가 며 색을 칠합니다. 훨씬 퀄리티 있는 작업물을 만들어낼 수 있습니다.

하이라이트1
#b08b76

하이라이트2
#dbbda0

하이라이트3
#f9e7d8

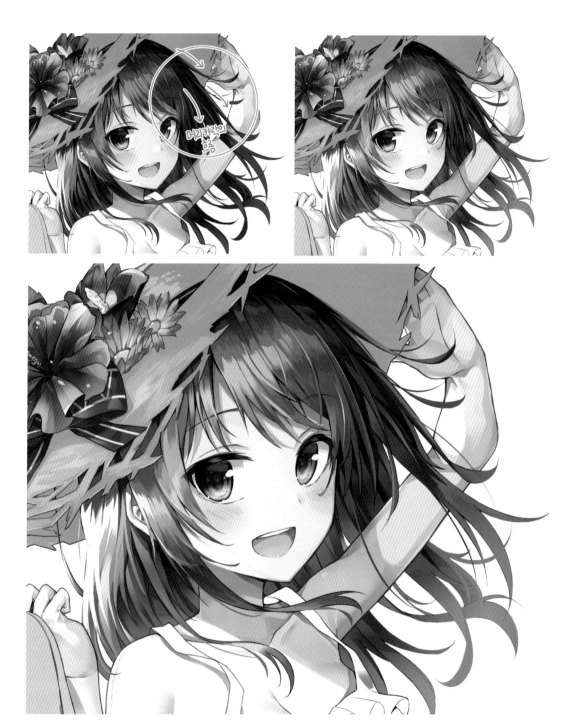

29 머리카락의 큰 덩어리감을 벗어나지 않는 선에서 잔머리카락을 추가하여 실루엣을 더 풍성하게 만들어줍니다. 인물의 뒤쪽에 자리한 머리카락에는 푸른색감을 터치하여 거리감이 느껴질 수 있도록 터치하고, 보정을 통해 마무리합니다.

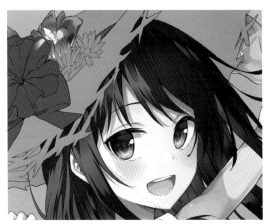

→밀짚모자의
질감묘사

↑
그림자
영역

←

30 밀짚모자의 명암 묘사 단계입니다. 전체적인 양감을 잡고, 1차 명암과 2차 명암을 적절하게 사용하여 원하는 질감이 나올때까지 얇은 브러쉬를 사용하여 묘사합니다. 어느 정도 묘사를 마무리한 후에는, 모자의 안쪽 어두운 면에 그림자를 넣습니다.

양감
#b9917e

1차명암
#a57675

2차명암
#866568

모자안쪽
#8b686a

1차명암
#7e5c60

2차명암
#5f4043

실루엣그림자
#836377

1차명암
#262d8d

2차명암
#201b74

31 모자 안쪽 그림자 영역에도 빠트리지않고 밀짚모자 특유의 질감을 묘사합니다. 1차 명암과 2차 명암을 적절하게 나누어 칠합니다. 거친 질감을 가지는 물체이므로 터치감을 남겨 작업합니다.

모자 안쪽의 질감 묘사를 어느 정도 마무리한 다음 모자의 리본과 꽃으로 그림자가 지는 부분에 명암을 넣습니다. 모자에 리본이 묶여있는 형태이므로 리본에 명암을 넣을 때 특유의 반짝이는 재질감과 구김이 느껴지도록 영역을 나누어 색을 칠합니다.

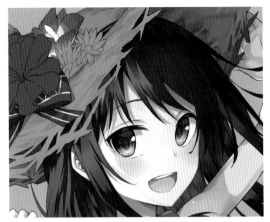

32 리본에 표준 레이어를 사용하여 무늬를 그려준 후, 이어 꽃에 명암 작업을 시작합니다. 전체적인 색감의 밸런스를 맞추기 위하여 밝고 어두운 경계를 나누어 채색합니다.

1차명암	2차명암	1차명암
#ec9039	#cd5e20	#78122a

33 붉은색 꽃의 외곽 라인을 따라 밝은 색을 얹어 빛을 받는 부분을 묘사한 후, 보라색 꽃에도 명암 작업을 합니다. 밝은 부분과 어두운 부분의 밸런스를 유지하며 채색해야 전체적인 색감이 너무 탁하거나 밝아지지 않습니다.

빛
#ffb591

1차명암
#7d3c6d

2차명암
#682c5b

빛
#c1749a

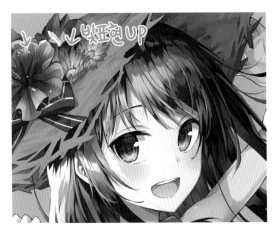

34 모자와 꽃 부분에 색감을 추가하여 밀도를 높여줍니다. 색감을 다채롭게 사용하며 면적을 나눌 수 있는 부분은 가능하면 다양하게 나누어 주면 보다 더 완성도 있는 그림을 그릴 수 있습니다. 빛을 상대적으로 덜 받는 부분과 많이 받는 부분을 나누고, 색감 대비가 분명하게 보일 수 있도록 경계를 너무 흐리지 않는 것이 중요합니다.

모자추가묘사
#ccb697

35 머리카락의 빛을 강하게 받는 부분을 묘사했던 것처럼, 인물의 뒤에서 빛이 들어오는 것을 의식하며 모자 옆 부분을 밝게 채색합니다. 전체적인 흐름이 엇나가는 것은 없는지, 상대적으로 그림의 밀도가 낮은 곳은 없는지 점검한 후 채색을 마무리합니다. 이 단계에서 피부의 자연스러운 묘사를 위해 홍조 위에 빗금을 그려주었습니다. 밀짚모자 채색이 마무리 되었습니다.

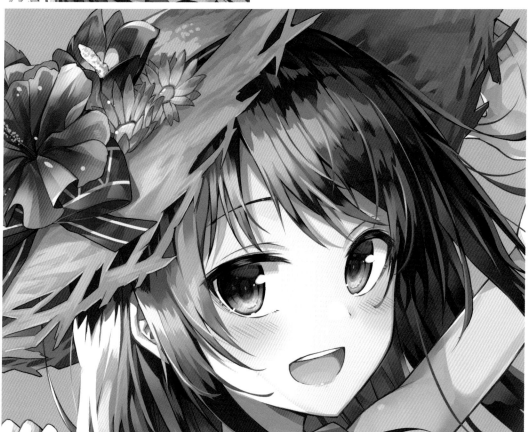

 밀짚모자 묘사하기

출처: 네오아카데미 유투브
https://youtu.be/yGREvVOgQPM

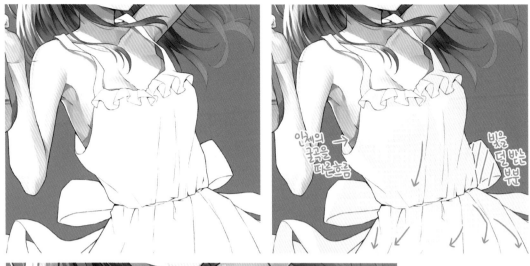

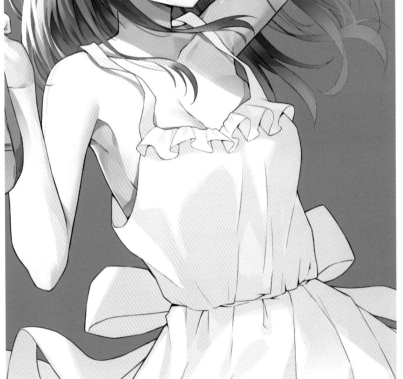

1차명암
#f5efe7

곱하기

1차명암
#eaddcf

100 % 곱하기
2차 명암

100 % 곱하기
1차 명암

100 % 표준
레이어 8

36 원피스에 명암 작업을 진행합니다. 옷의 면적은 큰 덩어리와 작은 덩어리로 나누어 칠하는 것이 좋습니다. 일러스트의 완성도는 곧 밀도와 직결되는데, 옷에서 상세하게 나눌수록 더 퀄리티 있는 작업물을 낼 수 있기 때문입니다. 선화 단계에서 미리 나누어보았던 옷의 면적대로 넓게 명암을 넣습니다. 1차 명암을 칠한 영역 위에 동일한 색상을 [곱하기] 속성으로 칠합니다. 색상이 어두워지는 것을 볼 수 있습니다.

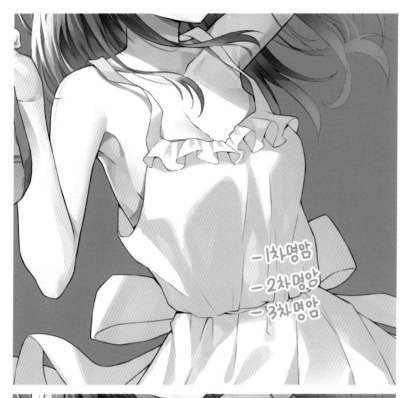

곱하기	**곱하기**
2차명암	**3차명암**
#d0cac1	#6a6e84

37 명암이 들어가는 영역을 간략하게 나누어봅시다. 명암의 전체적인 흐름을 [밝은색 - 중간색 - 어두운 색]으로 봤을 때 1차 명암은 밝은색, 2차명암은 중간색, 3차명암은 어두운색에 해당됩니다. 그림의 전체 면적의 50%는 중간톤이 차지할 수 있도록 밸런스를 고려하여 작업해야합니다. 밝은 영역이나 어두운 영역이 너무 넓게 칠해지면 전체적인 색감이 초기 구상과 달라질 수 있습니다. 어두운 색의 명암은 주름과 주름이 만나는 곳, 옷의 실루엣이나 머리카락의 실루엣으로 가려지는 곳, 빛을 받지 않는 곳 위주로 칠해주면 됩니다. 옷의 밑면은 빛을 받지 않는 영역에 해당됩니다.

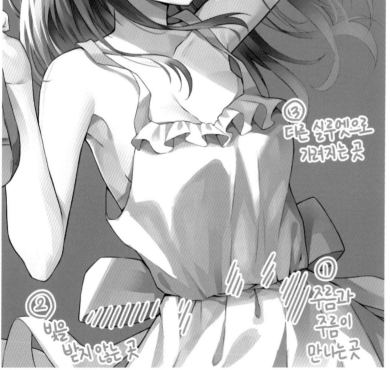

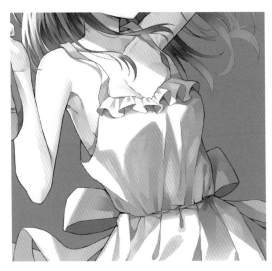

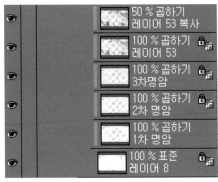

	50 % 곱하기	
	레이어 53 복사	
	100 % 곱하기	
	레이어 53	
	100 % 곱하기	
	3차명암	
	100 % 곱하기	
	2차 명암	
	100 % 곱하기	
	1차 명암	
	100 % 표준	
	레이어 8	

38 3차 명암을 작업한 레이어를 복사 `Ctrl + C` 붙여넣기 `Ctrl + V` 하여 생성해주고, 불투명도를 50%로 낮추어줍니다.

39 동일한 레이어의 불투명도를 조절하여 전체적인 명암의 색상을 더 다양하고, 깊이감 있게 연출합니다. 여러 가지 색조를 돌려가며 터치감이 남도록 작업하면 자칫 채색이 지저분하게 보일 수 있으므로, 동일한 레이어의 불투명도를 조절하여 연출하였습니다.

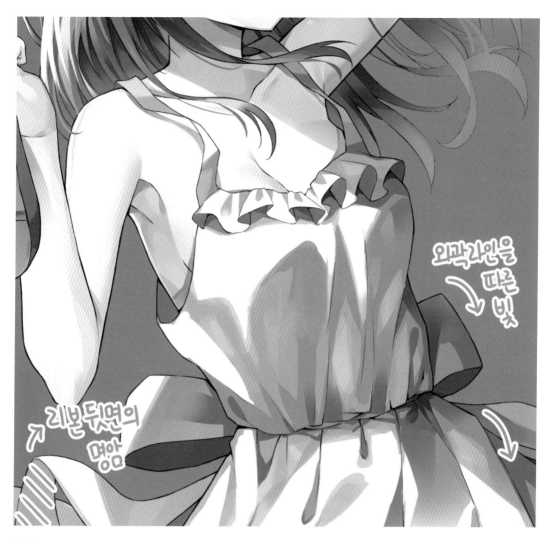

외곽라인을 따른 빛

리본 뒷면의 명암

40 명암 묘사가 어느 정도 마무리 되었으므로, 외곽라인을 따라 선을 따듯 빛을 얹어 마무리합니다. 의상의 전체적인 흐름에 어긋나는 부분은 없는지, 레이어 순서에 문제는 없는지 마지막으로 점검합니다.

빛
#dde7ec

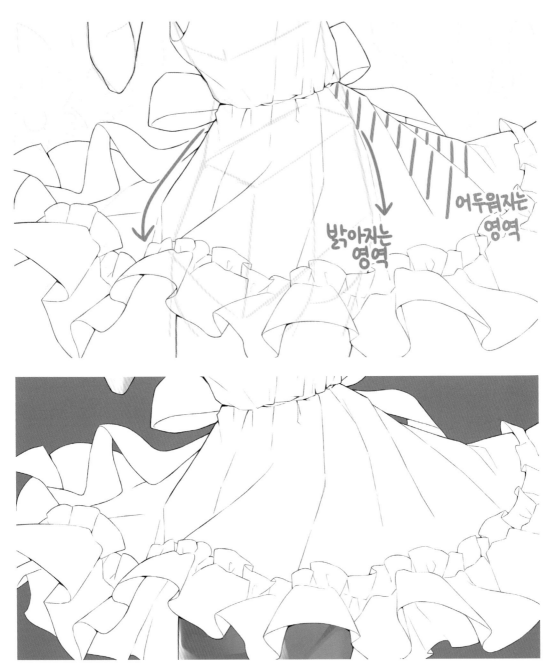

어두워지는
영역

밝아지는
영역

41 치마의 명암 묘사 단계입니다. 선화 단계에서 미리 면적을 나누어 본 것 처럼, 어두워지는 영역과 밝아지는 영역의 면적을 대략적으로나마 구상해봅니다. 전체적인 색감이 너무 탁해지지 않도록 유지하는 것이 중요합니다.

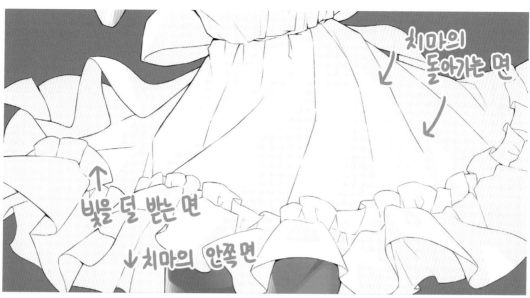

치마의
돌아가는 면

빛을 덜 받는 면

↓ 치마의 안쪽면

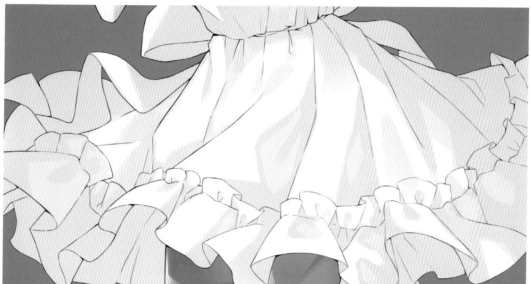

42 선화에서 나눈 면적대로 1차 명암을 칠합니다. 빛을 받아 상대적으로 밝아지는 영역은 그대로 두고, 그림자가 지는 영역에 곱하기 레이어를 사용하여 동일한 색상으로 다시 면적을 나눕니다. 곱하기 레이어를 사용하면 같은 색을 스포이드로 고르더라도 어두운 색으로 나타납니다. 어두워지는 부분에 과감하게 색상을 얹어 원피스가 흩날리는 느낌을 보다 자연스럽게 연출합니다. 치마의 안쪽면과 빛을 덜 받는 부분에 전체적으로 색상이 들어간 것을 볼 수 있습니다.

100 % 곱하기
2차 명암

100 % 곱하기
1차 명암

100 % 표준
레이어 8

곱하기

1차명암
#f5f0e6

2차명암
#ebdfd2

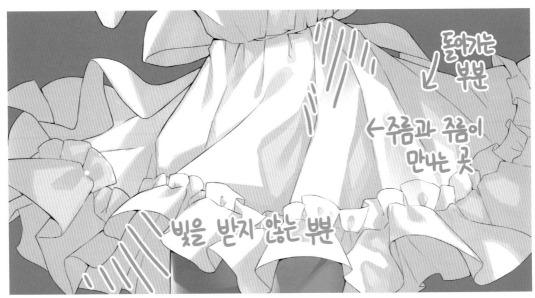

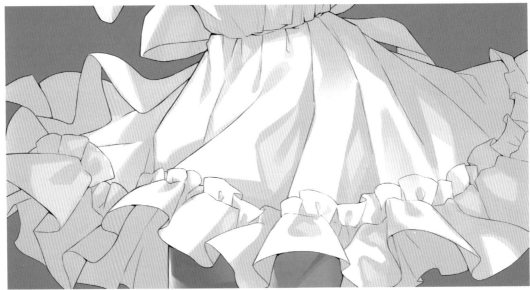

43 원피스의 돌아가는 부분과 주름과 주름이 만나는 곳, 빛을 받지 않아 어두워지는 영역에 3차 명암을 얹습니다. 마찬가지로 곱하기 레이어를 사용하여 동일한 색상을 더어둡게 발색하여 사용합니다. 색감이 자연스럽게 어우러지며, 위화감 없이 명암 단계를 진행할수 있습니다. 밝은 부분의 색상은 그대로 둔 상태에서 어두운 면을 부각시키며 색감을 더 다양하게 연출합니다.

곱하기

3차명암
#d0ccc3

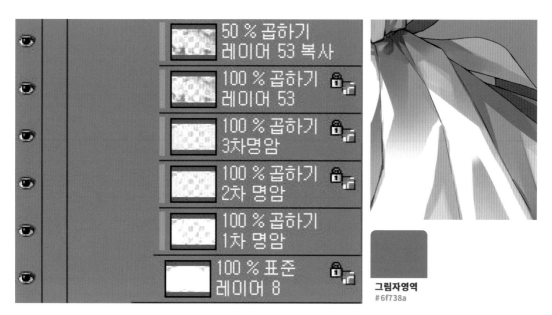

그림자영역
#6f738a

44 동일한 영역에 색을 칠한 레이어를 복사하여 불투명도를 낮추어 위에 겹쳐줍니다. 색감을 추가적으로 보정할 필요 없이 전체적인 원피스의 색감이 자연스럽게 조절되었습니다. 명암 대비가 더 선명해져, 깊이감 있는 연출을 할 수 있습니다. 전체적인 색감의 밸런스는 유지되고, 면적이 나뉘어 그림의 전체적인 밀도가 상승합니다.

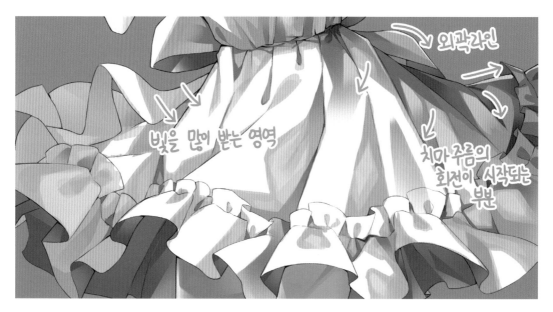

45 어느 정도 원피스의 묘사가 마무리 되었으므로, 상반신 부분에 작업했던 것 처럼 외곽 라인을 따라 밝은 색상의 빛을 얹어 묘사합니다. 원피스의 주름 묘사가 마무리되었습니다.

빛
#dde7ec

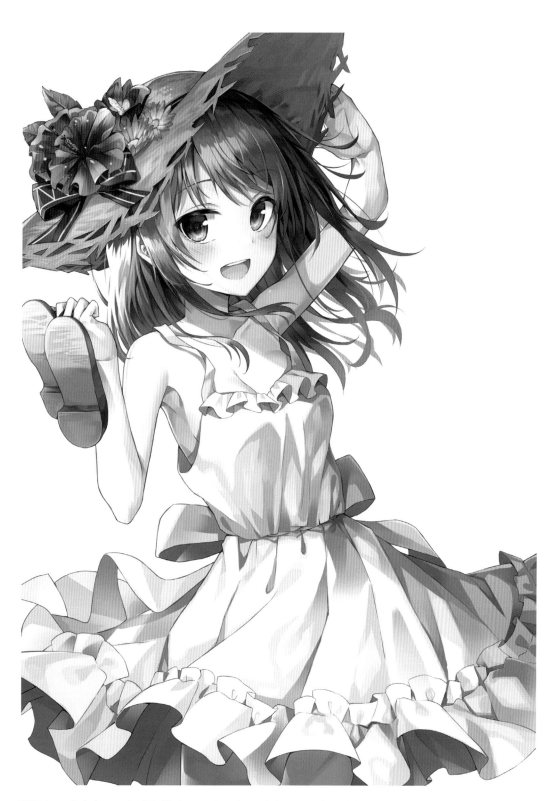

46 마지막으로 용지를 흰색으로 되돌리고, 일러스트를 마무리합니다.

ILLUST MAKER

NEOACADEMY ILLUST TUTORIAL BOOK SERIES

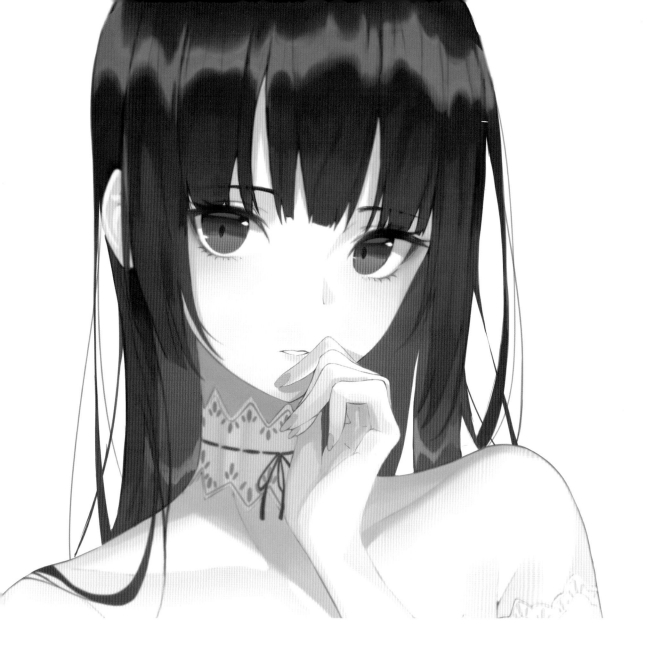

프로피 튜토리얼 I

#1 아이디어 구상

◆ 캐릭터 설정

캐릭터 원화의 경우 캐릭터 자체의 설정과 직업을 최대한 잘 표현하는 것이 중요하지만 단순한 캐릭터 일러스트의 경우에는 보다 자유로운 구상을 하는 것이 가능합니다. 캐릭터의 설정 보다는 그리고 싶은 구도, 포즈, 색 등을 먼저 구상한 후 캐릭터의 성격이나 그 외의 설정을 정해도 문제 없이 일러스트를 완성할 수 있습니다. 이번에 진행할 튜토리얼에서는 표현하고자 하는 색을 위주로 일러스트를 구상해 보겠습니다.

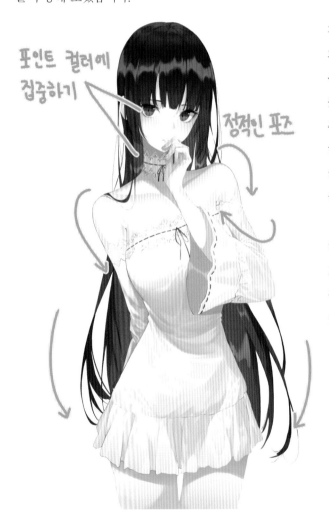

길게 내려오는 생머리에 머리카락의 겉과 안의 색이 다른 시크릿 투톤 헤어가 중심인 일러스트를 구상해봅시다. 머리카락의 안쪽 색은 붉은색으로 포인트를 주고 눈도 그에 맞춰 붉은색으로 정합니다. 이번 일러스트의 핵심인 시크릿 투톤 헤어를 돋보이게 하기 위해 그 외의 색은 하얀색으로 정해줍니다.

헤어 컬러를 중심으로 하는 일러스트이기 때문에 캐릭터의 전신을 그리기 보다는 상반신 위주로 머리카락이 돋보일 수 있게 합니다.

#2 러프 및 선화

무엇을 그릴지 정해졌다면 캐릭터의 인체 러프를 먼저 그려줍니다. 정적인 포즈를 그릴 때에도 단순한 정면보다는 측면으로 틀거나 앵글을 넣는 등 흥미로운 요소를 추가해 주는 것이 좋습니다. 앵글을 많이 넣게 되면 이번 그림의 포인트인 머리카락 안쪽이 잘 안보이기 때문에 앵글을 넣는 대신 살짝 오른쪽으로 몸을 틀어서 그려줍니다.

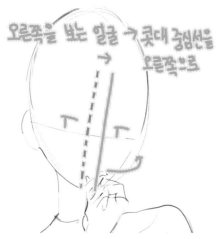

얼굴을 그릴 때는 십자선을 사용해 콧대선의 위치와 눈의 가로선의 위치를 그려줍니다. 오른쪽으로 살짝 돌린 얼굴을 그릴 것이기 때문에 콧대 중앙선을 오른쪽으로 옮겨서 얼굴이 측면으로 돌아간 것을 표현해 줍니다.

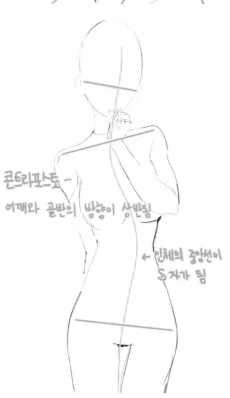

어깨와 골반의 방향을 상반되게 그려 몸의 곡선을 S자로 만들어서 직선보다 곡선의 느낌을 강하게 만듭니다. 얼굴도 일자가 아니라 어깨와 반대방향으로 기울여서 전체적인 느낌을 흥미롭게 만드는 동시에 귀여운 느낌을 강조해줍니다.

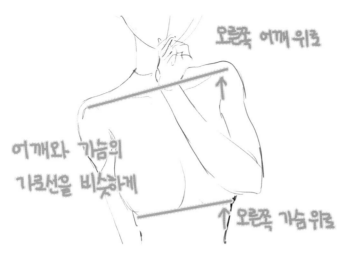

01 한쪽 팔이나 어깨를 위로 올릴때는 가슴의 위치도 그에 맞게 바꿔줘야 합니다. 오른쪽 어깨가 위로 올라간 경우에는 오른쪽 가슴의 위치도 살짝 위로 올려주어서 어깨선과 가슴선을 평행하게 만들어야 어색하지 않게 그릴 수 있습니다.

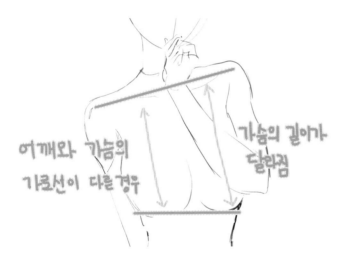

02 한쪽 어깨가 올라간 반면 가슴선에는 변화가 없다면 올라간 어깨의 가슴 길이가 길어져 밸런스가 맞지 않게 됩니다.

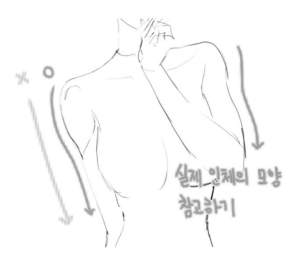

03 팔이나 다리는 원통형이지만 직선이 아니라 완만한 곡선으로 이루어져 있습니다. 근육을 강조해서 그릴 필요는 없지만 기본적인 실루엣은 실제 사람의 인체를 참고해서 그리면 보다 자연스럽게 그릴 수 있습니다.

04 기본 인체의 형태가 완성되었으면 그 위에 얼굴과 머리카락, 옷을 그려줍니다. 러프를 그리고 불투명도를 낮춘 뒤 그 위에 새 레이어를 생성해 선을 따줍니다.

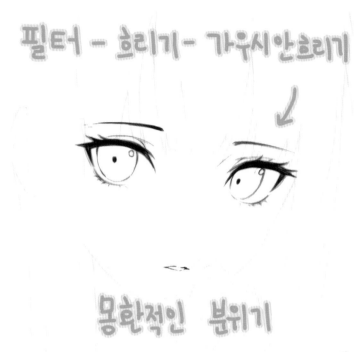

먼저 이목구비를 그려줍니다. 소극적인 느낌의 포즈에 맞게 눈썹의 앞머리를 살짝 올리고 입을 작게 벌려 그립니다. 얼굴 왼쪽 눈보다 측면으로 돌아간 오른쪽 눈의 가로 길이가 더 짧다는 점에 유의하여 그려줍니다.

눈은 가우시안 흐리기 필터를 사용해 살짝 번진 느낌을 주어 피부에 더 자연스럽게 녹아 들도록 만들어줍니다.

가우시안 흐리기

가우시안 흐리기는 이름 그대로 그림에 흐림 효과를 줄 수 있습니다. 상단 메뉴에서 필터-흐리기-가우시안 흐리기를 눌러줍니다. 가우시안 흐리기 창이 뜨면 흐림 효과 범위가 있는데 보통은 6~20 사이로 설정하면 충분히 흐린 효과를 낼 수 있습니다. 상황에 따라서 더 흐리게 하여도 좋습니다.

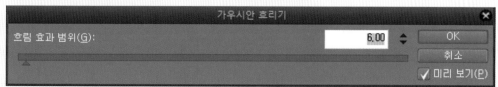

가우시안 흐리기를 사용하면 선을 흐리게 해 부드러운 느낌을 줄 수도 있지만 원근감을 표현할 때에도 효과적으로 사용할 수 있습니다.

가우시안 흐리기를 적용하기 위해서 기존의 이미지를 복사해 새 레이어를 만들어줍니다. 새 레이어에 가우시안 흐리기 효과를 준 뒤 예시에서 보이는 것처럼 캐릭터의 아랫부분에 표시한 만큼을 남기고 나머지를 지워줍니다. 캐릭터의 아랫부분만 흐려져서 아래로 갈수록 멀다는 느낌을 줄 수 있습니다.

이번 예시에서는 가까울수록 흐린 느낌을 줘 보겠습니다.

햇빛을 가리기 위해 들고 있는 손은 캐릭터의 다른 파츠들보다 화면에 가깝게 위치하고 있습니다. 그 손만 올가미도구로 선택해 가우시안 흐리기 효과를 적용시켜 주면 물체가 화면에 가까이 위치하고 있다는 느낌을 줄 수 있습니다.

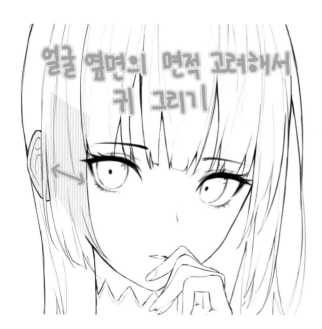

05 이목구비를 다 그렸으면 얼굴을 마저 그려줍니다. 귀는 눈꼬리 바로 옆에 붙여 그리는 것이 아니라 얼굴을 측면으로 살짝 돌린 상태이기 때문에 얼굴 옆면의 면적을 고려하여 약간의 거리를 두고 그려줍니다.

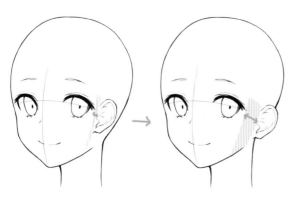

06 왼쪽의 그림은 얼굴 측면의 면적이 너무 좁아 눈 바로 옆에 귀가 달린 것처럼 보여 어색한 느낌을 줍니다. 그에 비해 오른쪽 그림은 적당한 거리를 띄우고 귀를 그려서 옆머리를 그릴 공간도 충분합니다.

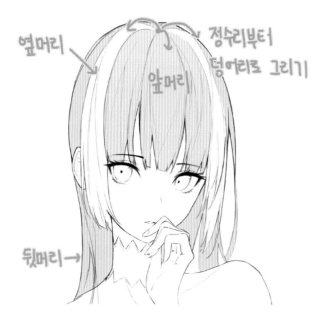

07 얼굴을 다 그렸으면 머리카락을 그려줍니다. 정수리가 보이도록 위치를 잡아주고 앞머리, 옆머리, 뒷머리로 큰 덩어리를 나누어 그려줍니다.

이마를 다 덮는 일자 앞머리지만 캐릭터의 인상이 답답해 보이지 않도록 양 눈썹의 윗부분을 비우고 그려줍니다.

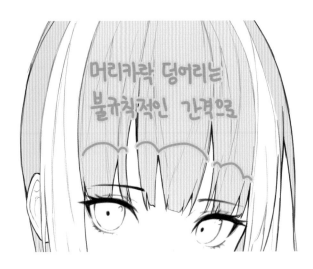

08 머리카락의 덩어리를 세분화 하여 나눌 때 규칙적인 간격으로 그리면 인위적인 느낌이 나기 때문에 불규칙적인 간격으로 그려주어야 어색하지 않습니다.

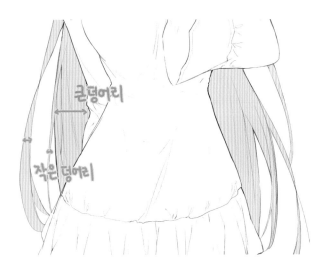

09 안쪽 머리카락의 색이 이 그림의 포인트이므로 머리카락을 등 뒤에도 길게 그려서 면적을 넓혀줍니다. 큰 덩어리의 머리카락을 그리고 그 주변으로 가벼운 느낌의 작은 덩어리를 그리는 것을 반복하여 자연스러운 머리카락을 그려줍니다.

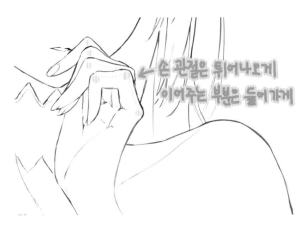

10 손의 관절 위치를 표현해주면 보다 자연스러운 느낌을 표현할 수 있습니다. 관절이 있는 부분은 살짝 튀어나오게 그리고 관절을 이어주는 부분은 들어가게 표현해주어 손가락의 형태를 명확히 나타내줍니다.

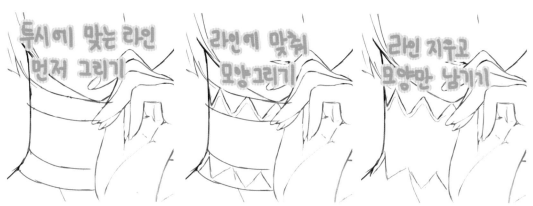

11 목 부분에 레이스를 그려서 얼굴 근처로 시선이 집중되도록 해줍니다. 레이스 끝에 모양이 잡혀있는 경우에는 가이드라인 없이 그리면 모양이 일정하지 않고 투시에 어긋날 수 있습니다.

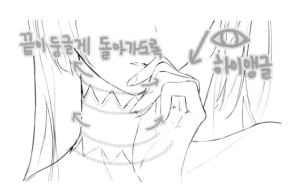

12 하이앵글에 맞춰 알맞은 투시라인을 그려줍니다. 목은 직사각형이 아니라 둥근 원기둥 모양이기 때문에 끝을 둥글게 돌려 입체감을 살려줍니다. 투시라인에 맞춰 원하는 모양을 그려준 뒤 라인만 지워주면 맞는 모양을 손쉽게 그릴 수 있습니다.

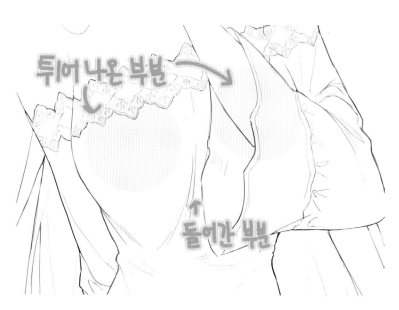

13 원피스의 윗부분을 오프숄더로 만들고 목의 레이스와 비슷한 모양의 레이스를 달아 시원하면서도 사랑스러운 느낌으로 그려줍니다. 가슴부분은 튀어나오게, 그 가운데와 아랫부분은 아래로 떨어지는 것에 유의하며 입체감을 표현해줍니다.

타이트한 정도에 따른 옷의 주름

상의를 그릴 때는 옷의 타이트함에 따라 실루엣과 주름의 모양이 달라집니다. 그렇기 때문에 그리고자 하는 옷의 크기를 정확하게 정해두고 그려야 사실적이고 자연스러운 형태와 주름을 그릴 수 있습니다.

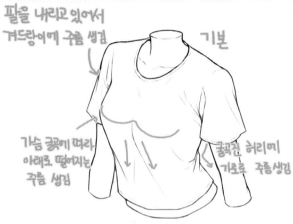

팔을 내린 상태에서는 겨드랑이에 주름이 생깁니다. 안으로 들어가는 허리에는 가로로 주름을 만들고 가슴의 굴곡을 따라 세로 주름을 아래를 향해 그려줍니다.

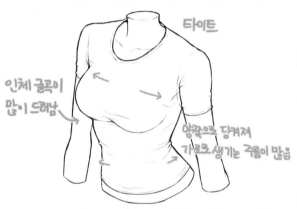

타이트한 옷은 중력에 의해 받는 영향보다 인체의 부피감에 의해 양쪽으로 당겨지는 힘에 많은 영향을 받기 때문에 가로로 생기는 주름이 많습니다. 부피가 큰 가슴이나 어깨는 팽팽하게 당겨지지만 굵기가 얇아지는 허리의 경우 주름이 많이 생깁니다.

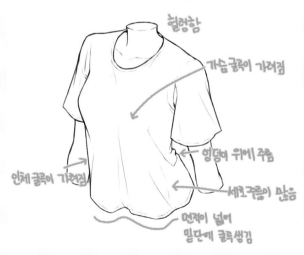

헐렁한 옷은 옷의 크기가 인체보다 크기 때문에 인체의 굴곡이 가려집니다. 옷의 면적이 넓어 밑단에 큰 굴곡이 생기고 중력에 의해 옷이 아래로 쳐져 큰 세로 주름이 많이 생깁니다.

인체의 굴곡이 대부분 가려지지만 골반과 엉덩이 부분에는 약간 굴곡을 보여주거나 주름을 만들어 인체 실루엣을 나타내는 것이 좋습니다.

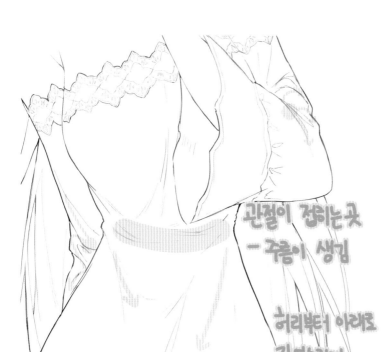

14 몸의 관절 부분은 주름이 많이 생기는 부분이므로 세밀하게 작업합니다.

굽혀진 팔 안쪽을 중심으로 주름이 생긴 반면에 팔꿈치 부분은 팽팽하게 당겨져 주름이 생기지 않습니다. 뒤로 늘어뜨린 팔 부분은 중력을 고려하여 주름을 느슨하게 아래방향으로 지그재그로 그려줍니다. 골반과 엉덩이 위로 흐르는 주름은 팔을 굽혀 생기는 주름보다 크게 만들어 자연스럽게 그려줍니다.

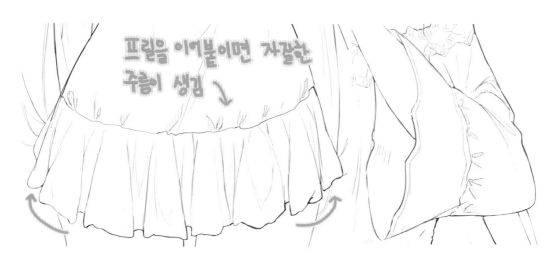

15 원피스가 밋밋해 보이지 않도록 자잘한 프릴을 치마 밑단에 이어서 그리고 소매 부분에는 느슨한 프릴을 그려줍니다. 프릴을 그릴 때 아랫부분이 직선이 아니라 투시에 맞게 양 끝이 둥글게 올라가도록 그려줍니다. 실제 옷을 참고하여 프릴이 이어지는 부분에 작은 주름을 만들어 보다 자연스러운 묘사를 해줍니다.

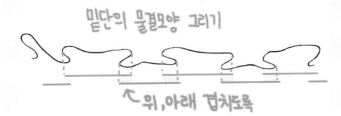

프릴의 밑단을 먼저 그려줍니다. 프릴의 면적을 넓게 그리는 경우 중력의 영향을 받아서 프릴의 중앙부분을 아래로 들어가게 그려줍니다.

밑단이 그려졌으면 세로선을 위가 살짝 모이도록 그려줍니다. 이 때 완전한 직선으로 그리면 굉장히 뻣뻣한 재질처럼 보이니 살짝 곡선으로 그려서 부드러운 면의 원단을 표현해줍니다.

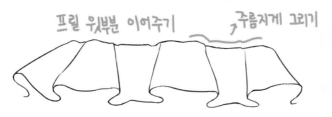

프릴의 윗부분을 이어줄 때 주름이 모이듯이 곡선으로 그려줍니다.

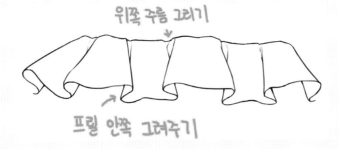

프릴의 안쪽에도 세로선을 그려 기본 형태를 완성해줍니다. 위쪽의 주름이 지는 부분에 세로선을 그어 주름 묘사를 해줍니다.

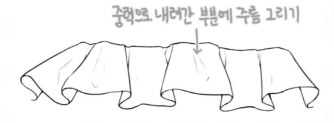

중력으로 인해 프릴의 중앙이 내려가는 부분에 주름을 그려 디테일을 더해주면 완성입니다.

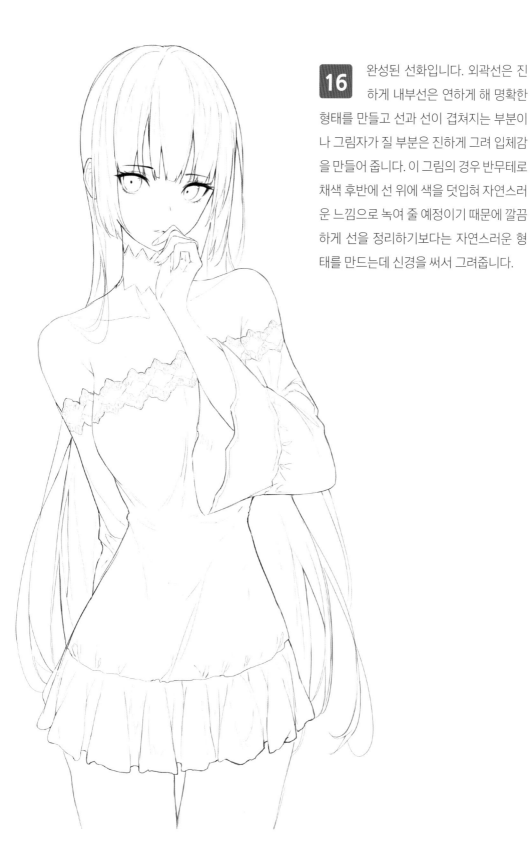

16 완성된 선화입니다. 외곽선은 진하게 내부선은 연하게 해 명확한 형태를 만들고 선과 선이 겹쳐지는 부분이나 그림자가 질 부분은 진하게 그려 입체감을 만들어 줍니다. 이 그림의 경우 반무테로 채색 후반에 선 위에 색을 덧입혀 자연스러운 느낌으로 녹여 줄 예정이기 때문에 깔끔하게 선을 정리하기보다는 자연스러운 형태를 만드는데 신경을 써서 그려줍니다.

 # #3 캐릭터 채색

◆ 밑색

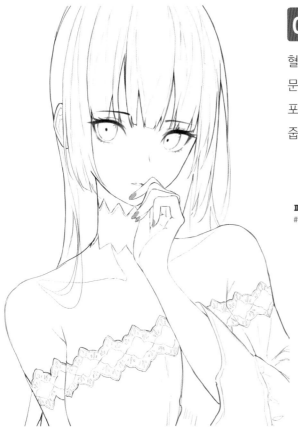

01 채색용 폴더를 선화 폴더 아래 만들어 피부색을 칠해줍니다. 피부는 나중에 혈색과 그림자를 묘사하면 생기 있게 보이기 때문에 밑색은 다소 창백해도 괜찮습니다. 손톱은 포인트 컬러를 보조하기 위해 분홍색으로 칠해 줍니다.

피부색
FFF7EA

손톱색
FFA3A4

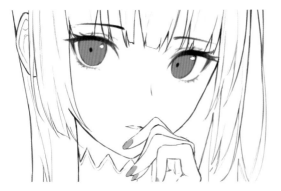

02 눈동자는 채도 높은 주황색을 선택해 칠해주고 하이라이트는 하얀색으로 칠해줍니다.

눈동자색
FF6853

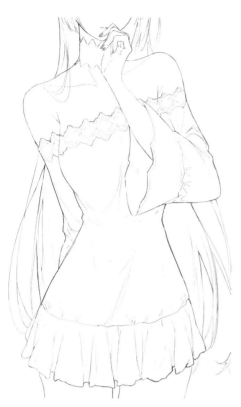

03 원피스의 밑색은 완전한 흰색이 아니라 노란색으로 색조를 돌려 명도는 가장 밝게, 채도만 조금 높여서 칠해줍니다. 일러스트를 그릴 때 완전한 하얀색과 완전한 검은색은 다른 조명에 영향을 받지 않는 듯한 색이 나와 전체적인 통일감을 주기 힘들기 때문에 사용을 피하는 것이 좋습니다.

원피스색
#FFFFFB

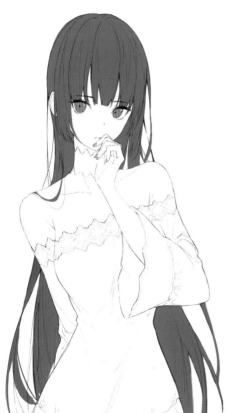

04 머리카락도 원피스처럼 가장 밝은 색으로 밑색을 깔아주고 어두운 색으로 묘사해주는 방식으로 진행해 보겠습니다. 흑발에 가까운 어두운 갈색머리에 안쪽은 붉은 색으로 포인트를 줄 예정이기 때문에 밝은 갈색을 선택해 밑색으로 칠해줍니다.

머리카락색
#90716E

밝은 색의 밑색 칠하는 법

밝은 색의 밑색을 칠하다 보면 중간에 비는 곳 없이 잘 칠해졌는지, 캐릭터의 선화 밖으로 나가지는 않았는지 알 수 없어 나중에 묘사를 하다가 다시 구멍을 메워야 하는 경우가 종종 있습니다. 그런 일을 방지하기 위해 처음 밑색을 칠할 때부터 비는 곳 없이 꼼꼼하게 칠할 수 있는 방법을 알아봅시다.

1. 캐릭터 전체를 회색조로 칠한 뒤 각 파츠 별로 클리핑해서 칠하기

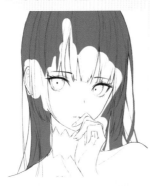

캐릭터의 실루엣을 따라 회색으로 칠해준 뒤 각 파츠의 레이어를 클리핑해 칠해줍니다. 캐릭터의 배경색이 회색이라 밝은 색을 칠할 때 잘 보이고 클리핑을 했기 때문에 선 바깥으로 칠하는 실수도 방지할 수 있습니다.

2. 배경색을 어두운 색으로 칠한 뒤 밝은 색을 칠해 잘 보이도록 하기

배경색을 어두운 회색조로 칠해준 뒤 그 위에 각 파츠의 레이어를 만들어 칠하는 방법입니다. 위의 방법처럼 클리핑해서 칠한 것이 아니기 때문에 선 바깥으로 색이 빠져나가지 않도록 주의해서 칠해주어야 합니다.

3. 밑색을 눈에 띄는 다른 색으로 칠한 뒤 색 바꾸기

처음에 밑색을 칠할 때 눈에 띄는 색을 선택해 칠해준 뒤 그 색을 원래 계획했던 색으로 바꿔주는 방법입니다. 색을 바꿀 때는 단순하게 채우기(G) 툴을 사용할 수도 있고 새 레이어를 생성해 클리핑한 후 바꾸거나 색조/채도/명도(Ctrl+U)창을 이용해 바꿀 수도 있습니다.

◆ 묘사

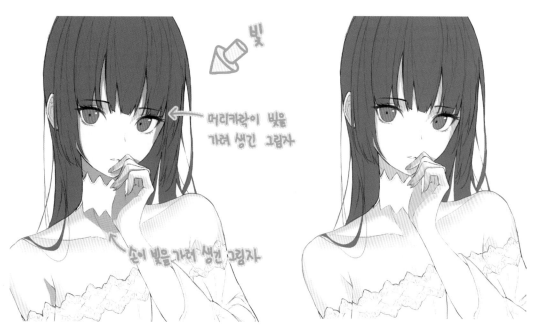

01 피부 밑색을 칠한 레이어 위에 새 표준 레이어를 만들고 클리핑을 합니다. 피부를 묘사할 때 명도가 어두운 색을 사용하면 피부색이 탁해 보일 수 있어서 명도는 밝게 유지하고 색조를 붉은 쪽으로 돌려 채도를 높인 색을 선택해줍니다. 빛이 오른쪽 상단에서 들어온다고 가정하고 물체에 의해 빛이 가려져 생긴 그림자를 먼저 칠해줍니다. 머리카락에 의해 생긴 그림자를 얼굴에 좁은 영역으로 칠해 주고 손과 얼굴에 의해 생긴 그림자를 목에 선명하게 칠해줍니다.

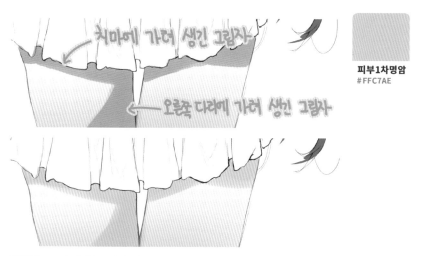

피부1차명암
#FFC7AE

02 다리에는 치마와 오른쪽 다리에 의해 생긴 그림자를 만들어 줍니다. 이처럼 물체가 빛을 가려 생긴 그림자는 경계를 뚜렷하게 남기며 칠해주는 것이 좋습니다.

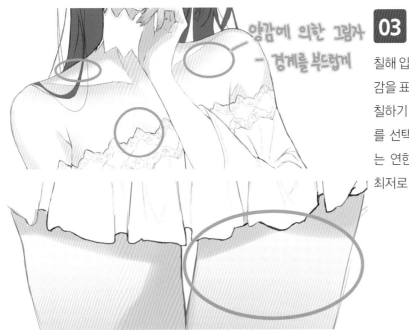

03 다음으로 인체의 굴곡으로 생기는 그림자를 칠해 입체감을 만들어줍니다. 양감을 표현할 때는 경계를 흐리게 칠하기 위해 경도가 낮은 브러쉬를 선택해 그려줍니다. 이 경우는 연한 연필 브러쉬의 경도를 최저로 낮춰 칠해주었습니다.

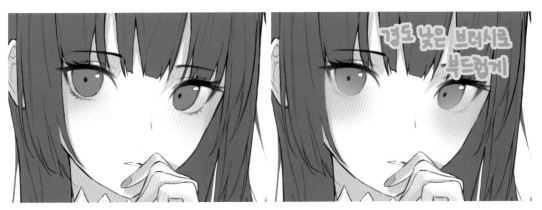

04 눈가와 볼 부분에 경도가 낮은 브러쉬로 부드럽게 칠해줍니다. 캐릭터의 창백했던 피부에 혈색을 칠해 주면 보다 생기 있는 얼굴을 만들 수 있습니다. 기존의 피부와 너무 분리되지 않도록 하는 것도 중요하기 때문에 색혼합(단축키 J)의 흐리기 브러쉬를 사용하여 경계를 흐리게 하는 것도 좋은 방법입니다.

혈색
#FED5B9

05 목 부분에 한단계 어두운 명암을 덧칠하여 2차 묘사를 위한 색을 칠해줍니다. 현재 단계에서 모든 묘사를 다 하기보다는 나중에 사용할 색을 칠해 전체적인 명도차를 비교해 보는 것도 좋습니다.

목그림자
#E18472

06 눈의 흰자를 칠하고 그 위에 그림자를 칠해 입체감을 만들어줍니다.

07 눈동자의 윗부분에 흰자에 그림자를 칠한 영역과 이어지도록 어두운 보라색을 부드럽게 칠해줍니다.

눈동자 1
#702B61

08 눈동자 위에 칠한 보라색 영역보다 더 좁은 영역에 어두운 남색을 칠해줍니다. 한가지 색으로 명암을 칠하는 것 보다 여러 색을 섞어주면 더 밀도가 높아져 독자의 시선을 끌 수 있습니다.

09 눈동자의 아랫부분을 자주색으로 흐릿하게 칠해 주어 보다 풍부한 색감을 만들어줍니다.

 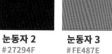

눈동자 2 **눈동자 3**
#27294F #FE487E

하이라이트 부분
남기고 브러시로
칠하기

10 머리카락의 밑색에서 보라색 쪽으로 색조를 돌리고 어두운 색을 선택해줍니다. 머리카락의 하이라이트 부분을 비우고 브러쉬 터치를 남기면서 위, 아래로 칠해줍니다. 하이라이트의 모양은 일정하기 보다는 지그재그로 불규칙적인 공간을 남겨줍니다.

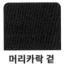

머리카락 겉
#40353D

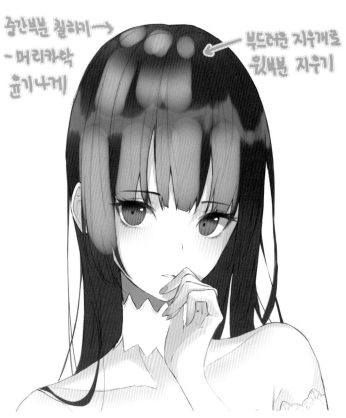

중간부분 칠하기→
- 머리카락
윤기나게

부드러운 지우개로
윗부분 지우기

11 방금 칠한 머리카락의 윗부분을 부드러운 지우개를 사용해 살살 지워줍니다. 색이 살짝 지워진 윗부분에 브러쉬로 짧게 터치해서 광택이 나는듯한 머릿결을 만들어 줍니다. 머리카락의 묘사를 할 때는 처음부터 가닥가닥 세밀한 묘사를 하기보다는 전체적으로 빛을 받아 밝아지는 부분과 어두워 지는 부분을 크게 잡고 칠해주는 것이 좋습니다.

브러쉬 스트로크 간격 설정

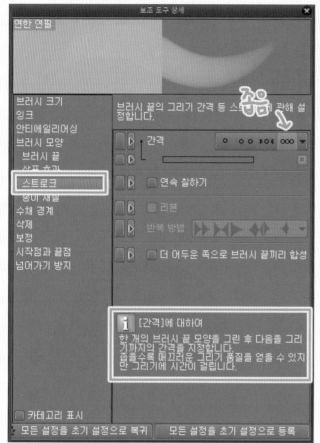

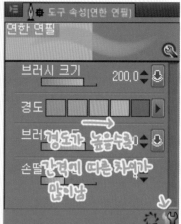

브러쉬의 경도를 조절하여 사용하다 보면 경도가 올라갈수록 터치에 계단현상이 일어나는 것을 볼 수 있습니다. 이런 경우 보조도구 상세 창에 들어가 스트로크의 간격을 좁게 만들면 계단 현상을 없앨 수 있습니다.

12 머리카락 겉의 색을 칠해준 후 머리카락 안쪽에 포인트 컬러를 칠해줍니다. 머리카락의 바깥쪽과 안쪽이 확실히 구분되도록 경계를 확실히 만들어 칠해 주어야 합니다.

머리카락 안
#A53C45

13 머리카락의 아랫부분도 붉은 색으로 칠해주고 머리카락의 겉 부분을 어두운 색으로 칠해줍니다. 부드럽게 녹아드는 느낌을 내기 위해서 머리카락 겉 부분의 아래를 부드러운 지우개로 살짝 지워 그라데이션처럼 만들어 줍니다.

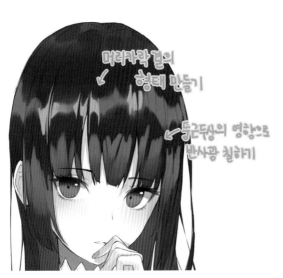

14 새 표준 레이어를 만들어 머리카락의 묘사를 다듬어 줍니다. 머리카락을 자세히 보면 완전히 평평한 것이 아니라 어떤 덩어리는 위에 어떤 덩어리는 아래에 있는 것을 알 수 있습니다. 머리카락 덩어리의 높이 차로 인해 생기는 그림자와 빛의 위치를 고려하며 머리카락 결을 묘사해줍니다.

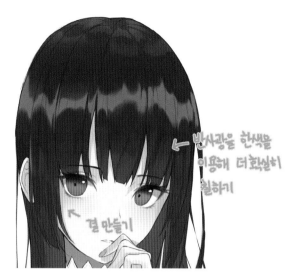

15 머리카락은 둥근 두상을 타고 내려오고 광택이 있는 재질이기 때문에 반사광을 칠해주는 것이 좋습니다. 앞머리 아랫부분에 한색을 사용해 반사광을 만들어 줍니다. 옆머리에는 진한 색으로 결을 만들어 광택을 더해줍니다.

머리반사광
#564B5B

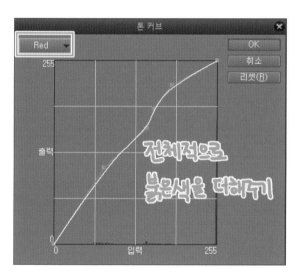

16 머리카락의 색이 전체적으로 어둡고 포인트 색인 붉은색이 눈에 띄지 않는 것 같아서 톤 커브를 사용해 색을 보정해줍니다. 메인 메뉴에서 레이어-신규 색조 보정 레이어- 톤 커브를 선택하고 머리카락 레이어에 클리핑합니다. 붉은색 계열을 조정할 것이기 때문에 선택창에서 Red를 클릭하고 곡선을 전체적으로 위로 드래그해줍니다. 빨강 채널의 곡선을 조정하는 것이기 때문에 곡선을 위로 올려주면 붉은 영역이 더해져 포인트 컬러인 붉은 색조를 강조할 수 있습니다.

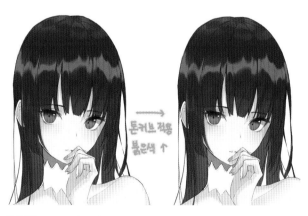

17 톤 커브가 적용된 머리카락을 보면 붉은색의 채도가 올라가 쨍한 느낌을 주는 것을 알 수 있습니다. 머리카락 아래쪽에도 톤 커브를 적용해 포인트 컬러를 살려줍니다.

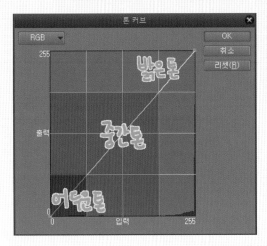

톤 커브

톤 커브는 간편하게 색과 명도를 조절할 수 있는 보정 툴입니다. 그래프의 오른쪽 위는 밝은 톤, 가운데는 중간 톤, 왼쪽 아래는 어두운 톤에 영향을 미칩니다. 톤 커브 창을 처음 열면 직선이 있는데 그 선을 마우스로 드래그하여 명도를 원하는 대로 조절할 수 있습니다.

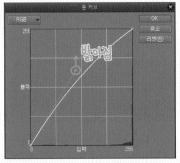

톤 커브의 가운데 부분을 위로 드래그하면 전체적으로 중간 톤이 밝아져 그림이 하얗게 빛 바랜듯한 느낌을 낼 수 있습니다. 그림의 밝기를 조절하기 위해서 색조/채도/명도 창을 이용해도 되지만 톤 커브를 활용하면 보다 섬세한 명도 조절을 할 수 있습니다.

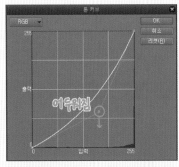

반대로 톤 커브를 아래쪽으로 드래그하는 경우에는 그림의 밝기가 어두워집니다.

위쪽으로 드래그하면 밝아지고 아래로 하면 어두워지는 특성을 응용해봅시다. 밝은 톤 영역을 위로 드래그해 더 밝게 만들고 어두운 톤 영역을 아래로 드래그해 더 어둡게 만들면 명도대비가 커집니다. 이런 S자 모양의 곡선은 명도대비를 높여 이미지를 선명하게 만드는 보정을 할 때 자주 사용되는 커브 모양입니다.

톤 커브창의 왼쪽 위의 창을 클릭하면 RGB 통합 채널과 개별 채널을 선택할 수 있습니다. 앞서 살펴본 것은 RGB통합 채널을 이용한 명도대비 보정방법이었다면 이번엔 개별 채널을 사용하여 색을 조절하는 법을 알아봅시다.

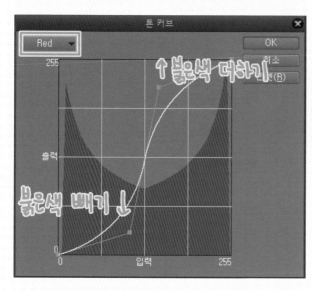

빨강 채널로 바꾼 후 밝은 톤을 위로 어두운 톤을 아래로 내립니다. 원래 무채색 그라데이션이었던 그림이 밝은 부분은 붉은 색이 늘어나고 어두운 부분은 붉은 색이 빠져서 초록 빛을 띠도록 변한 것을 볼 수 있습니다.

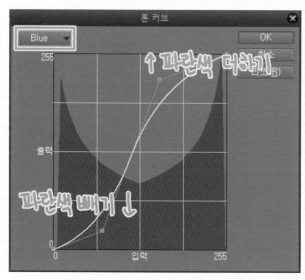

파랑 채널로 바꾸고 똑같이 곡선을 바꾸어줍니다. 이번엔 밝은 부분은 파란색이 늘어나고 어두운 부분은 파란색이 빠져 노란빛을 띠도록 변한 것을 볼 수 있습니다.

이런 식으로 곡선이 바뀜에 따라 색의 변화가 일어나는 것을 활용하면 채색을 할 때 색조를 다채롭게 바꿀 수도 있고 원하는 색을 더해주거나 빼주는 등 색의 보정을 할 수 있습니다.

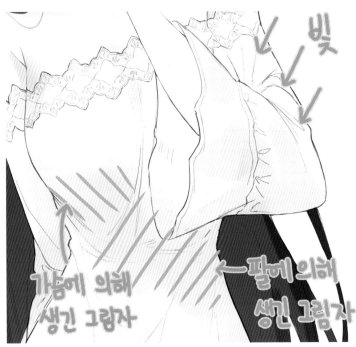

18 빛의 방향에 유의하며 원피스의 1차 묘사를 합니다. 한쪽 팔을 들어올린 상태라 빛이 가려져 그늘이 생기는 부분과 둥글게 나온 가슴에 의해 생긴 그림자를 몸통 부분에 칠해줍니다. 팔이 사선으로 오른쪽 부분을 다 가리고 있기 때문에 팔에 의해 생긴 그림자를 골반 부근까지 칠해줍니다.

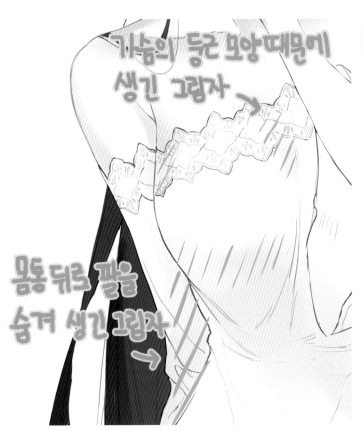

19 가슴의 명암을 칠할 때 너무 뚜렷한 경계가 지도록 그리면 둥근 모양이 아니라 각진 모양으로 착각할 수 있기 때문에 경계를 흐리게 칠해줍니다. 몸 뒤로 숨긴 팔은 전체적으로 그림자를 만들어 주어 확실하게 몸의 뒤편에 있다는 것을 강조해줍니다.

옷1차명암
#F8E5D7

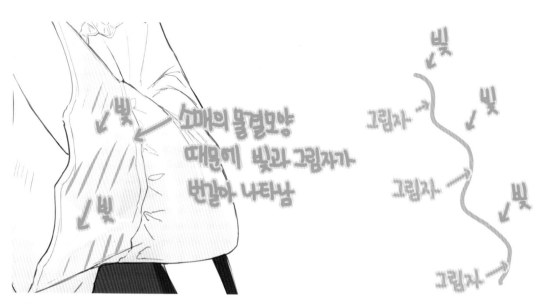

20 팔의 소매 부분은 완만한 곡선을 그리는 물결모양이기 때문에 물결의 튀어나온 부분은 빛을 받고 안으로 들어가는 부분은 그림자가 지도록 칠해줍니다. 그림자를 칠할 때 그려놓은 스케치의 모양에 맞도록 튀어나오고 들어가는 부분을 유심히 살피며 그려줍니다. 아직은 1차적인 묘사를 하는 중이기 때문에 세세한 주름의 모양을 신경 써서 칠하기 보다는 전체적인 빛과 그림자의 흐름을 따라 묘사해줍니다.

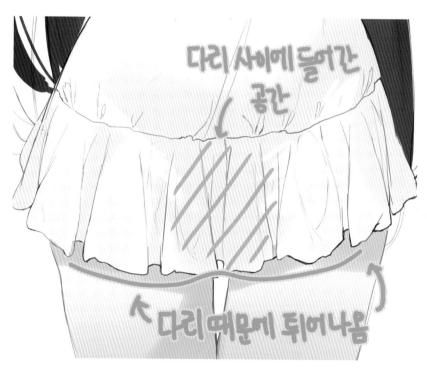

21 하복부와 두 다리 사이의 빈 공간에도 그림자를 칠해줍니다. 양쪽에 튀어나온 다리는 어느 정도 빛을 받기 때문에 그림자로 다 덮지 않고 비워둡니다.

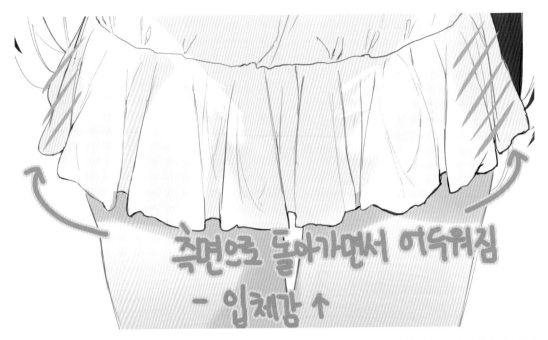

측면으로 돌아가면서 어두워짐

- 입체감 ↑

22 치마의 양 끝은 측면으로 돌아가면서 어두워지도록 그림자를 칠해 입체감을 살려줍니다. 원기둥을 색칠할 때 원기둥의 양 끝부분은 어두워 지고 가운데 부분이 밝은 색을 띠는 것을 생각하며 그림자를 칠해줍니다.

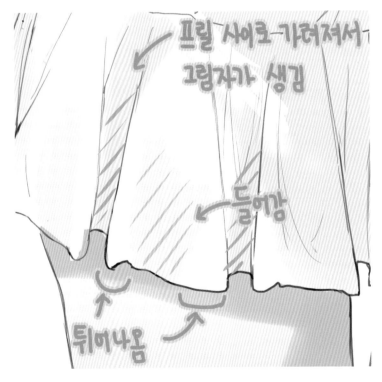

프릴 사이크 가려져서
그림자가 생김

들어감

튀어나옴

23 아래쪽에 있는 프릴은 위쪽의 프릴에 가려서 빛을 받지 못합니다. 가려진 프릴에 그림자를 칠해주고 넓게 펴진 프릴의 들어간 부분에도 흐릿한 경계의 그림자를 칠해줍니다.

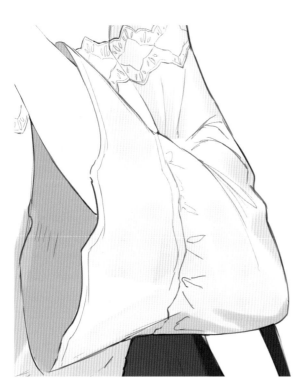

24 소매의 안쪽은 빛을 받지 않기 때문에 전체적으로 한차례 더 어두운 그림자를 칠해줍니다. 겨드랑이 부분과 팔꿈치 부분에도 스케치의 주름에 맞게 그림자를 만들어줍니다.

옷2차명암
#E6C1BA

25 몸통과 팔 부분에도 한 단계 더 어두운 그림자를 칠해 밀도를 높여줍니다. 채색을 할 때 옷의 주름의 튀어나온 부분과 들어간 부분을 생각하며 주름 모양에 맞게 칠해줍니다. 옷의 주름모양이 잘 이해가 가지 않을 때는 비슷한 재질의 옷 사진을 검색하여 관찰하고 모작하며 주름에 대한 이해력을 키우는 것이 좋습니다.

26 치마 밑단의 프릴 사이나 튀어나온 다리 사이의 빈 공간 등 빛이 들어오지 않는 곳에 더 어두운 색으로 칠해줍니다.

반무테란?

선화 그림의 경우 선화를 제일 위에 두고 그 아래 레이어에서 모든 채색을 끝내는 경우가 많습니다. 반대로 반무테의 경우 선화와 어느 정도의 채색 묘사가 끝나면 가장 위의 레이어에 표준모드로 나머지 묘사를 계속 진행하는 방법을 사용합니다.

이렇게 선화 레이어 위에서 묘사를 하게 되면 선화단계에서 수정을 하지 못했던 부분도 수정할 수 있고 새로운 디자인을 더하는 등 용이한 수정이 가능합니다. 그렇기 때문에 반무테를 사용할 경우 선화를 깔끔하게 할 필요 없이 최소한으로 하고 추후에 수정을 하기도 합니다. 선화를 묻어가며 묘사를 하기 때문에 보통의 선화보다 부드러운 느낌을 주는 특성이 있습니다.

수정이 용이하고 부드러운 느낌을 준다는 특징이 있는 동시에 선화보다 깔끔함과 선명함이 떨어지고 마지막 묘사의 정리 단계에서 시간이 많이 걸리기도 합니다.

프로피 작가님의 기본적인 반무테 그리는 방법은 네오아카데미 유튜브에서 영상으로 확인할 수 있습니다.

출처: 네오아카데미 유튜브
https://youtu.be/hmkRk8zZO4M

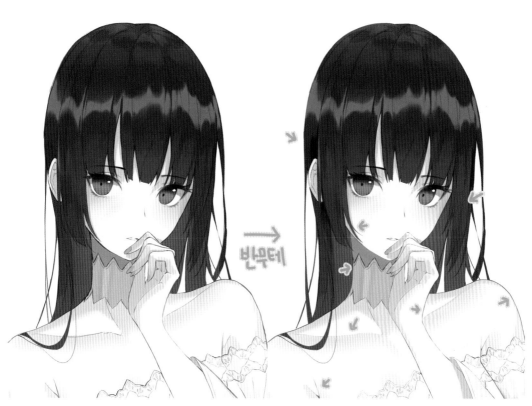

27 선화 폴더 위에 새 표준 레이어를 생성해 얼굴부터 묘사를 계속 진행합니다. 이 단계에서는 새로운 색을 선택해 그리기 보다는 기존에 칠해둔 색을 사용해 깔끔하게 묘사를 정리해 나가는 과정입니다. 묘사를 진행하다가 칠해진 색을 선택할 때 스포이트(단축키 I)를 눌러도 되지만 브러쉬를 선택한 상태에서 Alt 를 누르면 바로 스포이트로 변환 할 수 있어 시간을 단축시킬 수 있습니다.

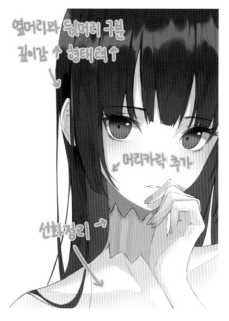

28 얼굴과 쇄골 등 사용된 색에 비해 눈에 띄는 선화는 그 주변을 정리하여 깔끔하게 만들어 자연스럽게 어우러지도록 만들어 줍니다. 선화를 밑색에 녹여주면 그림이 전체적으로 부드러운 느낌을 내도록 하는 효과가 있습니다.

옆머리와 귀 뒤쪽에 한 단계 어두운 색을 칠해서 머리카락이 귀 뒤로 넘어가 있는 입체감을 강조시켜 줍니다. 옆머리에 잔머리를 추가해서 더 자연스러운 머리카락을 만들어 주고 목 장식에 세로로 음영을 추가해 광택이 나는 느낌을 더해줍니다.

29 머리카락이 눈썹을 덮는 부분에 브러쉬로 가볍게 터치하여 눈썹이 가려진 느낌을 표현해줍니다. 가려진 눈썹 전체를 머리카락 색으로 칠하는 것이 아니라 머리카락 가닥가닥을 표현해 눈썹의 일부분이 보이도록 해줍니다.

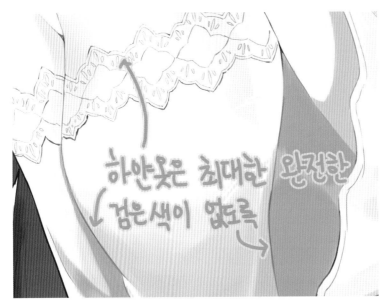

30 캐릭터가 하얀 옷을 입고 있을 경우 최대한 검은 선이 남지 않도록 선의 색을 바꿔주거나 선을 얇게 정리하는 편이 좋습니다. 하얀 옷에 검은 선이 또렷하게 남아 있는 경우 흰옷의 깔끔함과 색감이 잘 표현되지 않을 수도 있습니다.

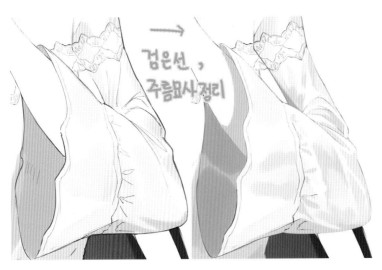

31 팔의 선을 정리하고 내부의 주름선은 갈색으로 바꿔 덧칠해줍니다. 소매의 안쪽을 더 어둡게 바꾸고 중간을 밝은 색으로 비워 광택을 표현합니다. 팔이 접히는 곳의 주름의 위로 튀어나온 부분은 밝게, 아래로 내려가 빛을 받지 못하는 부분은 어둡게 칠해 주름의 명확한 형태를 다듬어줍니다.

주름의 깊이와 그림자의 밝기

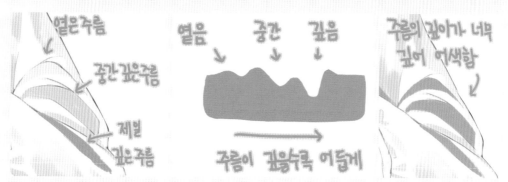

옷의 주름을 칠할 때 주름의 안쪽은 빛을 덜 받기 때문에 그림자가 생깁니다. 그림자의 색을 고를 때는 한색으로 색조를 돌리고 명도를 어둡게 하고 채도를 높이면 되는데 그 폭이 크지 않게 아주 조금씩 바꿔가며 알맞은 밝기의 색을 찾는 것이 중요합니다.

팔이 굽어져 생긴 주름에 너무 진한 색으로 그림자를 칠할 경우 마치 구멍이 뚫린 듯이 어색하게 보입니다. 아니면 너무 옅은 색으로만 칠하면 주름이 거의 생기지 않은 듯한 느낌을 줍니다. 주름이 옅을수록 그림자의 색은 밝게, 깊을수록 어둡게 바뀌는데 천에 생기는 주름의 깊이를 이해하고 적당한 밝기의 색을 사용하는 것이 중요합니다.

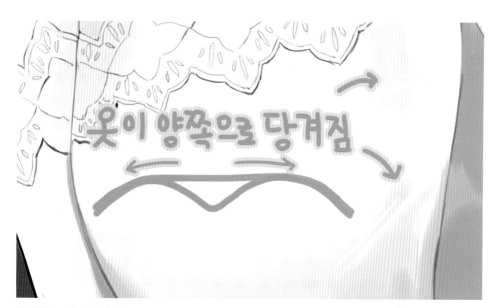

32 계속해서 가슴부분을 묘사합니다. 옷은 중력에 의해 아래로 당겨지지만 그와 동시에 양쪽 가슴 위에 걸쳐져 있으므로 양쪽으로 당겨져 팽팽한 느낌을 내줍니다. 이 원피스의 경우 몸에 완전히 달라붙는 옷이 아니기 때문에 팽팽히 당겨지는 묘사를 많이 할 필요는 없습니다. 가슴 골의 위쪽과 아랫부분에 가로로 터치를 해 살짝 당겨지는 묘사만 해줍니다.

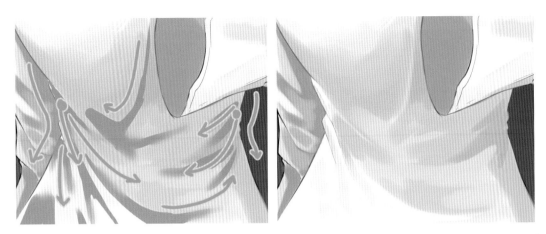

33 이어서 허리의 주름을 묘사합니다. 양쪽 허리를 중심으로 주름을 잡는데 상체가 왼쪽으로 좀 더 굽어져 있기 때문에 왼쪽에 더 많은 주름을 그려줍니다. 지금은 완전하게 허리를 굽히고 있지 않 아서 너무 선명하고 진한 주름을 만들 필요가 없기 때문에 경도를 낮춘 브러쉬로 칠해줍니다. 빛을 확실하 게 받는 부분은 선명한 경계의 주름을 만들고, 진한 주름이 있는 부분도 다른 곳보다 선명하게 터치를 남기 면서 작업해줍니다.

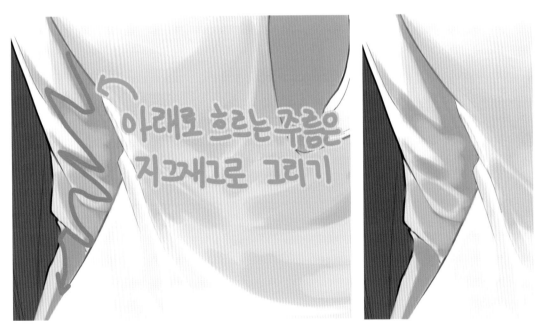

34 뒤에 위치한 팔은 아래로 늘어뜨리고 있으므로 주름 또한 아래로 자연스럽게 흐르도록 그려줍니 다. 아래로 흐르는 주름은 지그재그 모양으로 그리되 크게 주름이 지는 팔꿈치 부분은 주름이 튀 어나온 부분과 안쪽으로 들어가는 부분의 명도대비를 확실하게 주어 형태를 다듬어줍니다.

옷 주름의 경도

옷 주름의 모양이 일정하지 않도록 그리는 것이 자연스러운 주름을 그리는 데 중요한 만큼 주름의 경도를 다양하게 하는 것도 중요합니다. 주름의 모양을 다양하게 그리더라도 주름 채색을 전부 흐린 경계로 그리거나 전부 딱딱한 경계를 가지도록 칠하면 어색하고 인위적이게 보입니다. 주름의 깊이와 면적에 따라 브러쉬의 농도와 경도를 바꿔가며 칠하는 것이 중요합니다.

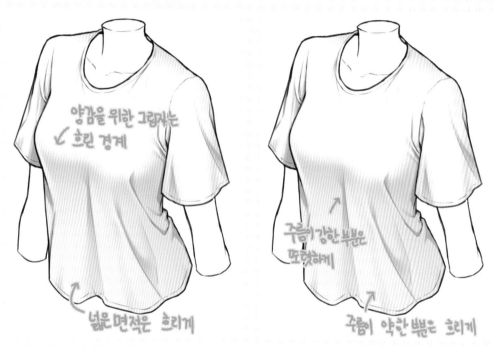

인체의 부피감에 의해 생기는 굴곡은 브러쉬의 경도를 낮춰 흐리게 칠해줍니다. 주름이 강하게 지는 부분은 또렷한 경계를 가진 그림자를 그리고 주름이 약한 부분은 흐리게 그려줍니다. 주름의 면적이 넓은 경우 대부분은 주름이 약하기 때문에 이 경우에도 경도가 낮은 브러쉬로 칠해줍니다.

프로피 작가님의 터치를 살린 옷 주름 묘사 방법은 네오아카데미 유튜브에서 확인할 수 있습니다.

출처: 네오아카데미 유튜브
https://youtu.be/arE7778oJD4

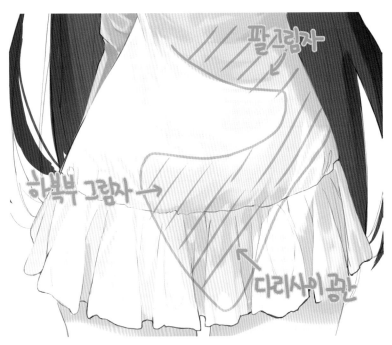

35 팔에 의한 그림자, 하복부와 다리 사이의 빈 공간으로 인한 그림자는 묘사를 진행한 후에도 다른 부분보다 여전히 어둡게 유지되어야 합니다. 그렇지 않으면 빛과 그림자의 경계가 모호해져 덩어리의 형태감을 헤칠 수도 있습니다.

36 허리에서 아래로 내려오는 천은 둥글게 그림자 지는 묘사를 하고 프릴이 이어지는 부분에 자잘한 그림자를 만들어 형태를 살려줍니다. 팔 그림자와 하복부의 그림자로 인해 어두워지는 아랫부분에 골반 뼈가 튀어나오는 위치를 찾아 밝은 색으로 칠해줍니다. 다리 사이에 어두워지는 부분을 프릴의 앞으로 튀어나온 부분이 빛을 받도록 밝게 칠해주어 보다 입체적인 묘사를 해줍니다.

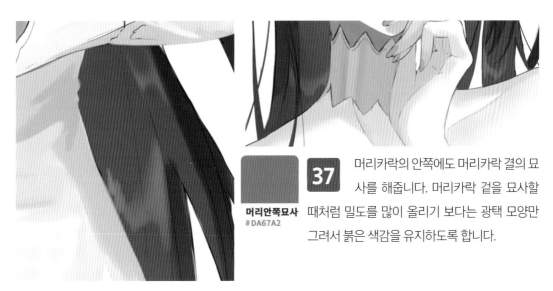

머리안쪽묘사
#DA67A2

37 머리카락의 안쪽에도 머리카락 결의 묘사를 해줍니다. 머리카락 겉을 묘사할 때처럼 밀도를 많이 올리기 보다는 광택 모양만 그려서 붉은 색감을 유지하도록 합니다.

38 광택은 일자모양이 아니라 양 끝이 긴 지그재그 모양으로 그려 머리결의 다양함을 표현해줍니다. 결 묘사의 경계가 너무 딱딱하게 된 경우 경도가 낮은 부드러운 지우개를 선택해 끝부분을 살짝 지우거나 흐리기 툴을 사용해 부드럽게 풀어줍니다.

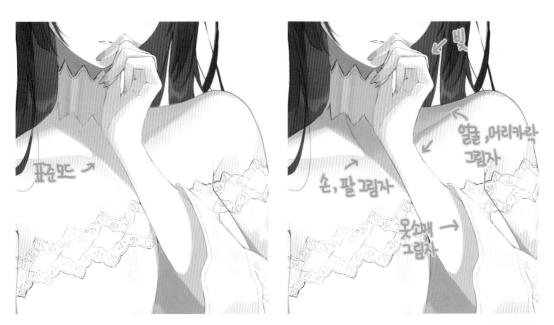

39 새 곱하기 레이어를 만들어 피부에 그림자 표현을 더해줍니다. 빛이 오른쪽 위에서 오기 때문에 들어올린 손에 의해 생기는 그림자를 목과 이어지도록 칠해줍니다. 머리카락에 의해 가려지는 그림자도 쇄골 위쪽에 칠하고 옷소매에 의해 빛이 가려져 생기는 그림자 또한 칠해줍니다. 곱하기 레이어의 불투명도를 약 70~80%로 낮춰 그림자의 밝기를 조절해줍니다.

곱하기
피부그림자
#E7B2AC

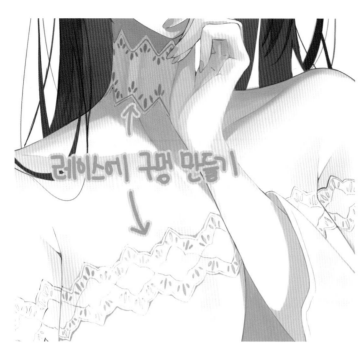

40 목과 가슴의 레이스는 피부에 거의 붙어있기 때문에 아주 좁은 영역에 그림자를 만들어 입체감을 나타내줍니다. 그림자의 영역을 넓게 하면 물체와 피부 사이에 거리가 크다는 착각을 할 수 있기 때문에 주의해서 그려줍니다. 레이스에 작은 구멍을 그려서 디자인을 만들어줍니다.

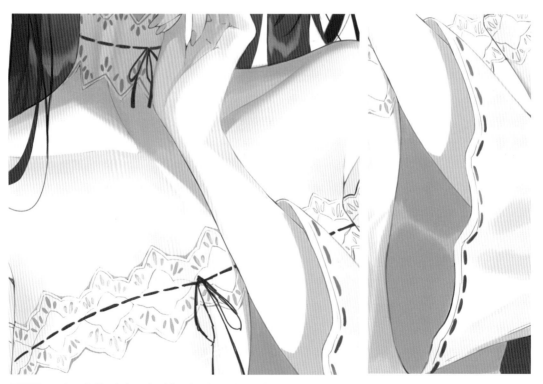

41 단순한 흰 원피스에 검은 리본을 매달아 다양성을 줍니다. 특히 상체 위주로 그려서 캐릭터의 얼굴 부분에 시선이 많이 갈 수 있도록 해줍니다. 레이스의 구멍을 칠할 때와 마찬가지로 옷의 빛 받는 부분은 밝게, 그림자 지는 부분은 어둡게 해 한 공간에 있다는 느낌을 내줍니다.

42 하얀색에 가까운 밝은 색으로 그림자와 빛의 경계부근에 작게 칠해줍니다. 그림자 경계에 밝은 색을 칠해주면 명도대비가 높아져 선명한 느낌을 줄 수 있습니다.

피부밝은색
#FEFDF9

43 얼굴 묘사에 사용한 그림자색을 스포이트로 선택해 코 옆을 세모 모양으로 칠해주어 콧대의 형태를 명확히 그려줍니다. 피부의 기본색이 밝은 때는 어두운 색으로 묘사를 해주는 것이 잘 보입니다.

44 눈가에 더 짙은 혈색을 칠해서 얼굴이 더 채워진 느낌을 만들어줍니다. 눈가와 같이 아랫입술에 옅은 분홍색을 칠해 혈색을 표현해줍니다.

짙은혈색
#E9856D

45 푸른 색조의 색을 선택해 머리카락의 하이라이트 아랫부분에 칠해줍니다. 너무 튀지 않도록 칠한 부분의 아래는 부드러운 지우개로 지워주고 전체적으로 살짝 지워서 아래의 머리카락 묘사가 비치도록 만듭니다. 한색을 하이라이트 아래에 더해주면 확실히 그림자가 진 느낌을 주고 위의 하이라이트와 색조의 대비가 생겨 하이라이트를 강조할 수 있습니다.

머리파란색
#6D8190

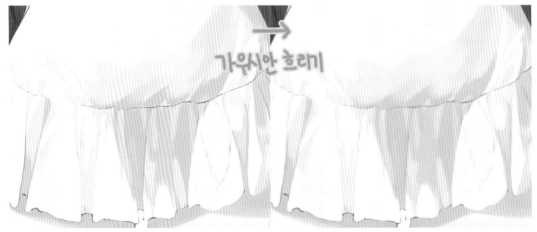

46 지금까지 그린 그림 전체를 복사한 후 합쳐줍니다. 레이어 창에서 마우스 우 클릭 후 표시 레이어 복사본 결합 옵션을 누르면 현재 표시된 전체 레이어를 복사해서 합칠 수 있습니다. 합친 레이어를 기존의 레이어를 포함한 폴더에 클리핑해주고 가우시안 흐리기를 적용해 살짝 흐리게 만들어 줍니다. 전체적으로 경계가 흐려져 부드러운 느낌을 줄 수 있습니다.

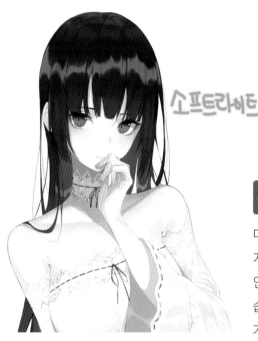

47 가우시안을 적용한 레이어를 복사해 클리핑한 후 소프트라이트로 레이어 모드를 바꿔줍니다. 소프트라이트가 적용된 레이어는 밝은 부분은 더 밝게, 어두운 부분은 더 어둡게 만들어 주기 때문에 전체적인 명도대비를 강하게 하고 보다 화사한 느낌을 줄 수 있습니다. 하지만 너무 강하게 효과가 적용되면 명도대비가 너무 커져 디테일한 묘사가 잘 보이지 않기 때문에 40% 이하로 낮춰서 자연스럽게 만들어줍니다.

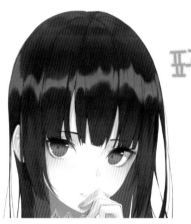

오버레이
머리 한색
#6E89C3

48 오버레이 레이어를 만들어 머리의 윗부분과 아래의 외곽을 경도가 낮은 브러쉬로 칠해줍니다. 그림자 지는 부분에 한색 오버레이를 칠해주면 난색인 빛 받는 부분과 색조의 대비가 생겨 색감이 풍부해 보이고 밀도를 높일 수 있습니다.

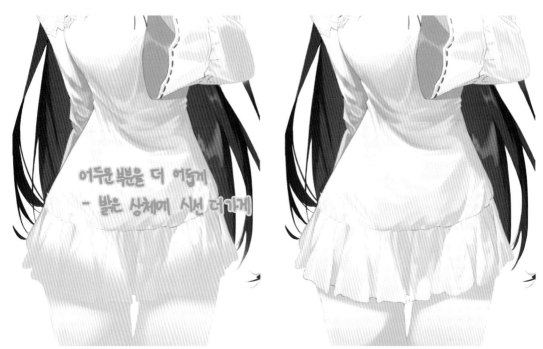

49 캐릭터의 전신을 봤을 때 원피스의 하단이 너무 밝아 시선이 분산되는 느낌이 들어, 캐릭터의 아랫부분에 한 단계 어두운 색으로 칠하여 상대적으로 밝은 상체와 얼굴로 시선이 가도록 유도해줍니다. 허리가 굽어지는 부분과 팔꿈치에도 살짝 어둡게 칠해 어두운 부분은 확실히 어둡게 만들어줍니다. 표준 레이어에서 칠하는 것이기 때문에 브러쉬의 경도를 최대한 낮추고 살짝 터치하듯이 칠해 이전에 한 묘사가 다 가려지지 않도록 주의합니다.

전체 그림자
#F7C5AC

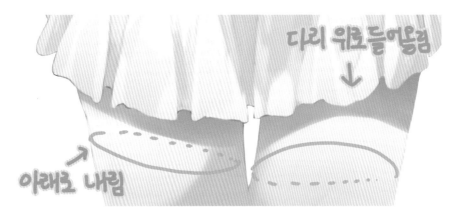

다리 그림자
#EFAD95

50 치마 아래에 생기는 그림자를 한 단계 더 어둡게 칠해서 선명하게 만듭니다. 오른쪽 다리를 위로 올리고 왼쪽 다리를 아래로 내리고 있기 때문에 각각 알맞은 투시에 맞춰 그림자의 모양을 그려줍니다. 사소해 보이지만 투시에 맞는 형태의 그림자를 칠하지 않으면 그림 전체가 어색해 보일 수도 있기 때문에 항상 투시를 염두에 두고 채색을 해야합니다.

51 가슴 아래의 몸통에 곱하기로 그림자를 칠해 더 어둡게 만들어 그림의 전체적인 밸런스를 맞춰줍니다. 각 파츠의 명도대비 밸런스를 맞추지 않으면 명도대비가 강한 부분에만 독자의 시선이 맺히게 될 수도 있어 주의해야 합니다. 허리 쪽에 살짝 접혀 튀어나온 부분은 남기고 칠해 입체감을 살려줍니다.

곱하기
옷그림자
#FBE5DE

52 어느 정도 묘사가 마무리 되었으면 묘사를 하는 동안 지워진 선화를 덧그려 주고 그 주변을 깔끔하게 정리해줍니다.

53 눈은 캐릭터의 인상을 결정하는데 매우 중요한 역할을 하기 때문에 동공이 흐리면 캐릭터 자체의 인상도 흐려 보일 수 있습니다. 캐릭터의 동공을 더 진한 색으로 크기를 키워 확실히 보이도록 그려줍니다.

54 또한 눈동자의 가운데 부분이 비어 보이기 때문에 동공 가운데까지 보라색을 칠해 보다 꽉 차 보이도록 만들어 줍니다.

눈동자1
#A73360

55 동공의 가운데까지 칠한 보라색의 경계선 위에 더 진한 색의 자주색을 선택해 칠해 줍니다. 넓은 면적을 칠하기 보다는 경계선 바로 위에 칠해 뉘앙스만 알 수 있도록 흐리게 그려줍니다.

눈동자2
#962773

56 눈꺼풀 바로 아래에 한색의 투과광을 칠해 빛이 통과하는 느낌을 만들어 줍니다. 투과광을 칠하면 색이 다채로워 보여 시선을 집중시키는 효과 또한 얻을 수 있습니다.

눈동자 투과광
#293E69

57 머리카락 하이라이트의 아래에 어두운 보라색을 선택해 칠해줍니다. 밝은 부분과 맞닿아있는 그림자가 더 어두워 질수록 머리카락의 광택이 강해 보입니다.

58 하이라이트와 아래 그림자의 경계에 채도 높은 주황색을 칠해주어 빛을 받는 느낌을 강조해줍니다.

머리 보라색	머리 주황색	**오버레이** 머리 오버레이
#382042	#C95F3B	#3DB4AE

59 머리카락의 윗부분에 한색의 오버레이를 칠하고 색혼합-손끝 브러쉬를 사용해 경계를 불규칙한 모양으로 터치해줍니다. 불투명도 조절을 하지 않으면 단순히 색감을 더하는 정도가 아니라 너무 쨍한 색이 되어 정수리에 시선이 가게 됩니다. 불투명도를 50~60%로 낮춰 다른 색들과 자연스럽게 어우러지도록 해줍니다.

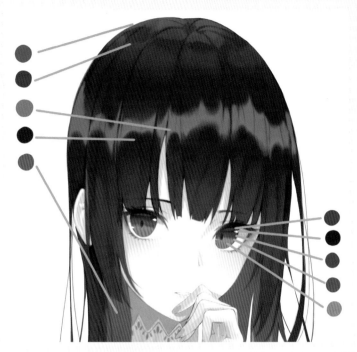

자연스럽게 색의 스펙트럼 넓히기

머리카락의 색과 눈동자의 색을 비교해 보면 상당부분 공통점이 있다는 것을 볼 수 있습니다. 윗부분이 푸른색 계열로 시작해서 중간에는 보라색, 마지막은 채도 높은 난색계열의 색이 사용되었습니다.

이런 식으로 캐릭터 묘사에 사용된 색을 다른 파츠들과 비슷하게 맞춰주면 하나의 캐릭터에 속해 있다는 통일감도 줄 수 있을 뿐 아니라 스펙트럼이 넓은 색이 사용되어도 어색하지 않고 자연스럽게 섞이는 느낌을 낼 수 있습니다.

60 마지막으로 톤커브를 이용해 색을 보정해줍니다. 먼저 빨강 채널에서 밝은 영역에 곡선을 지그재그로 만들어 붉은색을 더하고 빼 색조를 다양하게 만들고 대비를 커지게 만듭니다. 파랑 채널에서는 어두운 영역의 곡선을 살짝 위로 올려 푸른색을 더해줍니다.

61 보정까지 끝났다면 모든 레이어를 합친 뒤 더 고칠 부분이 있는지 전체적으로 살핍니다. 두상의 길이가 조금 긴 것 같아 올가미 툴로 두상 윗부분을 선택해 아래로 내려준 뒤 다듬어 줍니다.

62 머리카락의 하이라이트 위, 아래에 칠해둔 한색과 난색을 더 눈에 띄도록 칠해줍니다.

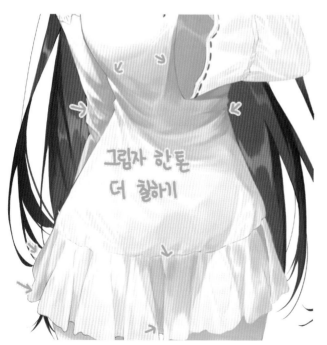

63 얼굴과 머리카락에 비해 원피스 색의 대비가 약한 것 같아 그림자를 한 톤 더 칠해줍니다.

원피스 그림자
D0A3A6

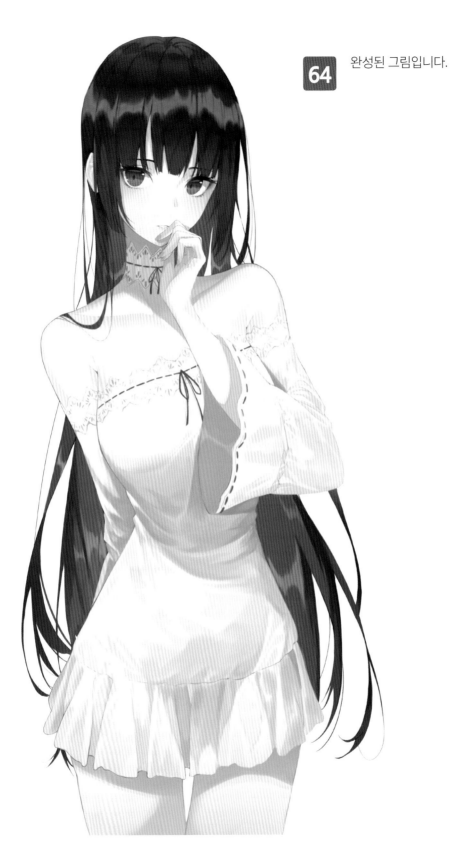

64 완성된 그림입니다.

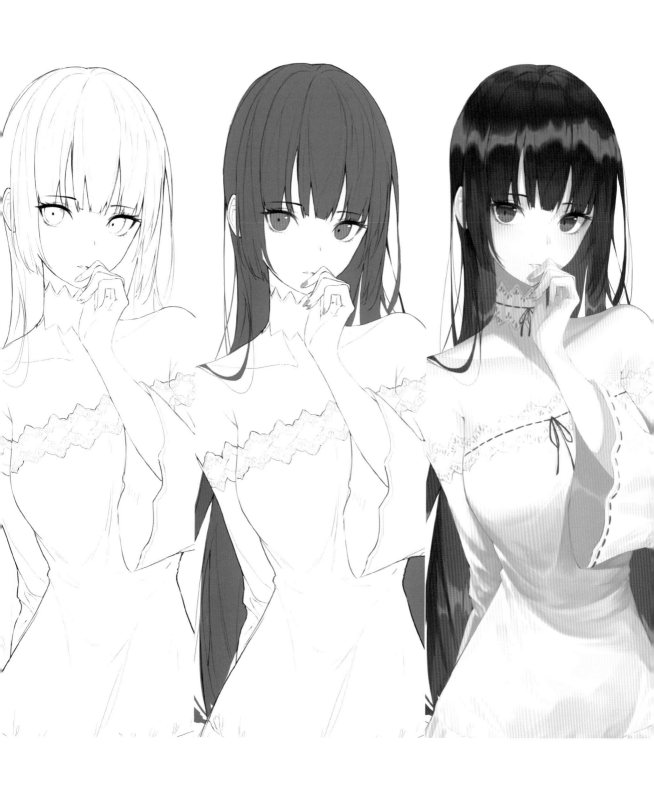

ILLUST MAKER

프로피 튜토리얼 Ⅱ

 # #1 아이디어 구상

◆ 캐릭터 컨셉 정하기

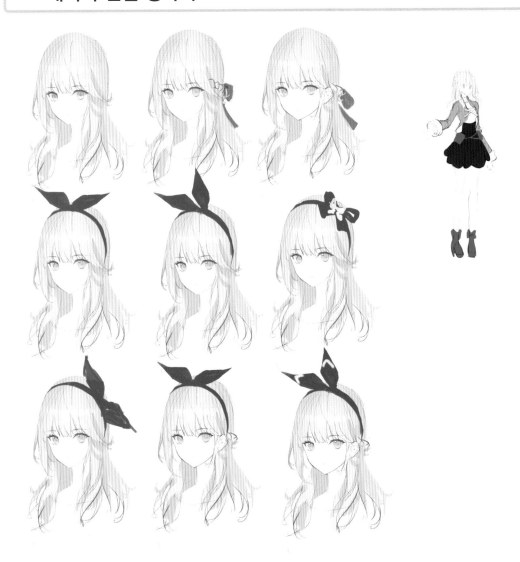

캐릭터 일러스트 작업을 진행하기 전, 간략하게 캐릭터의 인상과 설정, 디테일을 디자인합니다. 비슷한 요소를 가지고 응용할 수 있는 바리에이션을 미리 설계하여 어떤 디자인을 적용시킬지 러프를 만들어보면 작업을 진행하며 흥미를 잃지 않고 유지할 수 있습니다. 이번 일러스트는 큰 틀은 셀 채색방식이나, 반무테 형식을 섞어 작업했습니다. 작업을 진행하는 방식을 상세하게 담았으니, 자신의 그림에 응용하여 일러스트를 완성해봅시다.

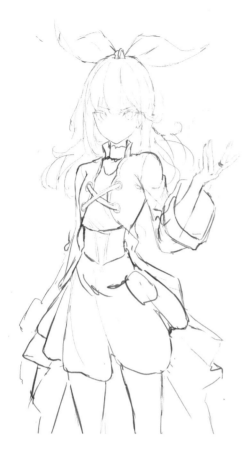
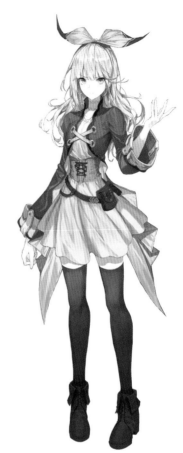

제일 처음 캐릭터의 구도와 구상했던 디자인이 완성본에 그대로 녹아 들어있을 수 있도록 천천히 작업합니다. 가장 처음 설계 단계에서 채택한 요소들을 일러스트 내에 함께 담아둘 수 있도록 그려봅니다. 이후 채색을 진행하며 밀도를 쌓아 완성도를 내므로 스케치 단계에서는 디테일한 요소들은 제외하고, 가장 큰 형태들만 잡아둡니다.

비슷한 계열의 색상으로 눈동자를 채색한 그림입니다. 인물의 시선 방향과 표정에서 완전히 다른 느낌이 나는 것을 확인할 수 있습니다. 같은 색감이라도 어떻게 사용하느냐에 따라 독자에게 전달하는 분위기가 확 달라집니다.

#2 러프 및 선화

◆ 러프

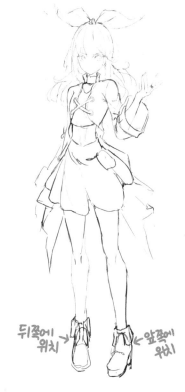

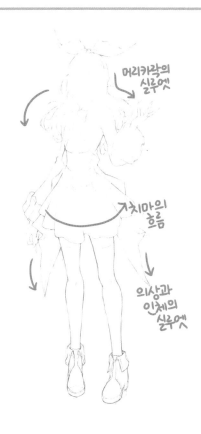

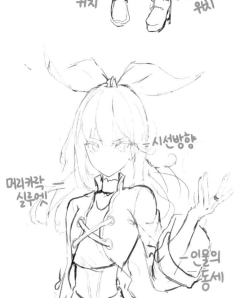

01 가장 처음에 스케치한 디자인의 선을 다듬고, 필요한 요소들을 깔끔하게 정리하는 단계입니다. 스케치의 불투명도를 낮추고 그 위에 레이어를 겹쳐 작업했습니다. 러프 단계에서는 이목구비는 비워둔 상태에서 캐릭터의 전체적인 실루엣을 먼저 잡아둡니다.

캐릭터의 시선 방향과 머리카락의 실루엣, 치마의 실루엣과 서 있는 발의 위치등을 고려하여 수정할 부분을 체크하고 작업을 진행합니다.

실루엣이 허전하게 비어보이지 않도록 의상과 머리카락 영역을 넓게 잡아주었습니다.

◆ 선화

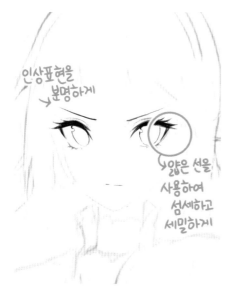

01 러프 레이어의 불투명도를 낮춘 상태에서 선화 작업을 시작합니다. 선화의 강약을 추가하거나 실루엣을 수정할 때 편리하게 작업하기 위해서는 파츠별로 레이어를 나누어 주는 것이 좋습니다. 각각 다른 레이어에 나누어 그려두고 어느 정도 진행이 마무리 되었을 때 레이어를 합쳐주면 됩니다. 레이어 폴더 기능을 사용하면 편리합니다.

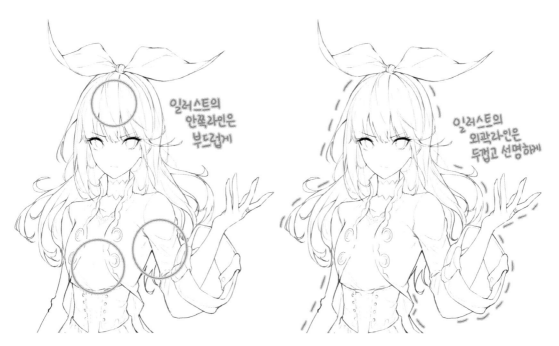

02 선화의 강약을 조절하며 진행합니다. 강약의 기본 구성은 외곽 라인을 두껍고 선명하게, 안쪽 라인은 부드럽게 작업하는 것입니다. 옷의 안쪽에 위치하는 주름과 머리카락의 흐름을 매끄럽게 작업해둡니다.

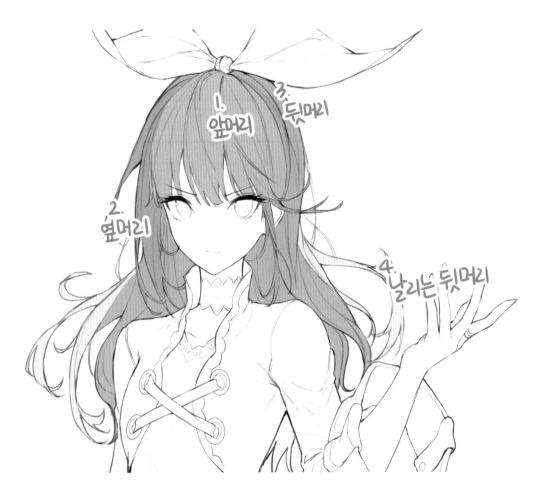

1. 앞머리
3. 뒷머리
2. 옆머리
4. 날리는 뒷머리

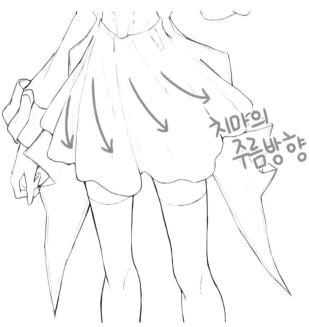

치마의 주름방향

03 머리카락의 덩어리감이 자연스럽게 어우지도록 선화작업을 진행합니다. 붙어있는 머리카락이라도 앞쪽에 위치하는지, 뒤쪽에 위치하는지에 따라 명암이 달라지므로 미리 영역이 나뉘는 것을 고려하여 그리는 것이 좋습니다. 치마의 주름 방향을 한 쪽으로 통일하여 어색하지 않도록 작업합니다.

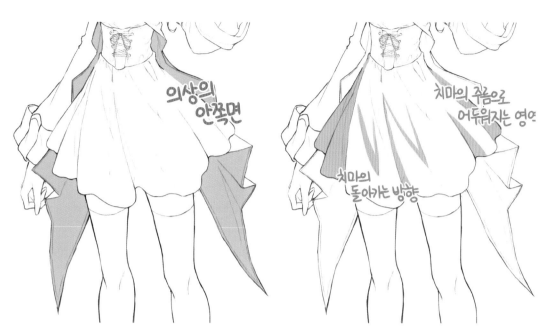

04 머리카락의 영역을 나누어 본 것과 마찬가지로, 의상에도 미리 명암이 들어갈 영역의 면적을 생각하며 작업하면 편리합니다. 선과 선이 만나는 영역에 강약을 넣듯, 채색 단계에서도 마찬가지입니다. 면과 면이 겹치는 부분에 명암이 짙어집니다.

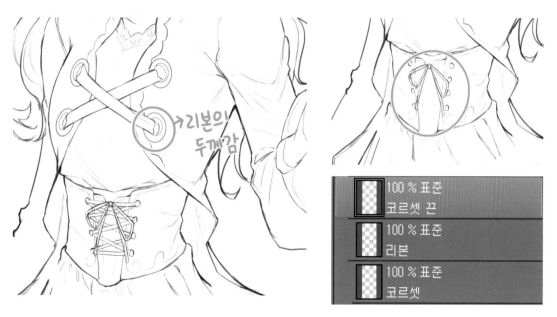

05 겹쳐지는 영역의 선화를 진행합니다. 이런 영역의 경우 필자는 반드시 레이어를 각각 나누어 진행하는 편입니다. 세밀하게 영역이 겹치는 곳을 같은 레이어에 작업하면 지우개로 지웠을 때나 자유변형 Ctrl + T 를 사용했을 때 다른 파츠까지 함께 변하기 때문입니다.

06 마지막으로 신발의 선화 작업을 진행합니다. 신발끈의 경우 경계 효과를 사용하여 그리는 방법도 있지만, 검은색 선을 사용하여 깔끔하게 작업하였습니다.

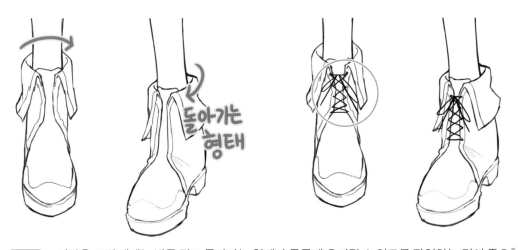

07 신발을 그릴 때에는 발목 뒤로 돌아가는 형태가 둥글게 유지될 수 있도록 작업하는 것이 중요합니다. 비단 신발 작업 뿐만 아니라 셔츠의 카라나 옷의 소매등도 마찬가지입니다. 신발의 선화 작업을 마무리한 후, 새로운 레이어를 추가하여 신발끈을 작업하고 마무리합니다.

경계효과를 사용하여 끈 작업하기

출처: 네오아카데미유튜브 https://youtu.be/ZWl98rf2l38 / https://youtu.be/wSv04sJZiYY

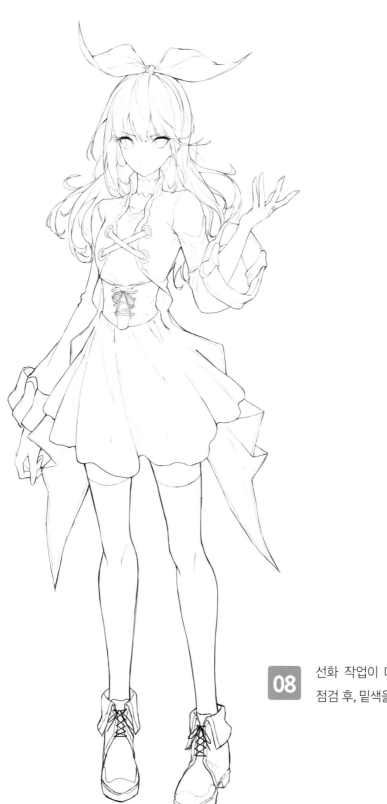

08 선화 작업이 마무리되었습니다. 마무리 점검 후, 밑색을 넣는 단계로 넘어갑니다.

 ## 사람살려! 선화와 러프 레이어가 합쳐졌을 때.

레이어 관리를 하다보면 예기치않게 선화와 러프 레이어가 합쳐지는 경우가 발생합니다. 작업을 많이 진행한 상황이 아니라면 실행취소 Ctrl+Z 를 사용하여 되돌려가며 그리면 되지만, 너무 많이 작업한 경우에는 실행 취소 기능으로 되돌리는 것에 한계가 있습니다. 이때 필자가 사용하는 방법은 여러가지가 있지만, 크게 두 가지 정도를 소개합니다.

우선 선화와 러프 레이어가 합쳐진 그림을 준비합니다. 선화와 배경이 합쳐진 경우에는 p.173을 참고합니다.

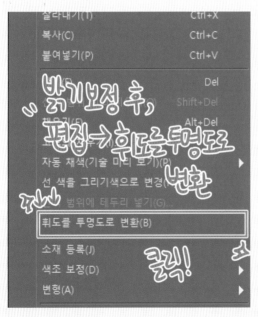

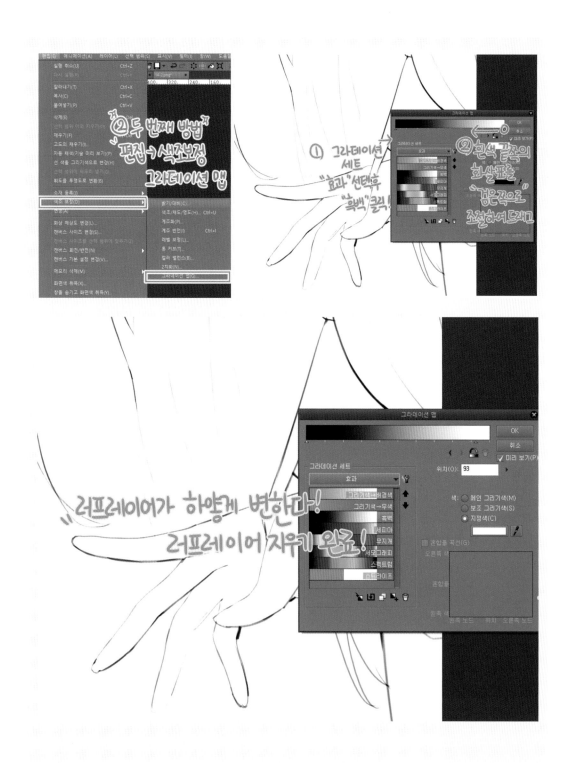

#3 캐릭터 채색

◆ 밑색

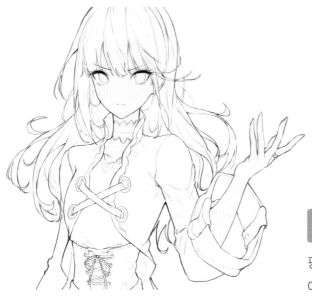

피부
#fbf0de

01 가장 먼저 제일 아래쪽에 위치하는 피부색에 밑색을 작업합니다. 클리핑 레이어를 따로 생성하지 않고, 선화 아래에 피부색을 칠해 밑색 레이어를 만듭니다.

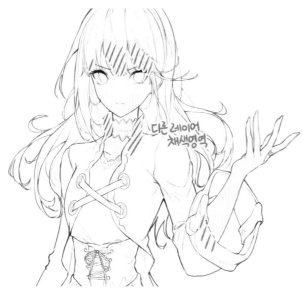

02 채색 레이어중에 가장 아래쪽에 위치하게 되므로 다른 영역을 침범하는 부분은 새로 생성하는 레이어에 채색이 들어가므로 정리하지 않고 넘어갑니다.

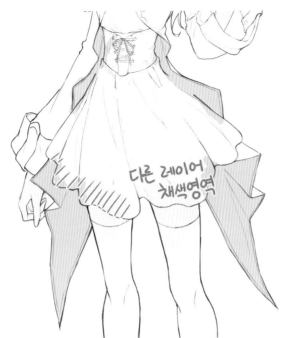

03 피부 레이어 위에 레이어를 생성하여 의상 파츠 중에 가장 아래쪽에 자리하게되는 안쪽 면을 먼저 채워주었습니다. 다른 영역을 채색할 때 레이어를 분리하는 것은 셀채색 형식을 사용하는 CG작업에서 가장 기본이 되는 부분입니다.

옷(안쪽면)
#fbe354

스타킹
#655f40

←레이어 분리

04 스타킹과 신발의 색상도 채도와 명도의 변화를 주며 색을 채워 둡니다.

신발
#564a35

페인트통을 사용해서 밑색 깔끔하게 붓기

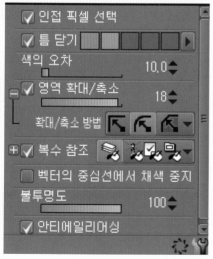

페인트통의 기본 설정을 보면 [영역 확대/축소] 메뉴에 체크가 되어있는지, 되어있지 않은지를 보면 됩니다. [영역 확대/축소] 메뉴를 체크하면 원하는 픽셀 수를 설정하여, 선택한 영역 범위보다 + 몇 픽셀 되어 색이 채워집니다. 확대, 축소 방법은 사각형으로 페인트를 확장할지, 둥글게 확장할지 정도의 차이입니다.

영역확대축소 off

선 아래깨지 색이 찬다!

영역확대축소 on

동일한 영역에 각각 옵션을 적용하지 않고 색을 부었을 때와, 적용하고 색을 부었을 때의 차이입니다. 특히 연한 색의 브러쉬 종류를 사용하는 사용자의 경우 이 옵션을 적용하고 채색 작업을 하면 선 아래 부분까지 깔끔하게 색을 채울 수 있습니다.

05 이어 새로운 레이어를 추가하여 상의 블라우스 부분과 치마 부분에 밑색을 넣습니다. 상단에 위치하는 레이어의 색상이 하단에 위치하는 레이어에 침범하지 않도록 세밀하게 색을 채우는 것이 좋습니다. 이때 밑색을 제대로 작업하지 않으면 이후 명암을 쌓으며 빈 공간이 생기거나, 용지 영역을 침범하게 되므로 세밀하게 작업하는 것이 좋습니다.

상의
#fbf6e1

하의
#e6d7b6

의상의 안쪽면

06 순서대로 새로운 레이어를 생성하여 밑색을 작업합니다. 어두운 색을 사용하여 자켓 라인에 포인트를 주고, 그 위에 얹은 레이어에 단추 라인을 배색합니다.

자켓
#7f894a

자켓라인
#3e4232

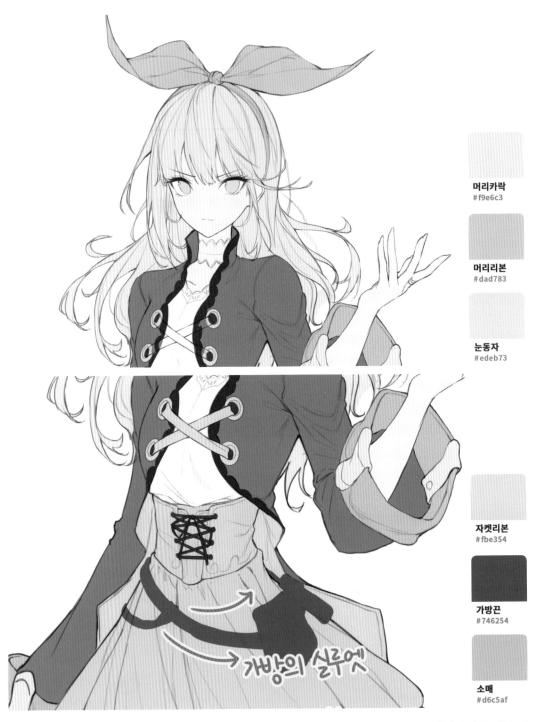

머리카락
#f9e6c3

머리리본
#dad783

눈동자
#edeb73

자켓리본
#fbe354

가방끈
#746254

소매
#d6c5af

→ 가방의 실루엣

07 머리카락과 눈동자, 머리 리본에도 밑색을 넣습니다. 눈동자는 머리카락과 머리리본의 중간톤 정도 되는 색상을 사용하여 위화감이 없도록 작업합니다. 마지막으로 사물의 상하관계상 가장 위쪽에 자리하는 자켓의 리본을 넣고, 캐릭터에 디자인 포인트가 되어줄 가방의 실루엣을 잡아 마무리합니다.

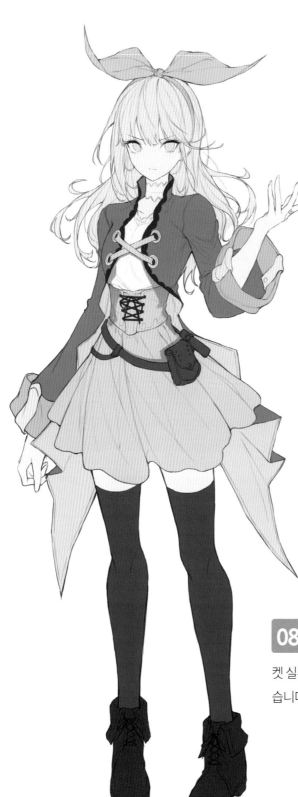

08 캐릭터의 밑색 작업이 마무리 되었습니다. 색상이 빈 곳은 없는지 확인하고, 자켓 실루엣의 그림자 영역을 미리 구분해 칠해주었습니다. 명암 단계로 넘어갑니다.

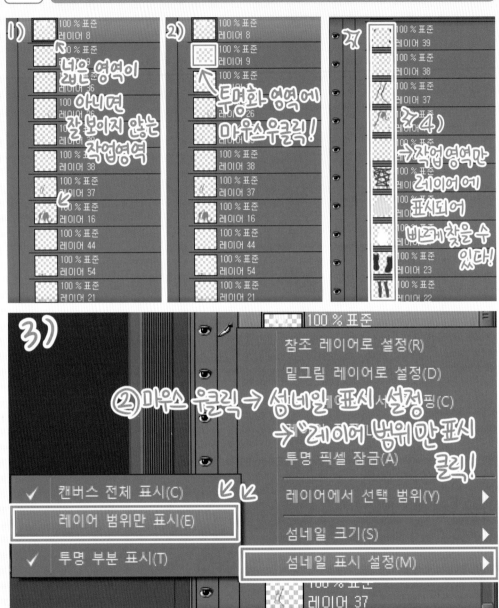

레이어에서 색을 칠한 영역만 확인하기

◆ 묘사

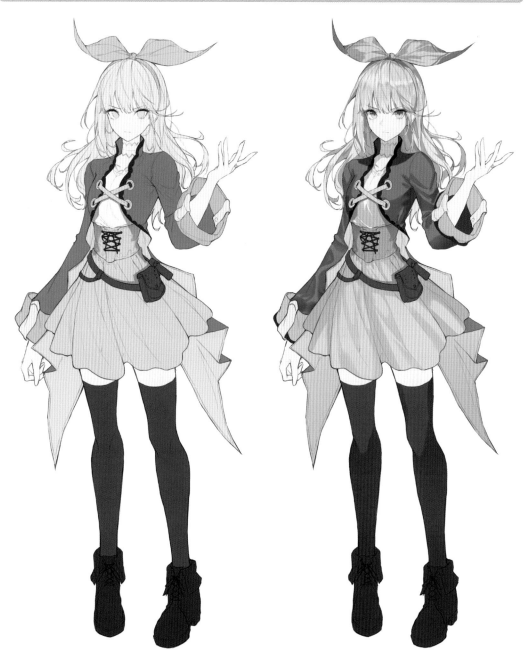

01 캐릭터 전체에 1차적인 명암을 입히는 작업을 진행합니다. 명암의 경계를 분명하게하여 양감이 느껴질 수 있도록 작업하는 것이 좋습니다. 경계를 에어브러쉬 같은 부드러운 브러쉬로 너무 흐리면 그림이 전체적으로 가볍게 떠 보이는 문제가 발생합니다. 명암을 부드럽게 풀어줘야하는 부분과 분명하게 나누어야하는 부분을 구분하는 방법을 다루었습니다.

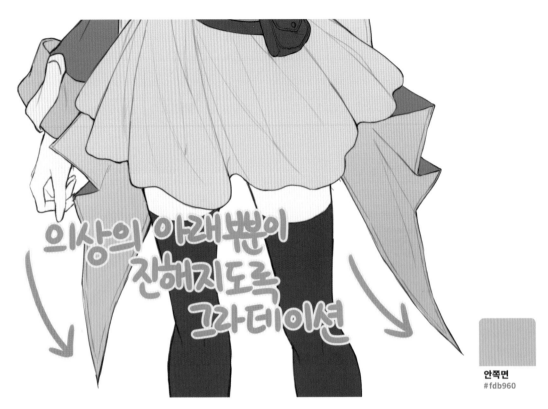

안쪽면
#fdb960

02 의상의 안쪽 면에 양감을 잡기 위한 가벼운 그라데이션을 넣습니다. 멀리 있는 물체일수록 그림자가 어둡게 지는 점을 고려하여 가볍게 터치합니다. 부드러운 종류의 에어브러쉬와 같은 계통을 이용해도 괜찮습니다.

03 먼저 얼굴 파츠의 명암을 칠합니다. 옆 머리카락의 실루엣과 앞머리카락의 형태에 맞추어 진한 색으로 어두운 부분과 밝은 부분의 경계를 명확하게 나눕니다. 목 부분은 의상으로인한 그림자가 지므로, 이 부분에서 색상을 칠합니다.

피부
#db9774

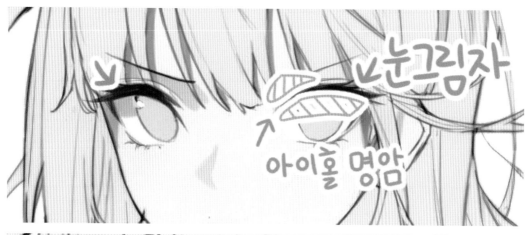

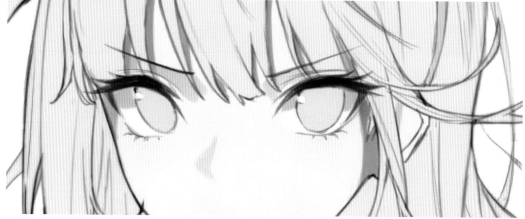

04 얼굴은 부드러운 영역이므로 눈매와 콧잔등을 표현할때는 경계가 너무 딱딱하게 지지 않도록 매끄럽게 색을 얹습니다.

눈흰자	눈그림자	아이홀
#fcf7f2	#ddc6a4	#f0d0ac

✏️ **캐릭터 이목구비 튜토리얼**

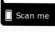
Scan me

출처: https://youtu.be/gWxouYN9sAA

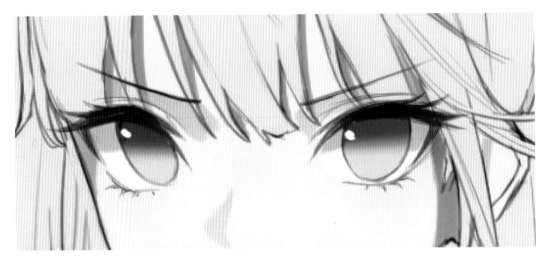

1차명암
#6f5331

05 눈동자의 윗부분에 어두운 명암을 넣습니다. 다른 영역과 마찬가지로 눈동자 역시 어두운 부분과 밝은 부분을 확실하게 나누어주어야 캐릭터의 인상을 돋보이게 살릴 수 있습니다.

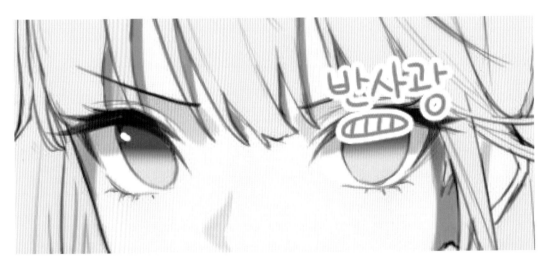

06 어두운 명암을 칠한 영역 위에 회색 계통의 명암을 얹어 푸른 빛을 묘사합니다. 눈동자가 투명하게 반짝거리는 듯한 모습을 연출할 수 있습니다. 반사광의 영역은 빛의 방향에 따라 조절하며, 영역의 넓이도 마찬가지입니다. 반사광이 1차명암 영역을 벗어나지 않도록 주의합니다.

반사광
#636066

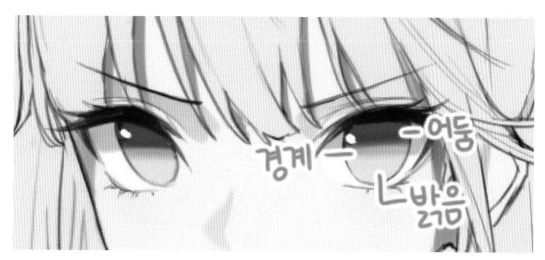

07 1차 명암과 반사광이 깔린 어두운 영역과 눈 아래의 빛을 받아 밝아지는 영역에 경계를 그어 묘사합니다. 시선의 방향을 조절하는데 도움을 줄 수 있습니다. 눈동자를 나누어 봤을 때 어두운 색, 중간 색, 밝은 색으로 밸런스를 맞춰줍니다.

경계
#e7b11d

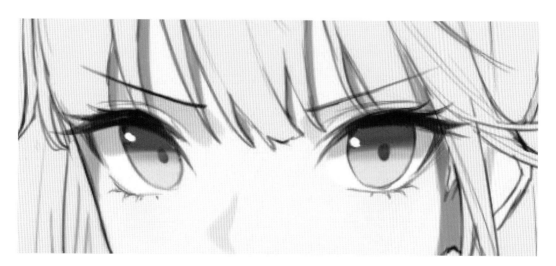

08 가장 위쪽에 새로운 레이어를 생성하여 캐릭터의 동공을 그려 넣습니다. 일러스트 내에서 캐릭터가 특별히 바라보고 있는 오브젝트나 방향이 없다면, 가능한 시선은 독자와 맞춰주는 것이 좋습니다.

동공
#433c2a

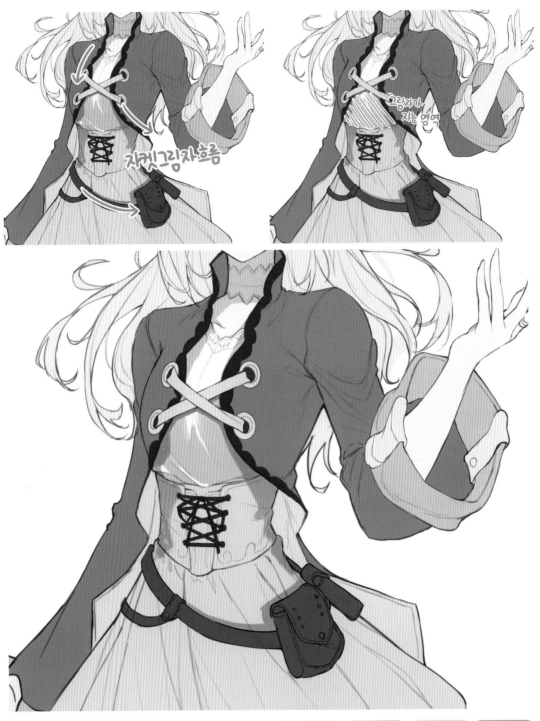

상의 블라우스 부분에 먼저 명암을 넣습니다. 치마 주름을 작업하기 전 가방의 실루엣 그림자를 명확하게 잡아둡니다. 가슴 아래 부분은 상대적으로 빛을 덜 받아 어두워지므로 그림자를 넣습니다.

가방그림자
#a19869

자켓그림자
#a19869

상의그림자
#dcc89b

코르셋그림자
#a9a57b

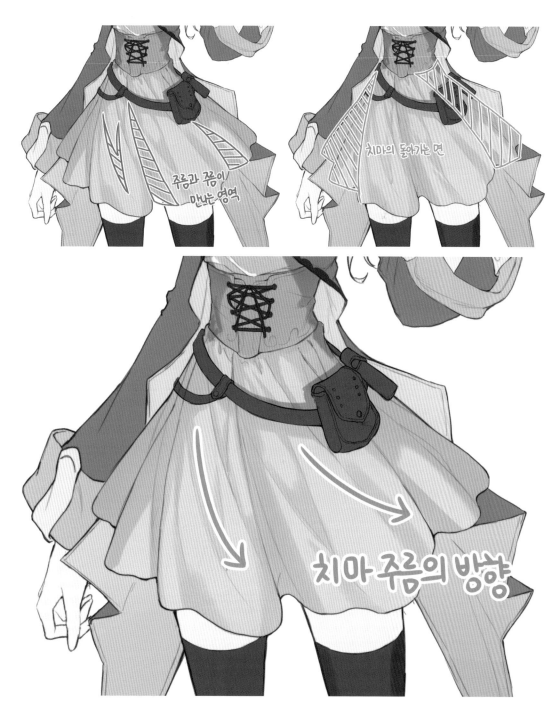

10 치마에 명암을 넣는 단계입니다. 선화 작업 중에 나누었던 영역대로, 주름과 주름이 만나는 영역 위주로 치마의 흐름에 맞는 명암을 넣습니다. 치마의 돌아가는 부분과 마찬가지로 명암이 어둡게 깔려야하는 곳의 주름은 경계가 분명하게 칠하고, 치마의 주름과 주름이 만나는 곳의 경계는 부드럽게 풀어주는 식으로 밸런스를 맞춰줍니다

치마명암
#d3c48b

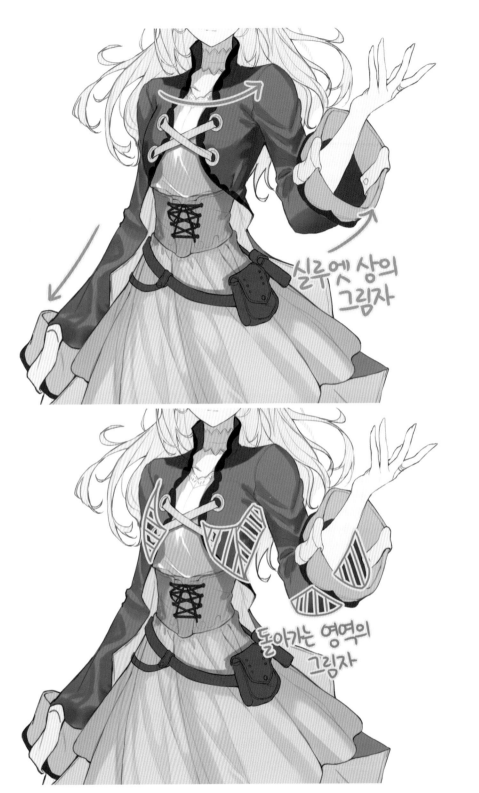

자켓그림자
#594c32

소매주름
#6d6b3e

소매안쪽
#594c32

실루엣 상의
그림자

돌아가는 영역의
그림자

11 자켓에 명암을 넣는 단계입니다. 일러스트에서 사용하는 메인 색상의 계열을 따라 명도와 채도를 다르게 하여 색을 칠합니다. 주름을 묘사하고, 경계를 만들어 깊이감을 더합니다.

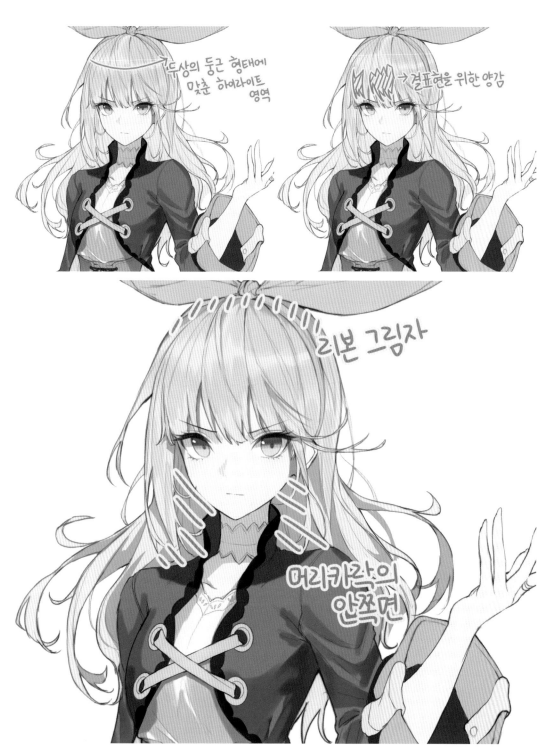

머리카락의 기본 양감을 나누고, 머리카락 안쪽과 뒤집어지는 면에 명암을 넣습니다. 에어브러쉬로 풀어 그리지 말고, 경계를 명확하게 나누어줍니다.

머리양감
#f4d49f

1차명암
#e9ab85

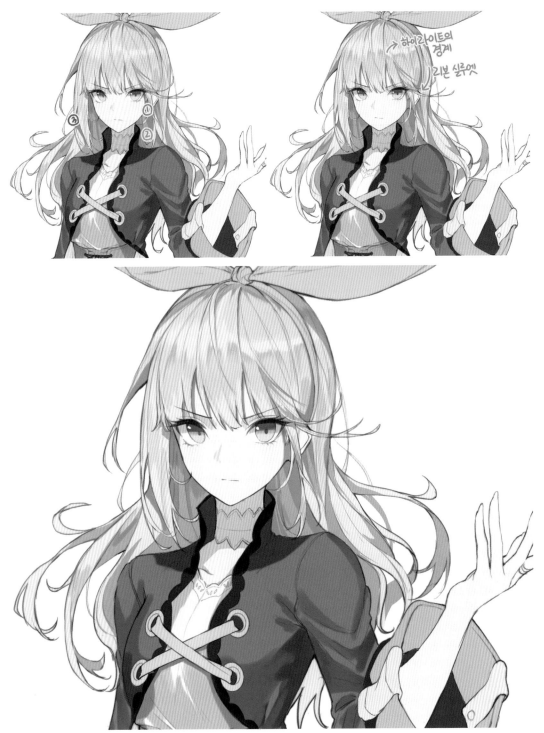

13 1차 명암 위에 2차 명암을 칠하는 단계입니다. 하이라이트와 양감의 경계 사이에 부드럽게 문질러주면 밝은 부분을 돋보이게 연출할 수 있습니다. 머리카락의 안쪽에도 추가적으로 색을 입혀줍니다.

2차명암
#d68e6c

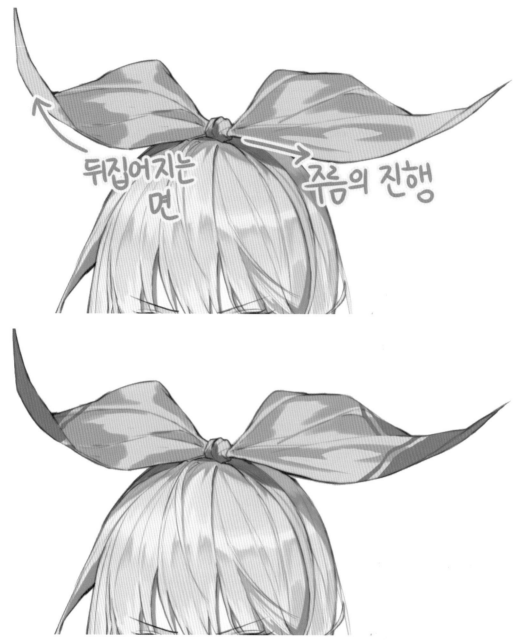

14 마지막으로 머리 리본에 명암을 얹습니다. 가운데 묶이는 부분에서부터 주름이 진행되는 것을 유의하며 작업합니다. 리본의 양 끝에 무늬를 넣어 디자인이 단조롭지 않도록 꾸며주었습니다.

리본명암	머리그림자	리본무늬
#acab67	#766d43	#738648

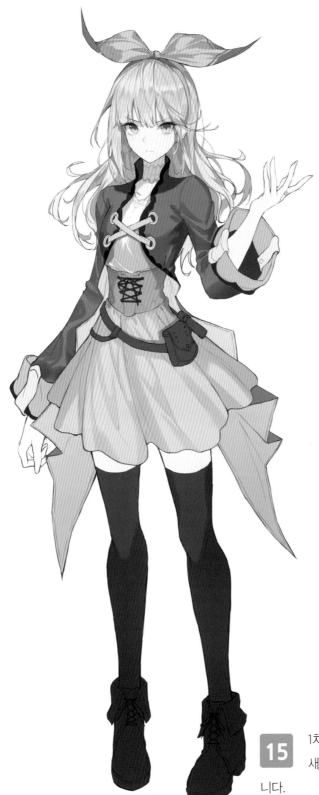

15 1차 명암 묘사가 마무리 되었습니다. 위에 새로이 레이어를 쌓아 추가 묘사를 진행합니다.

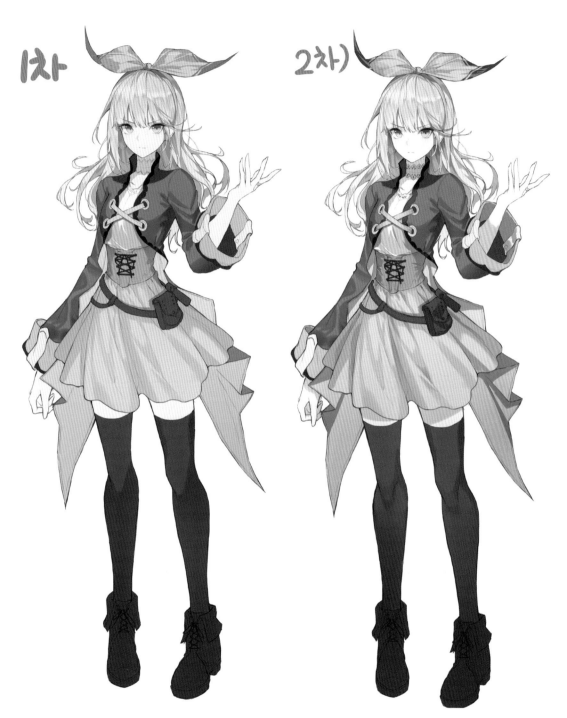

16 1차적으로 명암을 쌓은 그림 위에 레이어를 생성하여 추가 묘사를 더하는 단계입니다. 경계가 흐릿하게 보이거나, 그림자가 더 어둡게 드리워야하는 영역에 색상을 얹어 밀도를 쌓아줍니다. 그림이 너무 단순해 보이거나 밀도가 낮게 느껴진다면, 명암 대비를 분명하게 하고 추가묘사를 쌓아 수정해보는 것이 좋습니다. 옷 그림자가 깊게 지는 영역과 머리카락의 실루엣이 겹치는 부분을 위주로 색을 추가했습니다.

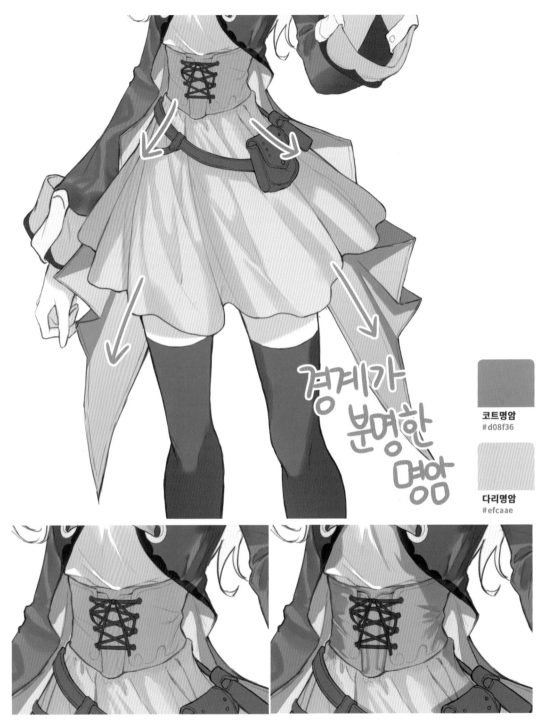

경계가
분명한
명암

코트명암
#d08f36

다리명암
#efcaae

17 먼저 코트 안쪽에 옷의 흐름에 맞춰 어두운 색으로 명암을 넣습니다. 코트의 흐름에 맞춰 주름과 주름이 겹치는 영역을 만들고 밝은 색과 중간 색, 어두운 색으로 구분될 수 있도록 작업합니다. 허벅지 부분에도 치마의 주름 흐름에 맞춘 명암을 넣어 전체적인 일러스트 퀄리티에 어색하지 않도록 밀도를 높여줍니다.

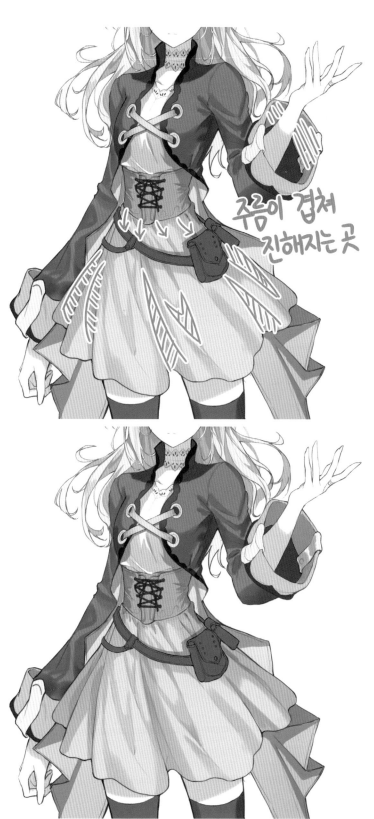

주름이 겹쳐
진해지는 곳

18 주름이 겹쳐 진해지는 파츠 위주로 명암을 진하게 넣어주는 작업을 합니다. 색감이 너무 탁해지지 않도록 파츠를 나누어 1차 명암 영역 내에서 색상을 추가하는 것이 중요합니다.

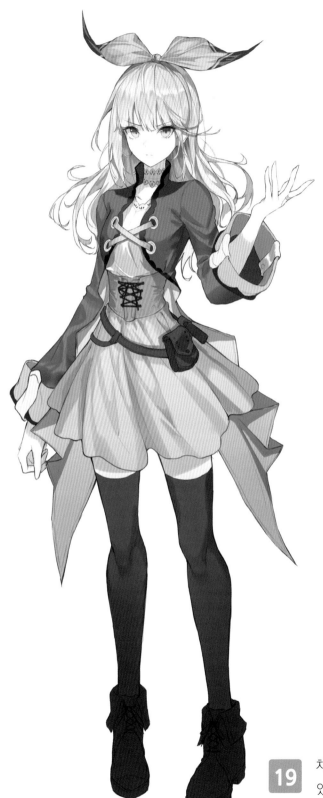

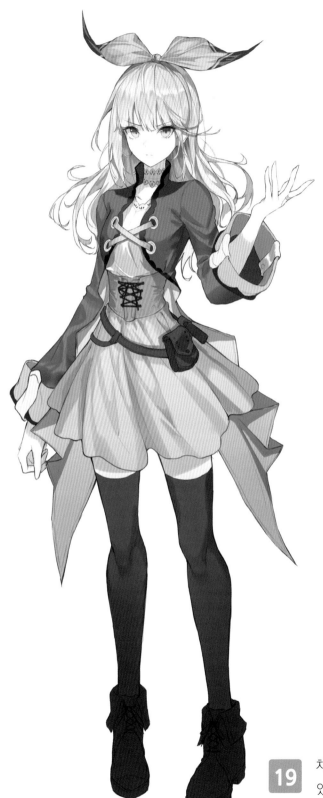19 치마와 소매에 명암 수정 작업이 완료되었습니다.

20 다음으로 신발에 명암을 넣는 단계입니다. 일러스트를 보면서 캐릭터의 얼굴과 상체 쪽으로 시선이 쏠릴 수 있도록, 아래쪽의 명암은 일러스트의 전체적인 밀도와 비슷한 정도로 맞추어 작업했습니다.

21 마지막으로 캐릭터가 입고있는 코트 안쪽의 면적을 좀 더 세밀하게 나누어 빈 공간을 채워 전체적인 흐름을 맞춰줍니다.

아래쪽의
그림자

22 명암이 지지않는 영역에 그림자를 얹어 전체적인 밸런스가 틀어지지 않도록 조절합니다. 캐릭터의
아래쪽 전체에 어두운 그림자를 칠해 시선이 위쪽으로 갈 수 있도록 유도합니다.

위쪽의 밝음

23 시선을 받는 쪽의 색감이 좀 더 화사한 인상을 줄 수 있도록 위쪽에 오버레이 레이어를 사용하여 화사한 느낌을 추가합니다.

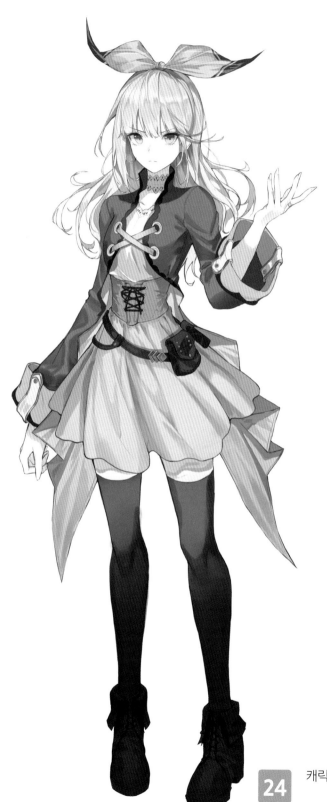

24 캐릭터 일러스트가 완성되었습니다.

스마트폰을 사용해
QR코드를 인식하면
1편으로 연결됩니다!

매주 토요일
업데이트!

http://cafe.naver.com/neoaca

네오아카데미 네오툰

일러스트레이터 선생님들의 유쾌한 일상툰!

카툰 작가와 프로 일러스트레이터 선생님들의 유쾌한 만남!
입사 첫 날부터 수업 중에 일어난 에피소드까지 모두 즐거운
네오아카데미의 소소한 이야기 일상툰!

https://www.youtube.com/c/네오아카데미

네오아카데미 애니

그림쟁이라면 누구나 공감할 수 있는 즐거운 이야기!

네오아카데미 유튜브에서는 그림쟁이 친구들이 펼치는
재미난 이야기가 단편 애니메이션으로 연재되고 있어요.
그림쟁이라면 누구나 공감할 수 있는 즐거운 이야기를 확인해 보세요.

네오아카데미

그림으로 더욱 즐거워지는 그림 커뮤니티 카페!

자캐, 합작 등의 콘텐츠로 모든 그림쟁이가 함께 즐기는 커뮤니티 활동!
이와 동시에 현직 일러스트레이터 강사 선생님의 테크닉과 노하우를 담은
그림 생초보 ~ 프로 단계의 강의 교육이 운영되고 있습니다.

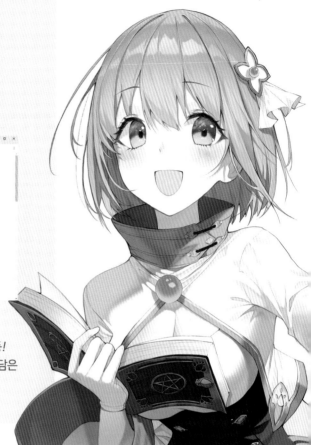

네오아카데미

그림 콘텐츠 생방송, 영상 유튜브 채널!

강사 선생님들의 그림 팁과, 인터뷰 영상!
이외에도 다양한 시도를 해보며 개성있는 그림을 그려내는
즐거운 콘텐츠 영상들이 늘 새롭게 게시되고 있어요.

다른 곳에는 없는 특별한 마켓
네오스토어

QR코드로
네오스토어에
접속해보세요!

Q. 네오스토어가 무엇인가요?

네오스토어는 독자적인 일러스트 상품을 한정 판매하는 스토어예요.
http://smartstore.naver.com/neoaca 에서 확인 가능합니다.

Q. 스토어에는 무엇이 있나요?

프로 일러스트레이터, 네오아카데미 선생님이 직접 집필하신
일러스트 가이드북과 일러스트 굿즈들을 만날 수 있어요.

Q. 다른 서점에서도 구매할 수 있나요?

네오스토어에 게시되어 있는 서적, 굿즈들은
오직 네오스토어 한정으로만 만나 보실 수 있습니다.

일러스트 굿즈

아카데미 선생님의 작품으로 만들어진 귀여운 문구 상품

튜토리얼북

선생님 일러스트 튜토리얼북

아카데미 선생님이 자신의 노하우를 직접 전해주는
다양한 스타일의 CG 일러스트 가이드북